명화와 수다 떨기
2

《小顾聊绘画 2》
作者： 顾爷
copyright ⓒ 2014 by CITIC Press Corporation
All rights reserved.
KoreanTranslationCopyright ⓒ 2018 by DaYeon Publishing Co.
Korean edition is published by arrangement with CITIC Press Corporation
through EntersKorea Co.,Ltd. Seoul.

꾸예 지음 | 정은 옮김

명화와 수다 떨기 2

다연
DAYEONBOOK

Prologue 이야기쟁이

요즘 들어 "왜 이 책을 쓰게 되었는가?"라는 질문을 자주 받는다. 그러게 말이다, 왜일까?

지금 돌이켜보니, 아마도 내가 이야기쟁이라서가 아닐까 싶다.

사실, 오래전에 직접 창작한 귀신 이야기 몇 편을 인터넷에 올린 적이 있다. 그런데 그것을 읽은 사람들은 공포물이 아니라 코미디물인 줄 알았다고……. 자존심에 큰 상처를 입은 나머지 작가를 꿈꾸던 마음이 한순간 사그라졌다. 그 후 친구 몇 명과 함께 인상주의 작품 전시회에 갔는데, 거기서 이야기쟁이 병이 도져 친구들에게 작품의 비하인드스토리를 줄줄 늘어놓기 시작했다. 그런데 이게 웬일, 친구들이 내 말을 아주 흥미진진하게 듣는 것 아닌가! 물론 내가 무안해할까 봐 재미있는 척해준 것 일 수도 있겠지만……. 어쨌든 그 당시 내 머릿속에는 '이런 예술과 관련된 이야기들을 마이크로블로그에 올리면 사람들이 좋아하지 않을까?' 하는 생각이 번뜩였다.

나는 다음 날 바로 행동에 옮겼고, 일주일 후 내 팬의 수는 세 배나 증가했다. 사실, 사람들이 좋아할 것이라고 생각은 했지만 반응이 그토록 뜨거울 줄은 상상도 못했다. 수백, 수천 명의 누리꾼들이 달아놓은 댓글을 읽는 동안 정말로 뿌듯했다. 나 같은 풀뿌리 민중이 블로그에 글을 올리는 목적이 달리 무에 있겠는가?

'대박', '짱 재밌음', '푸하하'……. 이거면 족하다!

마이크로블로그가 어느 정도 인기를 얻자 그 내용들을 정리해서 책을 내기로 결정했다. 마이크로블로그는 자수 제한이 있어서 쓰고 싶은 내용을 다 쓰지 못했지만 책으로 엮는다면 그런 걱정 없이 마음껏 수다를 떨 수 있을 테니까…….

이 책이 마음에 들기 바란다.

《명화와 수다 떨기》 1권과 서문이 똑같아도 놀라기 없기!

나는 꾸예(顧爺)!

성은 꾸(顧), 이름은 멍지에(孟劫), 자는 예(爺)이다.
고로, 사람들은 나를 꾸예, 즉 꾸할배라고 부른다.
사실, '꾸예'는 그냥 내 인터넷 아이디다. 멋있어 보여
서 개인적으로 아주 마음에 든다. 다만, 한 가지 아쉬
운 점은 '사위'라는 뜻의 '꾸예(姑爺)'와 발음이 똑같기
때문에 타이핑할 때 자주 오타가 나 대략 난감할 때가
있다.

고등학교 졸업 후 호주로 유학을 갔다. 그곳 대학교에
서 'Visual Communication(그래픽 디자인, 굳이 영어
를 쓴 이유는 그냥 고급스러워 보이려고)'을 전공했고, 대
학교 졸업 후 순조롭게 '막일 디자이너'가 되었다.

예술에 대한 나의 뜨거운 열정은 순수하게 예술을 좋
아하는 마음에서 비롯되었다. 나는 예술 전공자도 아
니고 교수 타이틀은 더더욱 없다. 나는 예술에 관한 기
초 지식을 전하기보다는 독자와 유쾌한 수다를 떨고
싶다.

만약 내 이야기가 독자를 웃게 하고 사람들과의 대화
에 재미있는 이야깃거리를 제공해줄 수 있다면 더할
나위 없이 기쁠 거다.

소개가 똑같아도 딴지걸기없기!

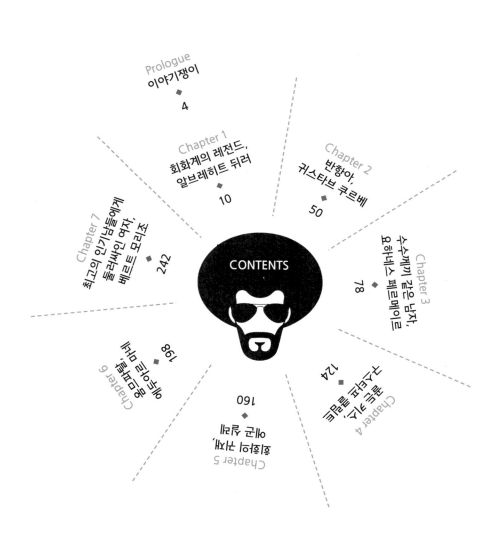

CONTENTS

모든 이야기는 여기에서 시작된다.

Albrecht Dürer

Gustave Courbet

Johannes Vermeer

Gustav Klimt

Egon Schiele

Édouard Manet

Berthe Morisot

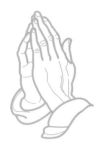

Chapter 1

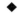

회화계의 레전드,
알브레히트 뒤러
Albrecht Dürer
(1471-1528)

◆

15세기, 독일 뉘른베르크 부근 작은 마을에
한 가족이 살고 있었다……

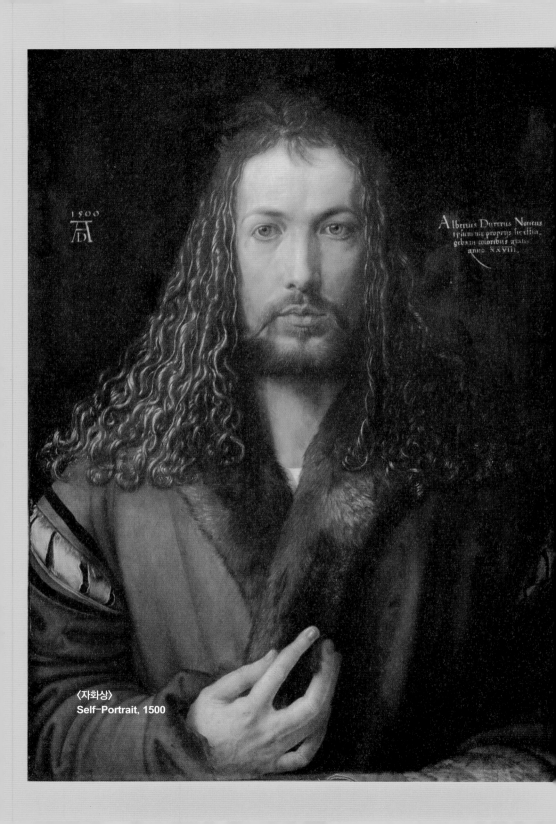

1500

Albertus Durerus Noricus
ipsum me proprijs sic effin
gebam coloribus aetatis
anno XXVIII.

〈자화상〉
Self-Portrait, 1500

15세기, 독일 뉘른베르크 부근 작은 마을에 한 가족이 살고 있었다.
이 집의 가장은 금반지, 금팔찌 등을 제작하는 세공사였다.
부지런한 세공사는 열여덟 명의 아이를 먹여 살리기 위해 매일 18시간
씩 일해야만 했다.

그렇다, 열여덟 명이다! 축구팀 하나를 구성하고도 일곱 명의 후보 선
수가 남는다. 그러니 매일 18시간씩 일할 수밖에! 한 시간만 적게 일해
도 한 명이 굶어죽을 수 있다. 딸린 식솔이 워낙 많다 보니 벌이가 괜찮
았음에도 간신히 먹고살 수밖에 없었던 것이다.

이 집의 아이 열여덟 명 중 그림 그리기를 좋아하는 두 형제가 있었다.
그들은 아주 어릴 때부터 그림 그리기에 뛰어난 재능을 드러냈다. 하지
만 그들은 그림 수업을 따로 받을 만큼 집안 형편이 넉넉지 않음을 잘
알고 있었다.

두 형제는 고심 끝에 방법을 생각해냈다. 바로 두 사람 중 하나가 먼저
그림을 배우고 나머지 하나는 마을 인근 광산에서 일하며 그림 공부 비
용을 대는 것이었다.

물론 먼저 그림 공부를 하는 형제는 절대로 다른 형제의 은혜를 잊어
서는 안 된다. 학업을 마친 후에는 그림을 그려 번 돈으로, 학비를 대준

형제가 그림 공부를 할 수 있도록 후원해주어야 한다.

간단하게 정리하자면, **일부 사람을 먼저 부자가 되게 한다**는 '선부론(先富論)'이다.

어린 나이에 이런 생각을 하다니 정말로 대단하다!

그런데 그들 앞에 놓인 것은 쌍방향 선택 문제였다.

A. 밝은 화실에서 누드의 여인을 그린다.
B. 깜깜한 동굴 속에서 망치를 휘두른다.

두 사람 모두 추호의 망설임도 없이 A를 선택했다. 바보가 아닌 이상 누가 B를 선택하겠는가!

두 형제는, 머리는 똑똑한데 양보 정신이 좀 부족했나 보다.

둘은 멀뚱히 서로를 쳐다보기만 했다. 이제 문제는 다시 원점으로 돌아왔다. 하지만 그래서는 안 되었다! 반드시 재수 없는 한 놈을 가려내야 했다. 밤새 곰곰이 생각한 그들은 가장 공평한 방법, 바로 동전 던지기를 해서 운명을 결정하기로 했다.

결국 동생의 운이 더 좋았다.

형은 약속대로 광부가 되었다. 두 형제는 이 결정이 예술사의 레전드 **알브레히트 뒤러**를 탄생시킬 줄은 꿈에도 몰랐다.

나에게 중국 광둥 출신의 친구가 있는데, 그는 뒤러라는 이름이 꼭 쌍욕처럼 들린다고 했다.

어쨌든 뒤러는 독일에서 가장 유명한 화가다. 여기에서 강조할 점은, '가장 유명한 화가 중 한 명'이 아니라 그냥 '가장 유명한 화가'라는 것

페테르 파울 루벤스
Peter Paul Rubens, 1577-1640

플랑드르 최고의 화가로, 17세기 바로크 예술의 대표적 인물이다. 평생을 곡절 없이 평탄하게 살며 관능적이고 풍만하고 생기 넘치는 근육과 엉덩이를 그렸다.

이다.

독일 미술계를 통틀어 보면 유명한 화가가 아주 많고 거장 수준의 인물도 적지 않지만 뒤러와 어깨를 나란히 할 만한 화가는 찾아보기 힘들다. 굳이 한 사람을 꼽자면 바로크 시대의 거장 페테르 파울 루벤스가 간신히 그와 견줄 수 있다.

'간신히'라고 한 것은 루벤스의 실력이 부족해서가 아니라 그가 독일 출생이라는 것 외에는 독일과 그 어떤 연관도 없기 때문이다. 독일인들도 대부분 루벤스를 '독일 화가'라고 생각하지 않는다(위키백과에서 '독일 화가'를 검색하면 히틀러의 이름까지도 뜨지만 루벤스의 이름은 나오지 않는다). 루벤스에 대해서는 뒤에서 좀 더 구체적으로 소개할 것이다.

그렇다면 뒤러를 독일 미술계의 **No.1(일인자)**이라고 말하는 근거는 무엇일까?

그가 너무도 굉장하기 때문이다! 그는 화가일 뿐만 아니라 성공한 기업가, 과학자, 사회 명사 등 수많은 타이틀을 가진 다재다능한 독보적 인재였다. 이는 아마도 그가 '쌍둥이자리'와 '황소자리' 사이에 있는 남자였던 점과 관계있을 것이다(사실 별자리에 대해 아무것도 모르고 그냥 한번 해본 소리다. 하지만 뒤러의 생일이 5월 21일인 것은 사실이다)!

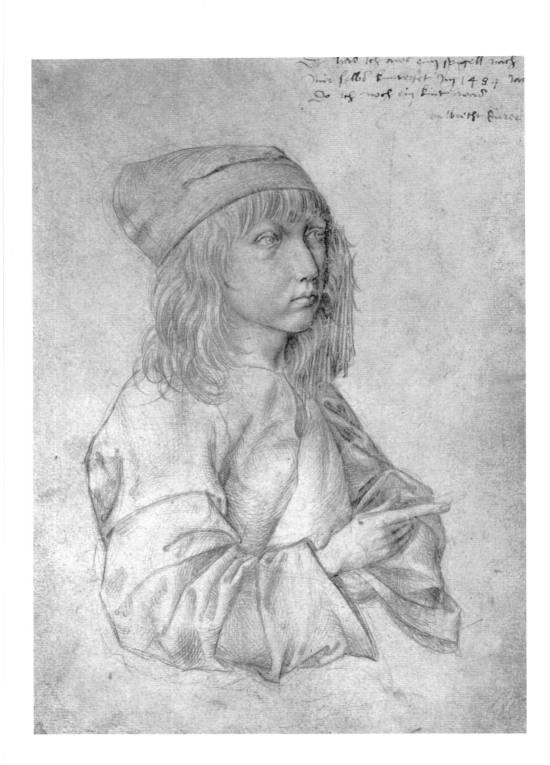

이 책은 그림을 다루는 책인 만큼 당연히 그의 그림과 관련된 성과를 중심으로 소개할 것이다. 뒤러의 기타 모든 타이틀은 다 화가라는 타이틀을 위해 '복무'하는 것으로 치자.

먼저 뒤러의 〈자화상〉에서부터 이야기를 풀어보자.

뒤러의 성격에는 몇 가지 뚜렷한 특징이 있다. 공부를 좋아하고, 완벽주의자이고, 돈 벌기 좋아하고, 자기애가 강하다는 것이다. 이것이 쌍둥이자리+황소자리의 전형적인 성격인지는 모르겠지만 그의 자화상을 보면 '자기애가 강하다'는 것을 충분히 느낄 수 있다. 한마디로 멋있다!

이 자화상은 뒤러가 13세 때 그린 작품이자 현재까지 전해지는 뒤러 작품 중 가장 이른 시기의 진품이기도 하다.

물론 이 그림이 그렇게 뛰어난 것은 아니지만 13세 소년의 실력치고는 어느 시대에 놓고 보더라도 신동의 작품임이 틀림없다! 그런데 더 대단한 것은 그가 이 그림을 그릴 때 선 하나도 고쳐 그리지 않고 단숨에 완성했다는 점이다!

그림의 오른쪽 상단에는 '이 그림은 나 스스로 거울을 보고 그린 것이다'라는 자필 설명이 적혀 있다. 사실 굳이 그렇게 친절히 설명해주지 않아도 짐작이 간다. 그 시절에는 카메라도 없었으니 당연히 거울 속에 비친 자신의 모습을 보고 자화상을 그릴 수밖에. 그러나 뒤러는 그때부터 이미 자신의 그림 속에 글씨를 적어 넣기를 좋아했다. 회화 기법을 소개하기도 하고 배경 이미지를 설명하기도 하며 자신의 기분을 말하거나 '영혼을 위한 닭고기 수프' 같은 문장을 남기기도 했다. 뒤러가 만약 지금까지 살아 있었다면 분명 'SNS 홀릭'이었을 것이다!

이것은 뒤러가 22세 때 그린 자화상이다. 전작과 비교했을 때 눈에 띄게 성장했고 회화 기법도 훨씬 더 정교해졌다.

그런데 그림 속 뒤러의 차림새는 오늘날의 심미적 기준으로 비추어보자면 아주 괴상하다. 몸에 딱 달라붙는 나이트가운에 이상하게 생긴 빨간 모자를 쓴 모습이 꼭 '여장 남자' 같다. 이는 당시 최고의 패셔니스타들만 입는다는 유행 패션이었다고 한다.

그의 손에는 풀 한 포기가 쥐어져 있다. 이것은 그냥 평범한 풀이 아니다. 이 풀의 의미에 대해서는 여러 해석이 존재하는데, 사랑을 상징하는 식물 **에린지움**(Eryngium)이라는 게 가장 보편적인 해석이다(에린지움은 최음제와 정력제의 원료이기도 하다).

또한 그림 속 뒤러의 정수리 위에는 사람을 어리둥절하게 하는 문구가 적혀 있다.

'나의 운명은 일찍이 정해졌다.'

이 말은 무슨 뜻일까? 이 말이 왜 그의 자화상에 있을까? 뒤러가 이 그림을 그린 목적을 알면 그 실마리를 어느 정도 파악할 수 있을 것이다.

이 그림은 사실 그의 약혼녀에게 보낼 용도로 그린 것이다. 지금으로 치자면 '맞선용 사진'이랄까.

뒤러는 집안에서 정해준 여자와 결혼을 했다. 그가 공부 때문에 집을 떠나 있을 때 그의 아버지가 결혼할 여자를 정해주었는데, 상대는 마을에서 가장 부유한 구리 세공업자의 딸 **아그네스 프라이**(Agnes Frei)였다.

이 결혼에는 사실 이해할 수 없는 부분이 많다. 적어도 내가 보기에는 그렇다. 왜냐하면 뒤러가 당시 이 혼사를 마음에 들어 했는지 도저히 알 수가 없기 때문이다. 비록 뒤러가 이 결혼을 마음에 들어 하지 않았

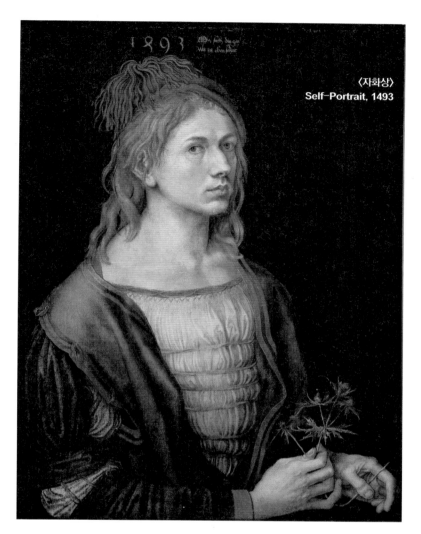

1893

〈자화상〉
Self-Portrait, 1493

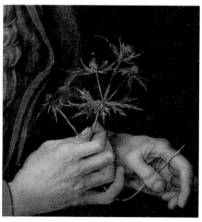

다는 흔적이 곳곳에서 보이지만, 그의 아내 프라이의 일기를 보면 또 둘의 금슬이 꽤나 좋았던 것 같다. 오늘날 뉘른베르크에 있는 뒤러의 생가에 가면 중세 여성처럼 꾸민 한 직원이 뒤러 아내의 말투로 뒤러의 일생을 소개하는 것을 볼 수 있다. 솔직히 말하면 그 광경은 어딘가 모르게 괴이한 기분을 불러온다.

가장 이해가 안 되는 부분은, 만약에 뒤러가 그 결혼을 원치 않았다면 왜 자신을 그토록 멋있게 그렸단 말인가?

프라이는 이 자화상을 받은 후 이듬해에 얼른 뒤러와 결혼했다. 그도 그럴 것이 소녀들은 원래 잘생긴 오빠에게 면역력이 약한 데다 심지어 그토록 재능이 뛰어난 남자였으니까. 지금까지는 이상한 구석이 없어 보이지만 곧이어 이상한 일이 벌어진다!

뒤러는 결혼한 지 3개월도 채 안 되어 신혼인 아내를 집에 버려두고 혼자 이탈리아로 가버렸다. 그런데 이탈리아로 간 이유가 돌림병을 피하기 위해서라고 하니 기가 막힐 따름이다! 이렇게 소탈하고 대범하다니? 이것은 분명 아내의 돌림병에 대한 면역력에 강한 확신이 있든가, 아니면 아내가 너무도 싫어서 죽은 후에 돌아와 시신을 거둘 요량이었을 것이다.

물론 이것은 나 개인의 억측일 뿐이지만 뒤러가 자주 아내를 버려두고 혼자 여행을 떠난 것은 사실이다. 심지어 한번 가면 몇 개월 내지는 몇 년씩 돌아오지 않았다. 아마 뒤러 자신도 여행의 의의를 명확하게 말할 수 없을 것이며, 그녀를 떠나는 것 자체가 여행의 의의였을지도 모르겠다.

뒤러가 다녀온 수많은 여행 중에서 두 번의 이탈리아 여행이 그의 회화

세계에 크나큰 영향을 미쳤다. 여행이라고 하기보다 '해외 연수'에 더 가까웠다.

당시 유럽에서는 르네상스 운동이 한창이었고 르네상스 운동의 중심지가 바로 이탈리아였다.

그렇다면 '르네상스(문예 부흥)'란 과연 무엇일까?

르네상스 운동을 전체적으로 상세하게 설명하자면 이 책의 제목을 '르네상스와 수다 떨기'로 바꿔야 할 것이다. 르네상스 운동은 책 한 권은 물론 한 시리즈로도 명확하게 설명하기가 어렵다. 하지만 독자들이 당시의 시대적 배경을 더 잘 이해하도록 하기 위해 간단하게나마 개괄적으로 소개할까 한다.

먼저 이름 자체의 뜻을 보자. '문예'는 이해하기 쉽다. 바로 '문학과 예술' 또는 '문화와 예술'이다. 오늘날 많은 사람이 스스로를 이른바 '문예청년'이라고 말하지 않는가? 바로 문학과 예술을 사랑하는 청년이라는 뜻이다.

그렇다면 '부흥'은 또 무슨 뜻일까? 글자 그대로 이해하자면 '다시 흥기하다'라는 뜻이다. '다시'라는 것은 먼저 쇠퇴해야 또 한 번 흥기할 수 있다는 의미다.

13세기 말의 유럽은 바로 이런 상황이었다.

당시의 '문예청년(지식인들과 예술가들)'은 갑자기 자신들이 처한 시대가 정체되어 앞으로 나아가지 못하고 있으며, 심지어 '후퇴'하는 조짐을 보이고 있음을 깨달았다! 만약에 이런 상황을 인식하지 못하고 그대로 방치한다면 우리의 후세들은 점점 퇴화되어 끝내 원시인으로 돌아가게 될지도 모른다……. 안 된다! 절대로 그런 일이 일어나도록 내버려둘 수 없다! 우리는 이런 상황을 바꿔야 한다!

그렇다면 어떻게 바꿀 것인가?

그들은 곧 고대 그리스와 고대 로마의 서적, 예술품에서 영감을 얻었다. 고대인들의 문학과 예술이 상당히 괜찮네! 그대로 따라 하자!

큰 방향이 정해진 후 14세기부터 문학과 예술의 '불씨'가 이탈리아에서 타올라 점차 유럽 대륙으로 확산되기 시작하여 장장 3세기가 넘게 지속되었다.

'불을 지핀' 그 '문예청년'들은 아마도 이 '불'이 그토록 크게, 오래 지속될지 예상하지 못했을 것이다! 처음에는 그냥 옛사람들의 문학과 예술을 본받는 복고 운동 정도를 생각했는데, 재능이 뛰어난 인재들이 많이 배출된 시대라 이 운동은 창의적인 혁명으로 빠르게 번져갔다. 이 같은 운동은 '문학과 예술'에서만 그치지 않고 종교, 정치, 과학, 경제 전반에 걸쳐 큰 영향을 미쳤으며, 그야말로 전면적이고 다각적인 부흥이 이루어졌다. 사실 '문예 부흥'은 프랑스어로 **Renaissance**, 이탈리어로 **Rina Scenza, Rinascimento**에서 기원했는데 모두 '부흥'의 뜻으로 그 범위를 '문학과 예술'에만 한정하지 않았다. 마르크스 선생조차도 르네상스는 문학과 예술만의 부흥이 아니며 유럽이 본격적으로 봉건사회에서 자본주의사회로 진입한 상징이라고 인정했다.

그렇다면 왜 이것을 '문예 부흥'이라고 번역했을까?

아마도 중국인들이 보기에 당시 유럽의 르네상스는 문학과 예술 면에서 어느 정도의 성과를 거두었을 뿐이며, 중국에서는 송나라(13세기 이전) 때 경제와 과학 기술 면에서 이미 비슷한 수준에 이르렀으므로 별 볼 일 없다고 느꼈을 것이다.

다시 우리의 주인공, 자비 유학생 뒤러 이야기로 돌아가자.

그는 당시 가장 유명했던 두 개의 대학(피렌체파와 베네치아파) 중에서 베네치아를 '연구생 과정'을 전공할 학교로 정했다. 베네치아를 선택한 이유는 〈슬램덩크〉의 서태웅이 북산고교를 선택한 것과 같은 이유인, 바로 '집에서 가까워서'였다.

뒤러의 지도 교수는 조반니 벨리니였다. 이 사람은 아주 대단한 인물이다. 예술가 집안에서 태어난 그는 아버지, 형제, 처남 등이 모두 화가였는데 물론 가문에서 가장 유명하고 가장 성공한 사람은 바로 조반니 벨리니였다. 그는 '베네치아 대학의 학장(베네치아 화파의 창시자)'일 뿐만 아니라 제자를 선택하는 데도 일가견이 있었는데 대표적인 제자로는 조르조네(Giorgione)와 티치아노(Tiziano)가 있다. 이들은 훗날 모두 유럽 미술사에 길이 남는 거장이 되었다.

조반니 벨리니
Giovanni Bellini, 1430?-1516

솜뭉치처럼 보기 흉한 헤어스타일과 두개골이 사라진 듯한 외모는 그가 15세기 이탈리아의 가장 훌륭한 화가가 되는 데 전혀 문제가 되지 않았다. 베네치아의 르네상스를 위한 토대를 마련하여 베네치아가 르네상스 후기의 중심이 되는 데 결정적인 역할을 하였다.

뒤러는 조반니 벨리니의 문하에 정식으로 입문한 제자는 아니지만 그의 영향을 많이 받았다.

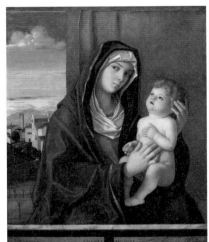

벨리니의 〈성모자상〉
Madonna and Child, 1490

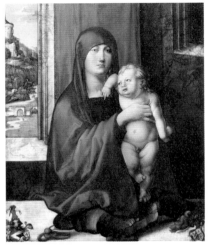

〈성모자상〉
Madonna and Child, 1498

왼쪽 그림은 벨리니의 명작 〈성모자상〉이다.
오른쪽 그림은 뒤러가 벨리니의 작품을 모방하여 그린 그림이다.
화면 구성과 색채의 사용 등이 매우 유사하여 몇 년 전까지도 벨리니의 작품으로 오인되었을 정도다.

뒤러는 이탈리아 유학 기간에 유명한 스승으로부터 가르침을 받았을 뿐만 아니라 유익한 벗도 많이 사귀었다. 그중 가장 대표적인 인물이 바로 라파엘로 산치오였다.

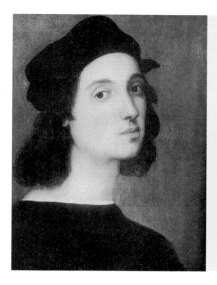

라파엘로 산치오
Raffaello Sanzio, 1483-1520

알다시피 라파엘로는 이탈리아 르네상스의 3대 거장 중 가장 젊은 화가(다른 두 거장과 어깨를 나란히 할 때 겨우 20대 초반이었다)이다. 가장 아름답고 자애로운 성모 마리아의 모습을 그린 화가로 정평이 나 있다(무예 실력이 출중하여 미술계에서 은퇴한 후 닌자거북이팀에 가입했다. 물론 농담!).

비록 뒤러와 라파엘로가 서로 만난 적이 있다는 것을 증명할 확실한 증거는 없지만 두 사람 사이에 '정신적 교류'가 있었던 것은 분명하다. 둘은 서신을 통해 서로에 대한 존경과 흠모의 뜻을 전했으며 작품을 주고받기도 했다. 라파엘로는 뒤러에게 자화상 한 점을 선물했고, 뒤러는 그에 대한 화답으로 얼핏 보기에는 흰 종이인데 햇빛에 대고 보면 형상이 드러나는 매우 신비로운 그림을 보내주었다고 한다. 안타깝게도 이 그림을 봤다는 사람은 없다. 아마도 햇볕에 너무 노출되어 망가졌나 보다.

두 번의 이탈리아 여행을 통해 '시골 촌놈' 뒤러는 그야말로 두 눈이 번쩍 뜨였다. 평생 고향에만 있었다면 사귈 만한 친구가 고작 구리장이 아니면 대장장이뿐이었을 테고 라파엘로 같은 전설적 인물과는 알고 지낼 수 없었을 것이다. 그러니 젊었을 때 **행만리로(行萬里路)**, 즉 '만 리 길을 여행하라'는 옛 성인의 말은 매우 일리가 있다.

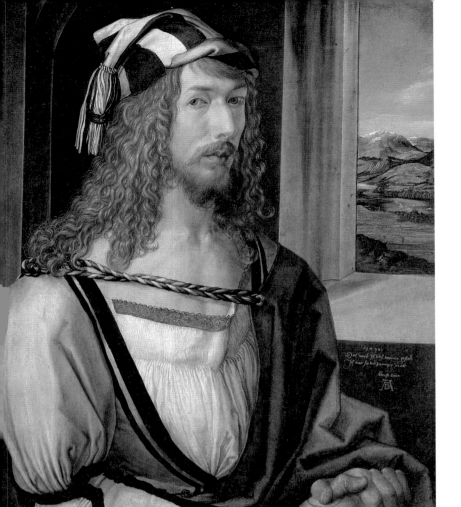

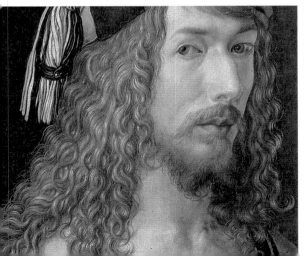

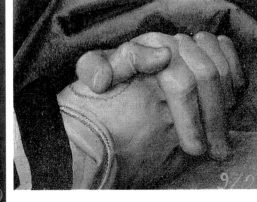

이 시기 그의 자화상은 훨씬 세련됐다. 뽀글뽀글한 파마에 예술가 느낌이 물씬 풍기는 수염, 거기에 고귀한 **흰색 장갑**까지 꼈다. 앞서 그린 '빨간 모자' 자화상과 비교해보면 거의 환골탈태 수준이다.

2년 뒤에 뒤러는 또 한 점의 자화상을 창작하는데, 이는 그의 예술 인생을 통틀어 최고의 대표작으로 꼽히는 자화상이다.

그림 속 28세의 뒤러는 여전히 뽀글거리는 긴 머리와 화려한 의상을 뽐내고 있다. 당시 유럽인들은 28세를 남자의 황금기로 여겼다. 어느 정도 사회 경력을 갖추었고 점차 성숙한 남자의 매력을 발산하기 시작하는, 그야말로 '한창'의 나이인 것이다.

그럼 이 자화상에는 '잘생겼다'는 것 외에 또 어떤 특별한 점이 있을까? 우선 화면 구도가 독특하다. 당시 화가들은 자신의 초상화를 그릴 때 대부분 인물이 '카메라'를 정면으로 주시하도록 하지 않았다(여기서 '대부분'에 주목하라).

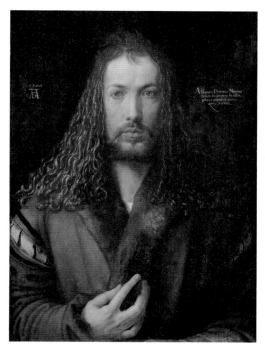

〈자화상〉
Self-Portrait, 1500

이 작품은 뒤러의 가장 강력한 비즈니스 라이벌인 루카스 크라나흐(Lucas Cranach)의 작품이다(그림 속의 잘려나간 머리는 일단 무시하라. 그 머리에 관한 이야기는 뒤의 클림트 편에서 상세히 다룰 것이다). 그때 초상화 속의 인물들은 대부분 45도 각으로 포즈를 취했다. 물론 어느 한쪽 얼굴에 더 자신이 있어서는 아니었다. 당시 화가들이 끊임없는 시도와 연습을 통해 이 각도로 인물을 그렸을 때 가장 진실감 있는 시각적 효과, 이른바 '3D 입체감'을 구현할 수 있음을 발견했기 때문이다. 또한 자화상은 그림 속에 비친 자신의 모습을 보고 그려야 하기 때문에 측면을 그리기가 상대적으로 쉽다는 점이 45도 각의 포즈를 취한 가장 중요한 이유다.

그러나 뒤러의 가장 큰 취미는 남이 안 해본 일 또는 생각하지 못한 일을 하는 것이었다. 감히 말하는데 만약 그 당시에 기술적인 조건이 갖추어졌다면 그는 심지어 3D 영화까지도 찍었을 것이다.

'정면으로 그리면 인물의 입체감을 살릴 수 없다'는 문제를 해결하기 위해 뒤러는 매우 교묘한 방법을 생각해냈다. 그것은 바로 검정색 배경을 사용하는 것이다. 그림의 배경을 완전히 검은색으로 칠하면 어느 방향에서 그려도 인물이 배경 속에 묻히지 않고 사각지대가 전혀 없다(물론 이 방법에도 단점이 있다. 바로 아프리카 친구들의 기분을 배려하지 않았다는 것!).

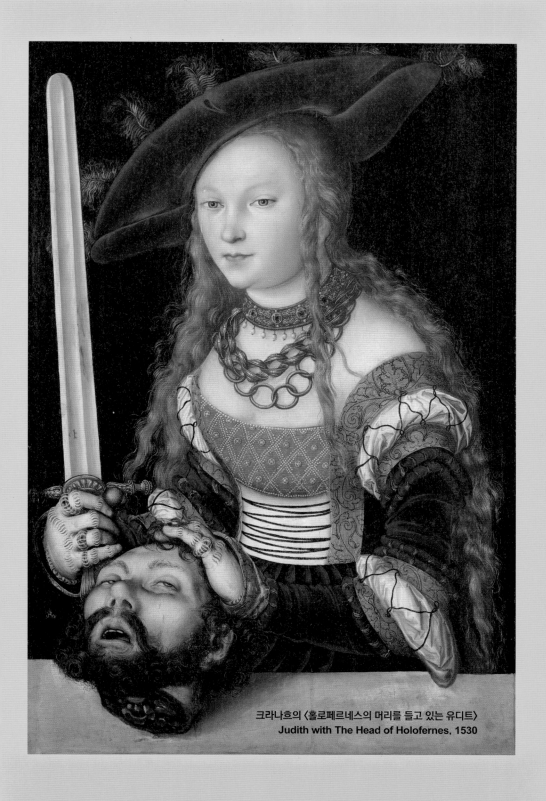

크라나흐의 〈홀로페르네스의 머리를 들고 있는 유디트〉
Judith with The Head of Holofernes, 1530

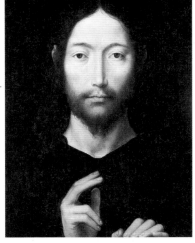
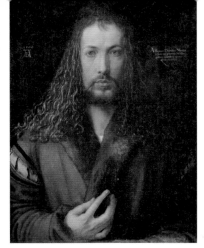

멤링의 〈그리스도의 축복〉
Christ Giving His Blessing, 1478

그렇다면 뒤러는 왜 그렇게 애를 써서 정면을 응시하는 자화상을 그렸을까?

사실, 당시 뒤러 외에도 정면 자화상을 그린 화가가 또 한 명 있다. 그는 누구일까? 바로 상단 첫 번째 그림 〈그리스도의 축복〉을 그린 한스 멤링(Hans Memling)이다.

이 그림, 그 헤어스타일……. 뒤러는 설마 예수를 코스튬 플레이하려는 것이었을까?

예수 그리스도

그림 속 예수의 손동작을 눈여겨보라. 이 손동작은 종교에서 '축복'을 의미한다. 즉, 미국 영화에서 자주 나오는 '하나님의 축복이 함께하시기를'의 뜻이다.

그런데 뒤러의 손을 보면 자기 자신을 가리키고 있다.

내가 바로 신이다. 내가 나를 축복할 것이다!

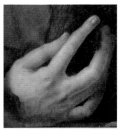

나는 대가들의 작품을 감상할 때 늘 인물의 시선에 주목한다. 그림 속의 대가와 '서로 마주보고' 있으면 마치 타임머신을 타고 수백 년 전으로 거슬러간 느낌이 든다. 나는 그림 속의 그를 바라보고 그는 그림 밖의 나를 바라본다. 그런데 사실 그는 내가 아니라 거울 속 자신의 모습을 바라보고 있으며, 그의 손은 살아 있는 자신의 몸에 닿아 있다.

'손'이라면 미술계 전체를 통틀어 뒤러를 따라잡을 사람이 없다. 손을 그리는 뒤러의 기법과 실력은 가히 '신의 경지'라는 말 외에는 묘사할 어휘가 없다.

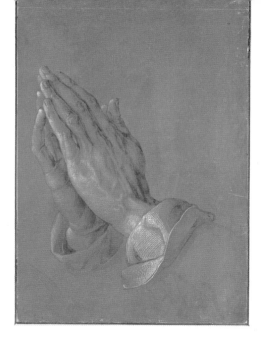

〈기도하는 손〉
Praying Hands, 1508

이 그림은 '손'을 소재로 한 습작 중에서도 가장 유명한 작품인 〈기도하는 손〉이다. 다 빈치의 〈모나리자〉, 반 고흐의 〈별이 빛나는 밤〉처럼 이 〈기도하는 손〉은 뒤러의 대표작 중 하나로 꼽힌다. 평범해 보이는 습작(또는 밑그림)이 이렇게 높이 평가받는 이유는 무얼까?

정교한 기법과 생생한 디테일 외에 어떤 특별한 점이 있는 걸까?

알다시피 밑그림은 최종 완성작을 위한 준비 작업이며 이 그림도 물론 예외는 아니다.

하지만 이 그림의 완성작은 이미 수백 년 전에 화재로 소실되었다. 즉, 이 손의 주인이 어떻게 생겼는지는 이제 아무도 알 수 없게 되었다.

그러자 일이 오히려 더 재미있어졌다.

뒤러의 이 두 손은 마치 팔 없는 비너스 조각상처럼 보는 사람으로 하여금 무한한 상상을 불러일으킨다. 마치 최고의 스케일을 자랑하는 블록버스터 영화의 예고편처럼 관객들의 구미를 한껏 당겨놓고는 갑자기 상영 정지를 발표하는 것이다! 안달 난 관객들은 짜증이 나지만 자기도 모르게 추측하고 상상하게 된다.

그 외에도 이 그림에 관한 또 다른 전설이 있다.

앞에서 언급했던 뒤러와 그의 형에 관한 이야기를 기억하는가? 사실 이와 관련된 후속 스토리가 있다.

4년 동안 예술 공부를 한 뒤러는 학업을 마치고 고향으로 돌아왔다. 뒤러는 형의 희생과 지난날의 약속을 잊지 않았다. 그는 형에게 말했다.

"형, 이제는 형이 꿈을 이룰 차례야. 그때 형이 나를 후원했던 것처럼 이번에는 내가 최선을 다해 형이 꿈을 이룰 수 있도록 도와줄게."

그런데 형은 고개를 떨어뜨리며 뒤러가 상상도 하지 못한 말을 했다.

"너무 늦었어…… 난 이제 더 이상 그 꿈을 이룰 수가 없어."

4년간의 광부생활은 형의 두 손을 철저하게 망가뜨렸다. 수차례의 골절과 심각한 류머티스성 관절염 때문에 그의 손은 더 이상 붓을 잡을 수 없게 되었다.

오랜 세월 후, 뒤러는 바로 형의 두 손을 모티브로 이 〈기도하는 손〉을 창작했다.

이 그림을 그릴 때 뒤러의 심정이 어땠을지 상상이 간다.

뒤러는 거장급 예술가일 뿐만 아니라 여러 방면에서 최초의 일인이었다. 예를 들면 그는 최초의 자화상 작가다.

물론 뒤러 전에도 자화상을 그린 사람은 많았다. 하지만 대부분 연습용으로 그린 것이고 뒤러처럼 자화상을 예술 작품으로 그린 사람은 없었다. 뒤러는 하나의 새로운 회화 장르를 만들어냈다고 할 수 있으며 훗날 많은 '나르시시스트'를 탄생시켰다.

그는 또한 최초로 검정색 배경을 사용하여 인물을 돋보이게 한 화가다. 그의 이런 기법은 훗날 카라바조, 렘브란트 등 유명한 화가들이 이어받아 널리 발전시켰다.

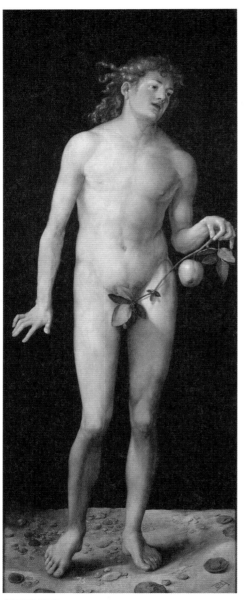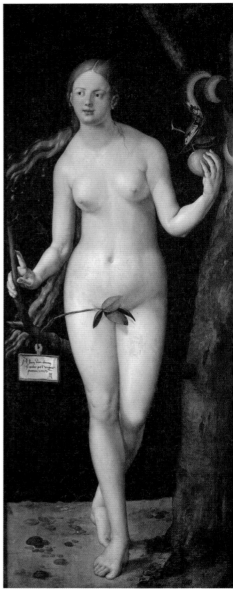

〈아담과 이브〉
Adam and Eva, 1507

한편, 뒤러는 최초로 자신의 작품에 사인을 남긴 화가이기도 하다. 뒤러의 사인은 그의 이름 Albrecht Dürer의 약자로 얼핏 보면 한자 '합(合)' 자와 비슷하다. 사실, 이는 그의 사인이라기보다는 그의 로고, 그의 회사 로고 같다.

당시 유럽의 예술가들은 일반적으로 세 부류로 나뉘었다.

첫 번째 부류는 살아생전에 미친 듯이 그림을 그렸지만 돈을 벌지 못하고 세상을 떠난 후에야 유명해진 재수 없는 사람!

두 번째 부류는 태어날 때부터 '금수저'를 물고 태어나서 돈 걱정을 해본 적이 없는 재벌 2세들! 그들에게 그림은 단지 심심풀이 취미생활에 불과했다.

세 번째 부류는 자신의 재능과 비상한 사업 수완으로 자수성가한 화가! 이런 인물들은 매우 드물어서 전체의 1퍼센트밖에 되지 않는다.

그런데 뒤러가 바로 이 1퍼센트에 속하는 희귀동물이다. 그는 화가일 뿐만 아니라 성공한 사업가이기도 했다. 뒤러는 돈을 아주 좋아했다(좋아하지 않는 사람도 있겠냐만). 그리고 그보다 더 중요한 것은 **돈을 아주 잘 벌었다!**

이 시점에서 그의 또 다른 '필살기'인 판화를 소개할 필요가 있겠다.

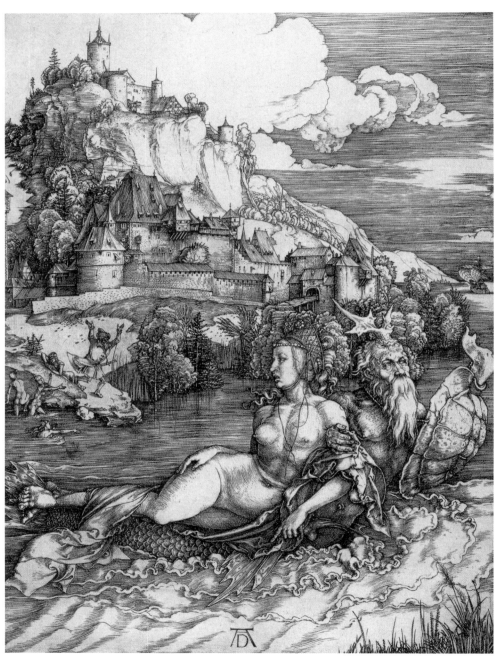

〈바다 괴물〉
A Sea Monster Bearing Away a Princess, 1528

중국의 인쇄술이 실크로드를 통해 유럽에 유입된 후 판화라는 예술 장르가 유럽 전역으로 널리 전파됐다. 판화는 대량 생산이 가능할 뿐만 아니라 광범위하게 유통할 수 있고 가격도 상대적으로 저렴했다. 물론 뒤러가 판화를 발명하지는 않았지만 그는 판화로 큰돈을 벌었다. 어떻게 가능했을까?

우선 뒤러의 대부 얘기부터 해야 한다. 오늘날 '대부'라고 하면 흔히 이탈리아 마피아를 떠올리는데 다 할리우드 영화 때문이다. 사실 '대부'는 그렇게 무시무시한 것이 아니고 우리로 치자면 '수양아버지' 정도 되겠다. 사회가 발전하면서 '수양아버지'의 의미도 점차 변질되었는데 이 점은 '대부'라는 단어와 비슷하다.

뒤러의 대부 **미하엘 볼게무트**(Michael Wohlgemuth)는 매우 성공한 판화 작가이자 판화 유통 체인점을 운영하는 사장이었다. 그는 당시 유행하는 판화 표현 몇 가지를 적절히 융합하여 더욱 생동감 넘치는 화면을 구현했다. 뒤러는 15세 때부터 볼게무트의 작업실에서 도제(徒弟)로 일했는데, 훗날 완벽을 추구하는 정교한 회화 기법은 바로 그 시기에 형성되었다.

그의 작품 〈서재에 있는 성 히에로니무스〉는 화면 전체에 불필요한 선이 하나도 없고 천장 나무의 결과 햇빛이 유리를 통과하면서 생기는 반사광까지도 점과 선으로 표현되어 있다. 뒤러의 **정교한 회화 기법**과 **디테일을 중요시하는 성격**이 여실히 드러났다고 할까.

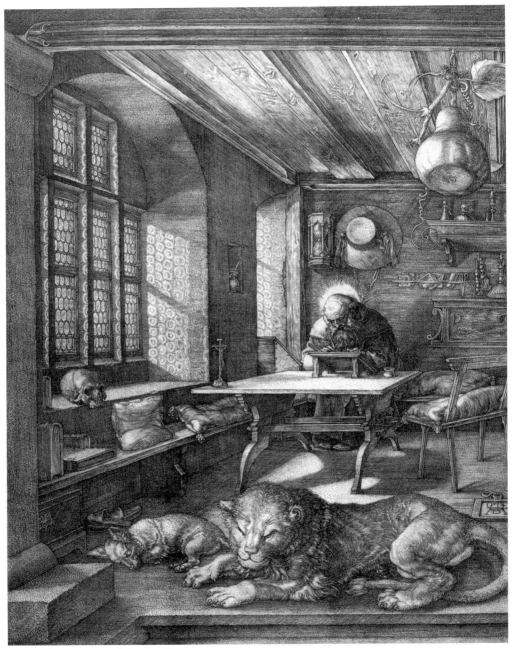

〈서재에 있는 성 히에로니무스〉
St. Jerome in His Study, 1514

도제생활을 마치고 화가로서 활동을 시작한 뒤러는 판화업계에서 큰 사업 기회를 포착했고 시장을 개척했다. 그렇다면 뒤러의 판화는 다른 판화 작품들과 무엇이 다를까?

정교한 회화 기법 외에도 그의 판화에는 가장 큰 매력이 하나 있었다. 바로 **신비로운 은유**다.

시대를 막론하고 사람들은 무릇 신비로운 사물에 관심이 많다. 미스터리 소설과 영화가 언제나 인기 높은 것도 바로 그 이유다. 뒤러의 작품에는 언제나 화면 뒤에 숨겨진 비밀이 있었다.

그러나 이런 비밀들을 설명하기 전에 독자들에게 찬물을 끼얹을 수밖에 없는 점을 용서하기 바란다. 사실, 비밀이라고 해봤자 상상처럼 엄청나게 심오하거나 기이한 것이 아니다.

나는 한동안 시간을 들여 뒤러의 그 비밀 코드들을 연구하고 추리했는데, 결론은 그 추리 과정이 정답보다 훨씬 재미있었다. 막상 답을 알고 나면 실망할 수도 있음이다.

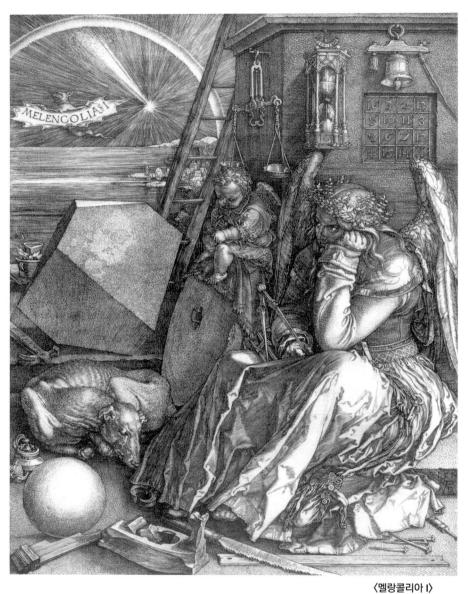

〈멜랑콜리아 I〉
Melencolia I, 1514

그의 작품 〈멜랑콜리아 Ⅰ〉만 봐도 그렇다. 댄 브라운의 《로스트 심벌》을 읽었다면 이 그림이 눈에 익을 것이다. 소설에서는 이 그림 속 은유 부분을 인류의 궁극적인 지혜를 가리키는 '열쇠'로 묘사했다. 비록 이 그림의 배후에 정말로 어떤 은유가 내포되어 있기는 하지만, 소설에서 말한 것처럼 영혼을 울릴 정도는 아니다.

이 그림 속에는 도대체 어떤 비밀이 숨어 있는 것일까?
뒤러를 전문적으로 연구하는 한 미국 교수가 이 그림에 관해 공개 강의하는 것을 들은 적이 있다. 당시 그녀는 장장 두 시간 반 동안 이 그림에 숨겨진 의미를 추론했다. 그리고 궁극적으로는 대부분의 사람이 인정하면서도 약간 실망스러워하는 결론을 냈다.
추론 과정은 너무도 복잡하니 구태여 말하지 않겠다. 곧바로 결론을 말하자면, 이 그림의 배후에 숨겨진 비밀은 바로 뒤러의 **가족 사진** 또는 가족 구성원들의 명단이었다. 구체적으로는 다음과 같다.

나의 이름은 뒤러이며 뉘른베르크의 한 유대인 가정에서 태어났다. 아버지는 금 세공사이고 모두 열여덟 명의 형제자매가 있었는데 그중 열다섯 명은 이미 세상을 떠났다. 그들의 이름은 그림 속의 코드를 풀면 알아낼 수 있다. 현재 살아 있는 형제는 형(앞서 말한 광부)과 여동생(뒤러의 조수이기도 하다)뿐이다. 앉아 있는 그 천사

는 나의 어머니인데 이미 세상을 떠났다. 천사의 허리띠에 새겨진 비밀번호는 그녀가 세상을 떠난 정확한 시간을 기록한 것인데 바로 1514년 5월 16일, 날이 어두워지기 두 시간 전이다.

이상의 내용이 바로 이 그림 속에 숨겨진 비밀이다. 엄청 대단한 내용이기는커녕 심지어 이 그림의 표면적인 내용보다도 재미가 없다. 세상일이란 때로 너무 깊게 파헤치면 오히려 실망스러운 결과를 얻게 된다. 왜냐하면 파헤치기 전에는 대단한 보물을 파낼 것이라고 기대하는데, 결과적으로는 기대와 달리 먹기에는 맛없고 버리기에는 아까운 그런 계륵 한 개밖에 얻지 못하기 때문이다.

물론 이 그림에 아주 볼거리가 없는 것은 아니다. 우리는 이 그림에서 매우 흥미로운 점을 발견할 수 있다. 바로 왼쪽 상단에 적힌 이 그림의 제목 '멜랑콜리아(우울)'의 스펠링이다. 정확한 스펠링은 'Melancholia'다. 뒤러가 스펠링을 잘못 적었을까? 그렇게 눈에 띄는 곳에 이런 수준 낮은 실수를 저지를 리가! 게다가 그는 알파벳을 어떻게 써야 하는지 알려주는 책까지 출판한 경력이 있는 알파벳 전문가이기도 하다. 그럼 도대체 무슨 이유일까? 이것은 뒤러가 우리에게 남겨준 또 하나의 수수께끼일 수도 있으니 만약 관심 있으면 한번 연구해봐도 좋을 듯하다. 단 실망할 마음의 준비를 해야 할 것이다.

또 다른 '선입관'의 예를 하나 들겠다. 뒤러의 작품 〈기사와 사신과 악마〉는 정교한 기법과 의미심장한 내용으로 뒤러의 판화 창작 기법을 집대성한 작품이라고 할 수 있다.

〈기사와 사신과 악마〉
The Knight, Death and The Devil, 1513

사실, 이 그림의 원래 제목은 이것이 아니었다. 뒤러 자신이 붙인 제목은 **기사**였다. 그런데 왜 사람들은 이 그림의 제목에 '사신'과 '악마'를 덧붙였을까?

유럽인들은 수백 년 동안 기호학의 영향을 받아 해골만 보면 곧 **사신**이라고 믿었다. 물론 이 그림을 놓고 보면 충분히 그렇게 해석할 수 있다. 하지만 기사 뒤에 있는 저 괴이하게 생긴 생물체는 우리 상상 속의 '악마'와는 많이 다르지 않는가? 무섭기는커녕 오히려 맹해 보이는 것이 조금 귀엽기까지 하다.

이것 역시 당시 유럽인들의 또 다른 특징이다. 본 적이 없거나 들은 적이 없는 존재는 무조건 **악마**로 분류하는 것이다.

나라면 이 그림의 제목을 '손오공이 없는 상황에서 백골요정과 부닥친 삼장법사와 저팔계'라고 하겠다.

나 역시 '선입관'을 갖고 개인적 이해와 관점으로 이 그림을 해석한 것이다. 그렇다면 뒤러 본인은 도대체 무엇을 표현하고 싶었던 것일까?

그의 노트 기록을 보면 이 '악마'는 사실 돼지였다! 자신의 출판 인세를 떼먹은 출판업자를 풍자한 것이라고 한다.

마지막으로 '재미있는 일화' 하나를 공유하겠다.

지금까지 뒤러의 많은 작품을 보았으니 그의 화풍을 어느 정도 파악했을 것이다.

한마디로 정리하자면, 더없이 정교하고 살아 있는 것처럼 생기 있다! '16세기의 고해상도 디지털카메라'라고 해도 과언이 아니다. 전혀 신경을 쓰지 않은 것 같은 잡초 습작도 숨이 막힐 정도로 실물과 똑같다.

뒤러가 그린 이 산토끼를 보라. 작은 소리에도 당장 놀라서 후닥닥 도망가버릴 것처럼 생생해서 절로 숨을 죽이게 된다.

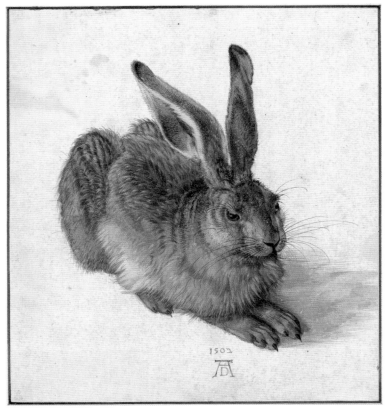

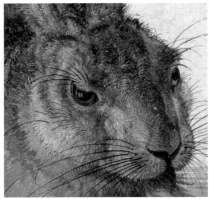

결국 당시 뒤러는 거의 '살아 있는 듯한 생동감'의 대명사였다.

이와 같은 공감대를 기반으로 흥미로운 일이 일어났다. 1515년, 뒤러는 다음과 같은 **괴물**을 그렸다!

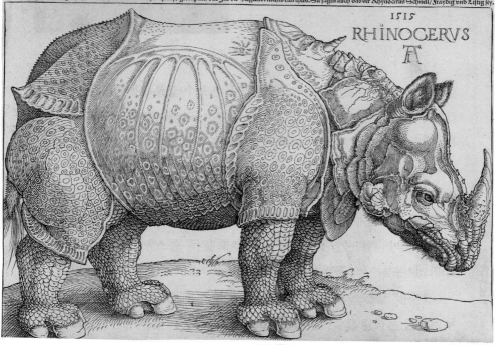

〈코뿔소〉
The Rhinocervs, 1515

순박한 유럽인들은 이번에는 이 괴물을 '악마'로 분류하지 않았다. 왜냐하면 우리의 거장 뒤러가 이것을 '코뿔소'라고 콕 짚어 말했기 때문이다. 그 당시에는 교통이 지금처럼 발달하지 않았기 때문에 사람들은 아프리카에 한 번도 가본 적이 없었고 코뿔소는 더더욱 본 적이 없었다. 그런데 문제는 뒤러도 코뿔소를 본 적이 없었고 단지 다른 화가의 스케치를 보고 모사했다는 점이다!

그래서 뒤러가 그린 코뿔소의 등에는 뿔이 하나 솟아 있다. 그것이 화가가 잘못 그린 건지 아니면 거장 뒤러가 친절하게 뿔을 하나 더 보태준 건지 그 이유는 고증할 수 없다.

다만 확실한 사실은 그 후 300여 년 동안 유럽인들은 줄곧 코뿔소가 이렇게 생긴 줄 알고 있었다는 것이다. 이 '코뿔소'는 심지어 여러 전문가와 학자들이 집필한 교과서에 자주 등장했다! 코뿔소의 생김새를 아무도 의심하지 않았고 고증해볼 생각도 하지 못했다. 그 이유는 하나였다. 바로 뒤러가 그린 것이었기 때문이다.

다른 사람도 아닌 뒤러였던 것이다.

독일의 가장 위대한 화가 중 한 명이 아닌,

그냥 가장 위대한 화가 뒤러…….

여백의 미 ?

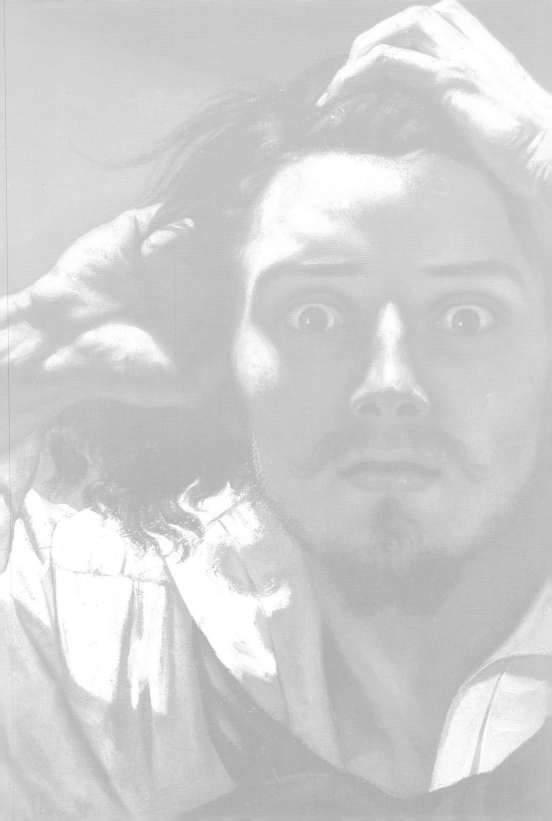

Chapter 2

◆

반항아,
귀스타브 쿠르베
Gustave Courbet
(1819-1877)

◆

자신감, 반항, 광기, 탁월한 재능…….

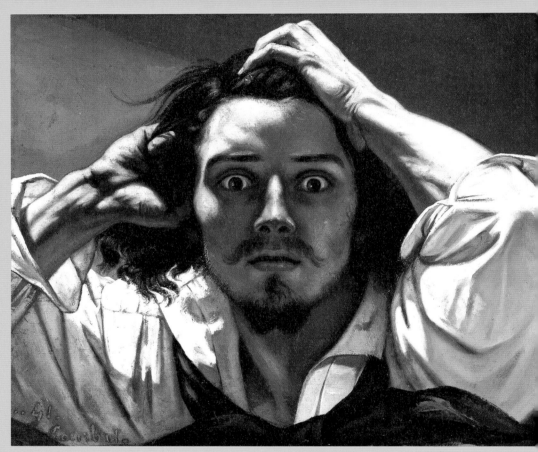

〈자화상〉
Self-Portrait, 1844-1845

자신감

터너J. M. W. Turner

반항

카라바조Michelangelo da Caravaggio

광기

반 고흐Vicent van Gogh

탁월한 재능

모네Claude Monet

위의 형용 단어들을 합친 것이 바로 쿠르베의 모습이다.

귀스타브 쿠르베

서양 예술사상 가장 쿨하고 멋진 자화상을 꼽는다면? 단연코 쿠르베의 자화상이 아닐까. 여타 화가들의 무뚝뚝한 표정에 횡한 눈빛을 한 자화상(앞 장의 네 점)과는 완전히 다르다.

그림 속의 쿠르베는 머리카락을 쓸어올리며 두 눈을 부릅뜬 채 보는 이를 뚫어지게 응시하는데 그야말로 한 번 보면 절대 잊지 못할 자화상이다. 이 그림은 쿠르베의 독특한 개성을 충분히 드러내는 동시에 약간의 **'오버'와 '쇼'를 하는 느낌**을 준다.

19세기의 프랑스 미술계에는 '요물'들이 속출했다! 그중에서도 쿠르베는 단연 갑 중의 갑으로 요괴 중의 손오공 같은 수준이었다.

이렇게 말하는 이유가 뭘까?

우선 쿠르베는 출중한 외모에 탁월한 재능, 자유분방하고 화끈한 성격까지 가졌다. 여기에 여의봉과 원숭이 털만 있으면 영락없이 프랑스 버전의 제천대성(齊天大聖) 손오공이다!

손오공 얘기가 나왔으니 말인데, 나는 초반에 하늘로 올라가서 천궁을 완전히 쑥대밭으로 만들었던 그때의 손오공이 더 마음에 든다. 진노한 옥황상제가 손오공의 근거지인 화과산(花果山)을 쓸어버리려고 10만 대군을 파견했을 때도 손오공은 눈 하나 깜짝하지 않았다. 그런데 머리에 금고아(삼장법사가 손오공의 행동을 통제하기 위해 씌운 관 형태의 머리띠)가 채워진 채 삼장법사의 제자가 된 후부터는 기껏 작은 요괴 몇 명을 해결하지 못해서 관세음보살에게 도움을 청하곤 한다. 왜냐? 여래 부처의 교화와 인도를 받아 행동을 자제하게 되어 더 이상 야만적이고 제멋대로인 원숭이가 아니라서였다.

하지만 사람들은 손오공의 신통한 재주 외에도 무엇 하나 구속받지 않는 자유분방하고 제멋대로인 성격 때문에 그를 좋아하지 않던가?

현실 속의 **반항아**들은 언제나 인기가 많다. 게다가 뛰어난 재주를 갖추었다면 더욱 많은 사랑과 추대를 받게 마련이다.

쿠르베가 바로 이런 반항아다.

쿠르베는 1819년, 프랑스 동부의 작은 마을 오르낭에서 태어났다. 비록 작은 농촌 마을 출신이지만 쿠르베는 평범한 시골 촌놈이 아니었다.

그는 돈 많은 시골 촌놈이었다!

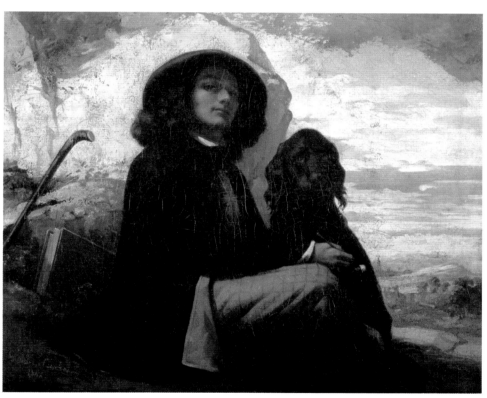

〈검정개와 함께한 자화상〉
Self-Portrait with Black Dog, 1841

쿠르베의 아버지는 현지에서 많은 밭과 농지를 소유한 유명인사였다. 집문서와 땅문서를 갖고 있는 그런 진짜 돈 많은 지주 말이다. 토지를 소유하고 있으니 얼마나 마음이 든든했을까.

1839년, 쿠르베가 20세 되던 해에 그의 **부자 아빠**는 아들을 예술의 도시 **파리**로 유학 보냈다. 아버지는 쿠르베가 변호사가 되길 바랐다(부자들은 다 아들을 변호사로 만들려고 하는 것 같다. 1권에서 소개했던 세잔도, 뒤에서 다룰 마네도 그렇다).

하지만 대부분 성공한 사람들의 인생 분투기와 마찬가지로 쿠르베는 곧 법학 공부를 포기하고 화가의 꿈을 좇기 시작했다.

당시의 파리에서 화가는 그렇게 인기 많은 직업이 아니었다. 그런 환경에서 쿠르베는 어떻게 두각을 드러냈을까? 안하무인에 제멋대로인 성격 탓도 있지만 그보다 더 중요한 이유가 있었다. 바로 **가르쳐주는 사람 없이 스스로 미술을 터득한 것이다!**

쿠르베가 25세 때 창작한 작품 〈해먹〉을 보라. 독학으로 이 정도 수준의 작품을 그렸다. 믿어지는가? 나는 믿기지 않는다.

믿는 게 이상한 거 아닌가.

사실, 쿠르베는 어릴 때부터 마을 목사에게서 그림을 배웠고 파리에 가서도 왕립미술아카데미와 브장송의 에콜 데 보자르(École des Beaux-Arts, 미술학교)에서 체계적인 회화 교육을 받았다.

그런데 왜 스스로 독학했다고 말하는 걸까? 사람들의 주목과 환심을 얻기 위한 마케팅 수단이었을까?

꼭 그렇다고 할 수도 없다. 여기에는 동서양의 사고방식 차이가 존재한다. 동양에서는 어느 스승에게 전수받았는지 그 **출신**이 중요시된다. 스승의 명성이 높을수록 본인의 체면도 더 서고 작품도 좀 더 쉽게 인정

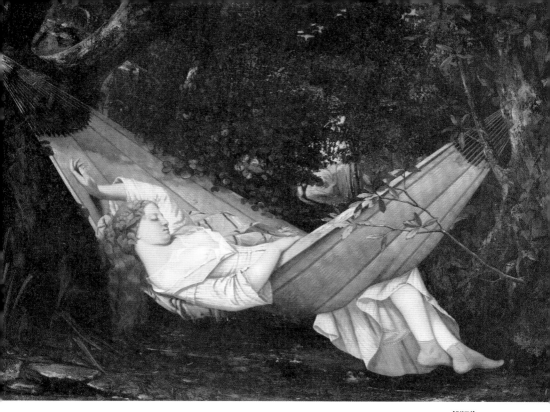

받는 셈이다. 하지만 서양에서는 화가
본인의 개성, 창의성을 더 중요시하기
때문에 '스승의 화풍을 100퍼센트 이
어받았다', 또는 '모모 거장의 작품과
거의 똑같다'는 말로 화가를 평가하는
경우가 거의 없다.

쿠르베가 '스승이 없다'고 말한 이유는 스승에게서 별로 배운 것이 없고 화풍과 회화 소재 모두 스스로 터득했다고 여기기 때문일 것이다. 이런 논리는 서양인에게는 통하지만 동양인들에게는 잘 받아들여지지 않는다고 본다. 만약 내가 어느 날 성공해서 시상식에 서게 된다면 초등학교 담임선생님까지도 언급하며 고마움을 표할 것이다. 서양인들이 보기에는 부질없는 짓이지만 우리로서는 **근본을 잊지 않는 행위**이다. 결론적으로 이것은 문화의 차이다.

여하튼 쿠르베는 1840년대에 독창적인 '내공'으로 두각을 드러내기 시작했는데, 그중에서도 가장 유명한 것이 바로 자신을 소재로 창작한 나르시시즘 작품 시리즈다.

쿠르베는 확실히 잘생겼다. 이 작품들은 그의 잘생긴 외모뿐만 아니라 오만한 모습, 온유한 모습, 열정적인 모습, 그리고 무엇보다 중요한 '나쁜 남자'의 모습을 보여주었다. 쿠르베는 이 자화상 시리즈로 수많은 팬심(남성팬도 포함)을 사로잡고 셀프 마케팅의 첫걸음을 성공적으로 내디뎠다.

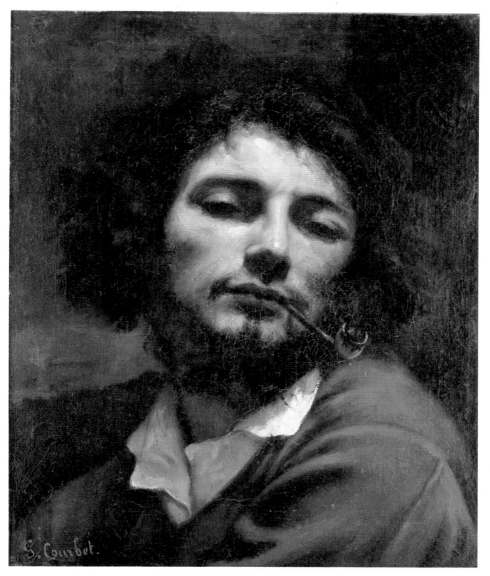

〈파이프를 문 남자〉
Self-Portrait with Pipe, 1848−1849

〈자화상(가죽벨트를 한 남자)〉
Self-Portrait(Man with Leather Belt), 1844

〈자화상(첼리스트)〉
Self-Portrait(The Cellist), 1847

〈부상 당한 남자〉
L'homme Blessé, 1844-1854

남자로서 폭발적인 인기를 누림과 동시에 그의 작품 또한 권위 있는 공식기관의 인정을 받았는데, 그 기관이 바로 **프랑스 국립예술살롱**이다. **국립예술살롱**이라고 하면 뭔가 고루하고 보수적인 이미지가 풍긴다. **인상파** 화가들과 자신들에게 거절당했지만 나중에 오히려 대박이 난 예술가들을 더욱 돋보이게 하는 들러리 역할이 유일한 **기능**인 것만 같았다.

여기서 국립예술살롱의 악역에 대해 좀 이야기하고 싶다. 당시는 당연히 인터넷이 없었기 때문에 오늘날처럼 그림을 그려서 스마트폰으로

찰칵 찍어 인터넷에 올리면 온 세상이 다 볼 수 있는 그런 시대가 아니었다. 갓 데뷔한 신인 화가가 이름을 알릴 유일한 경로는 바로 국립예술살롱에 진출하는 것이었다.

국립예술살롱은 당시 프랑스에서 가장 권위 있는, 그리고 유일한 예술 플랫폼이었다.

권위 있는 기관이라면 반드시 그에 걸맞은 표준이 있어야 했다. 아무 그림이나 입선될 수는 없었으며 이는 재능 있는 화가들을 책임지는 태도로 여겨졌다. 그런데 이 표준을 정한 사람들은 모두 고전 미술의 영향을 받은 원로 예술가들이었다. 그리고 신인류들의 예술 양식은 원로 예술가들이 정한 표준과 너무도 격차가 컸다.

예를 들어 미대 입시를 보러 가서 다른 사람들은 데생과 스케치 작품을 제출했는데 본인은 헬로키티를 그려서 냈다면? 특별하기야 하겠지만 절대 합격할 수는 없을 것이다. 그런데 이 헬로키티를 인터넷에 올리고

미대에 거절당한 이유까지 곁들인다면, 유명해질 수도 있는 것이다.

어쨌든 한 가지 확실한 것은 살롱의 거절이 신흥 예술가들을 만들어낸 것은 아니며, 그들은 어차피 유명해질 예술가들이었기 때문에 어디서 든 결국 유명해졌으리라는 점이다. 쿠르베가 바로 가장 좋은 예다.

아래 작품은 쿠르베가 1849년에 창작한 **〈오르낭에서의 저녁 만찬 후〉**다. 그림 속 인물들은 쿠르베의 아버지와 집을 방문한 손님 몇 명인데 저 녁 식사를 하고 나서 음악을 들으며 쉬고 있는 모습이 매우 편안해 보 인다.

이런 소재는 살롱에서 매우 보기 드물다. 고상하지 못하기 때문이다! 살롱의 그림들은 주로 신화 이야기, 즉 신과 왕 그리고 영웅과 미인을

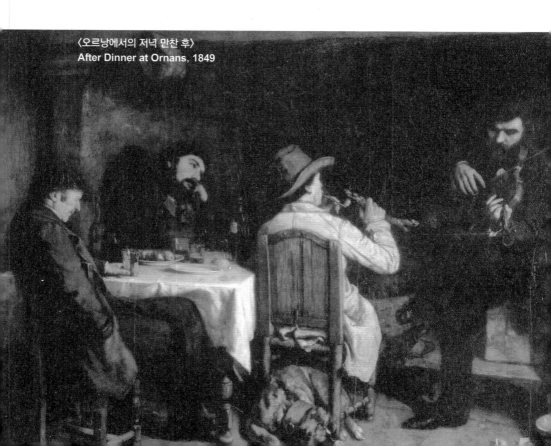

〈오르낭에서의 저녁 만찬 후〉
After Dinner at Ornans, 1849

주인공으로 한다. 그런데 쿠르베는 우리 주변에서 흔히 볼 수 있는 평범한 사람들에게 주목했다.

소재는 비록 고상하지는 않지만 매우 참신했다. 가령 돌리는 TV 채널마다 독립전쟁 드라마가 나올 때 갑자기 어떤 채널에서 가족 코믹 드라마가 나온다면?

무조건 대박이다!

살롱에 이 작품을 전시한 후 호평이 쇄도했다. 쿠르베는 이로써 살롱에서 발급하는 '프리패스(그 후부터 심의를 거치지 않고 직접 전시회에 출품할 수 있는 권한)'를 얻게 되었다.

같은 해, 쿠르베는 〈돌 깨는 사람들〉이라는 작품을 창작했다.

그림의 주인공은 힘든 육체노동을 하고 있는 부자인데, 그중 아들은 다 해진 낡은 옷을 입고 자갈 한 바구니를 힘겹게 들어 옮기고 있다. 화면에 두 인물의 얼굴은 보이지 않지만 전체적인 분위기가 매우 비참한 느낌이다. 그림 속에서 아들의 미래, 즉 훗날 어른이 된 후에도 옆에 있는 아버지처럼 계속해서 고된 육체노동을 할 것이 훤히 보이기 때문이다.

이 두 그림, 〈오르낭에서의 저녁 만찬 후〉와 〈돌 깨는 사람들〉을 통해 쿠르베는 자신만의 회화 양식을 확립했다. 그는 고전주의와 낭만주의 모두 너무 가식적이고 인위적이라고 생각했다.

〈돌 깨는 사람들〉
The Stone Breakers, 1849

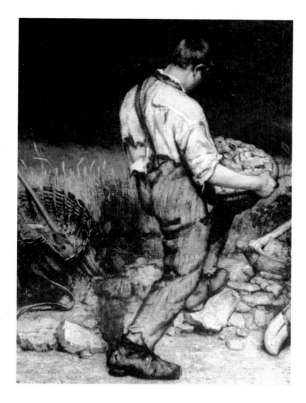

"날개 달린 천사를 그려달라고 나에게 요청할 거면 먼저 그런 천사를 내 눈앞에 데려와서 보여달라."
쿠르베는 사실주의만을 고집했고 현실 속의 평범한 인물들에게 시선을 고정했다. 그러나 막무가내로 사실적인 것만을 추구하는 데도 위험성이 있었다.
예를 들면 어떤 사진작가가 웨딩 촬영 또는 화보집 촬영을 의뢰받아 작업을 했는데 주인공이 "조금만 날씬하게, 하얗게 수정해줄 수 없을까요?"라고 부탁을 해왔다. 그런데 사진작가는 "안 됩니다. 당신은 실물이 돼지처럼 뚱뚱하니까 그대로 두는 게 자연스럽습니다!"라고 대답했다면? 그러고는 콧구멍을 하늘 높이 쳐들고 눈을 통방울처럼 부릅뜨며 "그래야 예술이지요!"라고 말했다면?

처음에는 성격 있고 개성 넘치는 사람이라고 생각할지 모르겠지만, 매번 그런 식으로 나온다면 언젠가는 매장당하고 말 것이다!

쿠르베가 바로 그랬다. 물론 명예와 명성과 부를 모두 얻은 후에!

그는 자신이 좋아하는 그림을 그리기 시작했는데 그것이 바로 그의 가장 유명한 대작인 〈오르낭의 장례식〉이다.

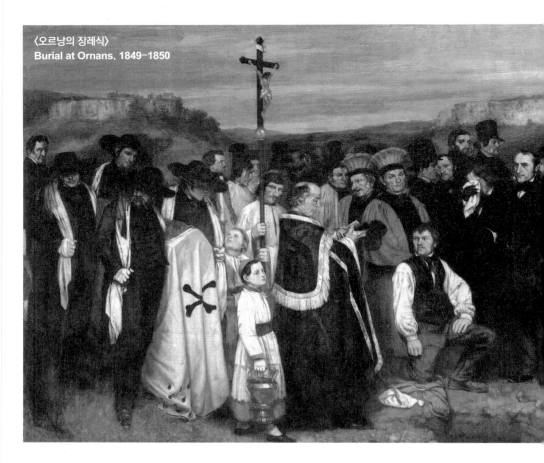

이 그림은 길이가 6미터, 폭이 3미터에 달하는 대작으로 영화 스크린의 사이즈와 비슷하다(심지어 폭도 매우 넓다). 그림 속의 인물들은 실물 크기였으며 표정도 매우 풍부하고 다양했다. 색채는 주로 검정색, 흰색, 빨간색을 사용했다.

살롱의 관중은 이 그림을 보고 놀라움을 금치 못했는데 대체 어떤 점을 보고 놀랐을까? 이 그림에는 '기폭점'이 전혀 없었다.

그 당시에 일반 서민들을 주제로 하는 그림이 있긴 했지만 시골 사람들의 추도회를 이렇게 큰 사이즈로 그려낸 작품은 본 적이 없었다. 대체 무엇을 표현하려는 것이었을까?

니들은
말해도
몰라······.

쿠르베는 곧 이어서 '연타'를 날렸다. 고개를 갸우뚱거리는 살롱을 뒤로한 채 또 다른 대표작 **〈화가의 작업실〉**을 창작했다.

이 그림은 아주 흥미롭다. 화면에는 모두 30여 명의 인물이 등장하는데 모든 인물이 저마다 깊은 의미를 갖고 있다. 중간에 앉아 있는 사람은 쿠르베 자신이고 그의 왼쪽에 있는 아이는 순수함을 상징한다. 오른쪽에 있는 나체의 여인은 그의 예술적 영감을 의미하는, 다시 말해 뮤즈 여신이다. 그리고 캔버스를 경계선으로 하여 오른쪽은 쿠르베의 친구, 후원자, 가족들이다. 이들은 각각 시와 노래, 음악, 철학, 진리 등을 의미하는데 모두 쿠르베가 좋아하는 사람들이었다고 한다.

캔버스의 왼쪽에 있는 사람들은 쿠르베가 싫어하는 사람들, 그를 헐뜯고 비난했던 사람들이라고 한다.

〈화가의 작업실〉
The Painter's Studio, 1855

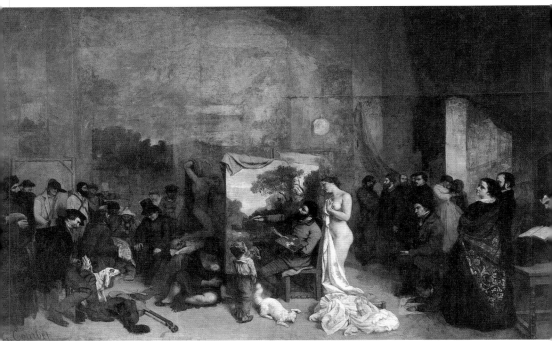

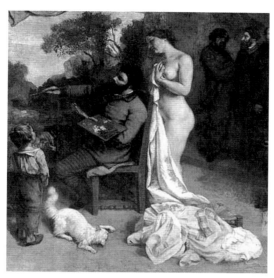

또 다른 일설은 훨씬 더 간단한데, 좌우 양쪽은 그가 그린 사람과 그리지 않은 사람이라고 한다.

여기서 주목할 인물은 바로 이 사람이다. 그는 바로 나폴레옹 3세, 당시의 프랑스 황제다.

만약 캔버스 왼쪽이 정말로 쿠르베가 싫어하는 사람들이라면, 그는 왜 황제와 대립했던 걸까? 현대의 X레이 스캔 기술로 검사해보니 나폴레옹 3세는 나중에 덧그린 것으로 밝혀졌다. 왜일까?

1855년 **세계박람회**가 프랑스에서 개최됐고 쿠르베는 자신의 이 두 대작을 세계박람회에 출품했다. 하지만 작품의 소재가 '고상하지 못하다'는 이유로 심사위원단에게 거절당했다. 당시 심사위원단의 배후 대장이 바로 나폴레옹 3세였다. 쿠르베가 그것에 불만을 느껴 황제 폐하를 화면 좌측에 그려

넣었던 것일까?

정확한 이유는 알 수 없지만 어쨌든 쿠르베는 거절당한 후 모든 사람을 깜짝 놀라게 하는 일을 벌였다. 바로 박람회장 옆에 천막을 치고 개인 명의로 '현실주의' 미술 전시회를 연 것이다!

쿠르베는 정부에 도발하는 행위로 일약 스타가 되었고, 수많은 이가 그의 소문을 듣고 전시회를 관람하러 모여들어 천막이 터질 정도였다. 소위 인기가 하늘을 찌른다가 바로 이런 상황을 말하는 것이겠다.

그 후 쿠르베의 명성은 갈수록 높아졌다. 예술계에 감히 대놓고 나폴레옹 가문과 맞서는 반항아 기질의 청년이 있다는 것을 모든 파리 시민이 알게 되었다. 이 나쁜 남자를 회유하기 위해서인지, 아니면 긴장된 분위기를 완화하기 위해서인지 나폴레옹 3세가 먼저 쿠르베에게 화해의 손길을 내밀었다. 그에게 **레지옹 도뇌르 훈장**을 수여한 것이다.

이는 일반 평민으로서 얻을 수 있는 최고의 명예였는데, 예술가가 이 훈장을 얻는다는 것은 거의 '수련의 완성', 나라가 공식적인 대가로 인정한다는 뜻이었다. 앞으로 그림값을 원하는 대로 부를 수 있다는 뜻이기도 했다.

그런데 모든 예술가가 꿈에도 갖고 싶어 하는 이 크나큰 영광 앞에 쿠르베는 "관심 없어!"라는 말 한마디를 툭 던졌다(나폴레옹 3세가 정말 싫었나!). 쿠르베는 훈장을 일언지하에 거절해버렸고 이때부터 쿠르베와 나폴레옹 가문은 앙숙이 되었다.

하지만 모든 일에는 양면성이 있다. 이 일 직후, 쿠르베는 더욱 유명해졌다. 재능이 뛰어난 '반항아'는 특별히 사랑받는다는 사실이 또다시 입증된 셈이다. 그는 점점 더 유명해졌고 그를 향한 지지의 목소리도 갈수록 높아졌다.

그러나 세포 하나하나에 '반항'이라는 두 글자가 새겨진 사람으로서, 그는 수많은 이의 추앙을 한 몸에 받자 반드시 무언가 '반사회적'인 일을 해내지 않으면 온몸이 근질근질해서 견딜 수가 없었다.

1866년에 그는 〈잠〉이라는 작품을 선보였다.

꽃병을 참 잘 그렸다.

사실 예술과 포르노는 종이 한 장의 차이이며 예술가가 그린 포르노는 바로 예술이다! 당시에는 성(性)을 소재로 하는 미술 작품이 매우 드물었고 동성애 소재는 더더욱 말할 것도 없었다.

〈잠〉
The Sleep, 1866

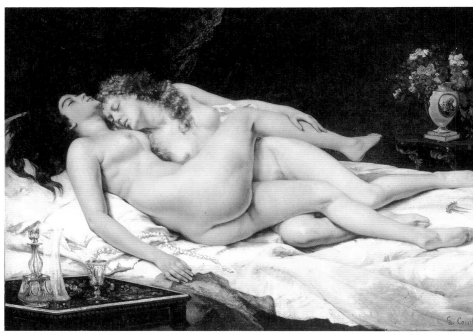

74

이 작품 외에도 더 대담한 작품이 하나 있는데 너무도 '예술적'이어서 차마 책에 담을 수가 없었다. 그 당시가 아니라 설령 오늘날의 기준으로 봐도 그 그림은 '사회 화합을 해친다'는 이유로 '삭제'될 것이다(궁금하다면 쿠르베의 〈세상의 기원〉(L'Origine du Monde, 1866)을 찾아보라. 성공하기 바란다!).

아주 쇼킹한 작품이지만 내가 말한 **반사회적인 행위**는 이런 것들이 아니다. 왜냐하면 이 그림들은 아예 공개되지 않았고 악취미를 가진 졸부들이 쿠르베에게 사적으로 주문 제작한 작품들이기 때문이다. 만약 이 그림들이 당시에 공개되었다면 어떤 결과를 불러일으켰을지 도저히 상

상이 안 된다.

그는 도대체 왜 이런 일을 저질렀을까?

예술가로서 간혹 **포르노**를 다룰 수도 있고 **인상주의**를 시도해볼 수도 있다. 이런 것은 별로 문제가 되지 않는다.

하지만 딱 한 가지는 절대 건드리지 말아야 하는데, 그것은 바로 **정치**다. 그런데 쿠르베는 건드리지 말라고 할수록 건드리고 싶어 하는 성격의 소유자였다.

1871년, 그는 파리코뮌(파리 시민과 노동자들의 봉기에 의해서 수립된 혁명적 자치정부)에 가입하여 예술가협회 대표로 선출되었다. 그가 맡은 중요 업무 중 하나가 바로 시위할 때 사용하는 깃발과 배지 등을 그리는 것이었다. 그런데 한번은 너무 **지나친 행동**을 저질렀다.

1871년 5월 16일, 쿠르베는 분노에 찬 청년들을 이끌고 기둥 하나를 철거했다. 얼핏 보기에는 별일 아닌 것 같다. 그래봤자 기둥 하나인데 무슨 큰일이 있으려고?

먼저 이 기둥이 어떤 것인지 살펴보자.

이 기둥의 이름은 **방돔(Vendôme) 기둥**으로, 200개의 대포를 녹여 만든 것이었다. 이 기둥은 프랑스제국의 상징이자, 더욱이 **나폴레옹 가문의 영광을 대표하는 상징물**이었다.

앞서 말했듯이 쿠르베는 과거에도 나폴레옹 가문의 **대장**에게 밉보인 적이 있었다. 게다가 사진을 버젓이 증거물로 남겼다. 방돔 기둥을 넘어뜨린 후 바보같이 사람들과 함께 그 앞에서 기념 촬영을 한 것이다! 발뺌하고 싶어도 할 수 없는 상황이 되어버렸다! 그러니 '유명인사들은 아무하고나 기념 촬영을 해서는 안 된다'는 말은 과거에나 지금에나 모

무너진 방돔 기둥

두 적용되는 수칙이다.

파리코뮌이 실패로 돌아간 후 쿠르베도 체포되었다.

쿠르베는 공공기물 훼손죄로 6개월 동안 감옥살이를 했다. 그리고 형기를 마치고 출감하자마자 정부에서 보내온 고지서를 받았다. 30만 파운드, 방돔 기둥을 복원하는 데 사용한 비용이었다.

프랑스인들은 참 유머러스하다.

돈이 없으니 그는 도망칠 수밖에 없었다! 그때부터 쿠르베는 해외로 망명했고 하루 종일 술에 빠져 살았다. 그리고 얼마 후 스위스의 로잔에서 과음으로 죽고 말았다.

이 일을 오늘날의 기준으로 보자면 **무지한 폭도가 결국 돌을 들어 자신의 발을 내리찍은 꼴**이다. 반항적인 성격이 쿠르베를 성공하게 만들었고 동시에 그를 파멸의 길로 가게 했다.

쿠르베의 작품은 당시 수많은 화가에게 깊은 영향을 미쳤다. 예를 들면 훗날 '인상파의 아버지'로 불리는 마네가 바로 그중 한 명이다.

야생마처럼 거칠고 도도한 성격은 쿠르베를 군계일학의 예술가로 만들어주었고 미술계를 여러 번 흔들어놓았다. 자신의 개성을 있는 그대로 표현한 것일까, 아니면 의도적인 셀프 마케팅일까?

그것이 **진실**이든 **연기**이든, 영원히 타협하지 않는 정신 그리고 예술을 하며 늘 새로운 것과 변화를 추구하는 태도는 존경받을 만하다.

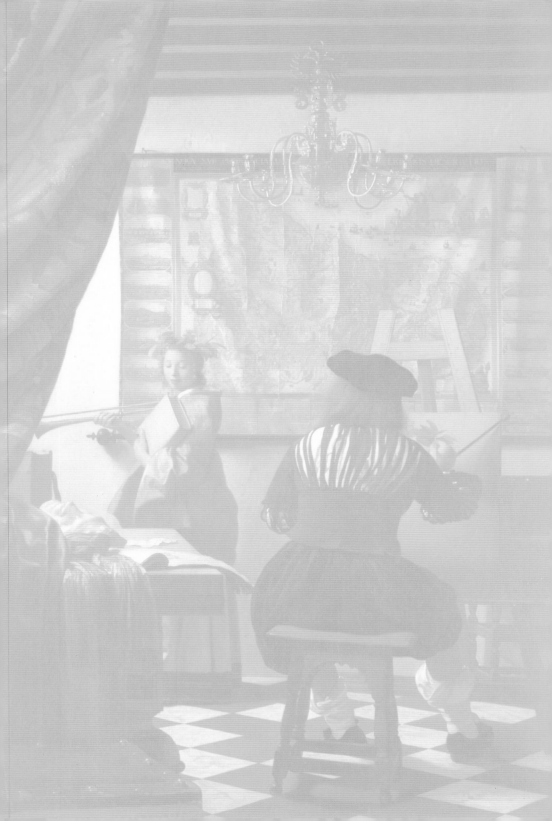

Chapter 3

◆

수수께끼 같은 남자,
요하네스 페르메이르

Johannes Vermeer
(1632-1675)

◆

예술계에서 네덜란드는
자부심이 하늘을 찌르는 나라다······.

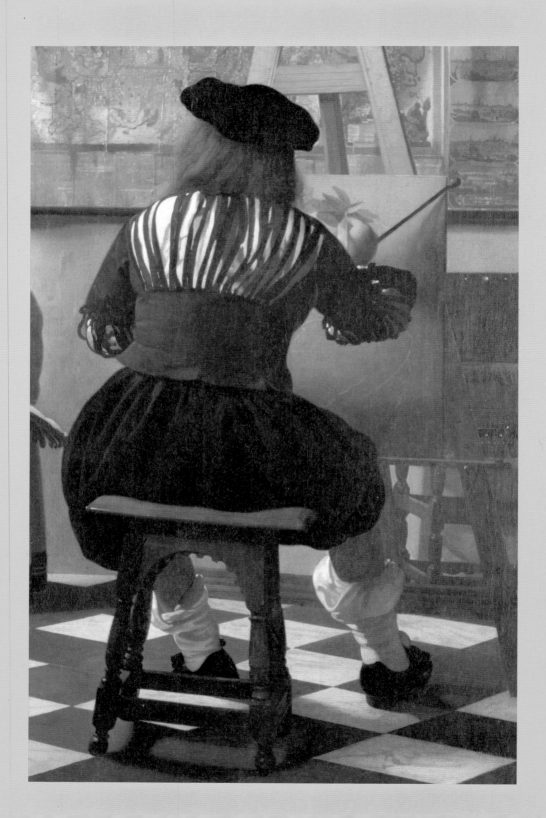

예술계에서 네덜란드는 **자부심**이 하늘을 찌르는 나라다.
다음은 나의 관점이다.

유명세와 영향력만으로 화가를 네 개의 등급으로 나눌 수 있다(오름차순으로 나열).

4등급: 화공

이 부류의 화가는 그냥 기술자라고 볼 수 있다. 그에게 그림은 자신과 식솔이 먹고살 생계 수단이다. 주로 초상화 위주의 작업이라 실물과 비슷하게 그려서 고객을 만족시키기만 하면 된다.

3등급: 예술가

이 부류의 화가는 상대적으로 대단한 실력자이다. 그에게는 자신만의 생각, 관점, 고유의 회화 양식이 있다. 그에게 그림은 생계 수단일 뿐만 아니라 취미이고 자신의 감정을 표현하는 통로이다.

2등급: 대가

이 부류의 화가는 기본적으로 '위대하다'는 말로 묘사할 수 있다. 그는 예술사에 탁월한 기여를 했을 뿐만 아니라 작품을 통해 3등급, 4등급 화가들에게 심대한 영향을 미쳤다.

1등급: 천재

이 부류의 화가는 천부적인 재능을 뽐내는 이른바 '넘사벽'으로, 예술사에서 기념비적인 의의를 갖는다. 이 부류에 들려면 실력 말고도 어느 정도의 '운'이 필요하다. 그것이 '좋은 운'일 수도 있고 '나쁜 운'일 수도 있지만 어쨌든 반드시 '스토리'가 있어야 한다. 마치 TV 오디션 프로그램의 출연자들처럼 훌륭한 실력에 스토리까지 더해지면 더욱 빛이 나는 법이다.

이상은 비록 나의 개인적 견해이지만 아무 생각 없이 함부로 지껄인 것은 절대 아니다. 우리는 심지어 아주 단순한 기준,

즉 **작품의 가격**으로 화가들을 분류할 수도 있다.

철저히 현재의 시가로 본다면(예술품의 가격은 매일 변하지만 기본적으로 점점 더 오르지, 떨어지는 않는다) 4등급은 갑과 을이 상호 협의하여 서로가 만족할 만한 가격을 정한 후 계약서에 사인하고 그림과 돈을 맞바꾸기 때문에 언급할 필요가 없다.

3등급 화가부터 그들의 작품 가격은 수만(달러)에서 수백만까지, 구매자가 그림을 얼마나 마음에 들어 하느냐에 따라 달라진다.

물론 이 가격도 늘 변한다! 예를 들면 지금 당신의 손에 3등급 화가의 작품이 몇 점 있다고 치자. 어느 날 갑자기 학술계의 권위자가 논문을 발표하여 이 작품의 화가가 그동안 예술사에서 제대로 평가받지 못했고 사실은 2등급 심지어 1등급에 들고도 남을 만큼 위대하다 주장한다면? 완전 '로또'에 당첨된 것이다. **벼락부자**가 되는 건 한순간이다. 물론 이런 일이 일어날 확률은 높지 않고 50년에 한 번 있을까 말까 하다(일례로 이탈리아의 카라바조와 프랑스의 조르주 드 라 투르가 바로 수백 년 후에 재조명되어 유명해진 화가들이다).

2등급과 1등급 화가들의 작품은 시장에 잘 나오지 않는다.

대부분 박물관에 있거나
아니면 박물관에 있던 것을 누군가가 훔쳐가서
지금은 행방불명 상태이다.

물론 일부 개인 컬렉터들이 작품을 시장에 내놓고 판매하는 경우도 있다. 만약 경매 회사에서 판매한다면 입찰가가 기본적으로 여섯 자릿수

이상에서 시작해 일곱 자릿수에 낙찰된다. 운이 좋으면 수억까지도 간다. 결론적으로 구매자가 그 그림을 얼마나 갖고 싶어 하는지에 따라 가격이 달라진다!

다시 본론으로 돌아와서 **'네덜란드가 왜 그렇게 잘났는지'**에 대해 말해보자.

대다수 유럽 국가는 '2등급' 화가도 손꼽을 정도로 적은데 네덜란드 미술계에는 '1등급' 화가만 해도 네 명이서 하는 게임인 마작 한 판 칠 수 있을 정도로 많다. 게다가 '2등급' 화가는 축구팀 몇 개를 구성하고도 남을 정도로 많다!

나는 이 마작팀을 **네덜란드의 4대 천왕**이라 부르고 싶다.

렘브란트, 반 고흐, 그리고 누구?

이들 중 두 명, 반 고흐와 렘브란트는 1권에서 소개했으니 패스! 이 책에서는 **세 번째 인물**에 대해 이야기를 나눠보자.

렘브란트

먹고!

반 고흐

페르메이르 ----------------

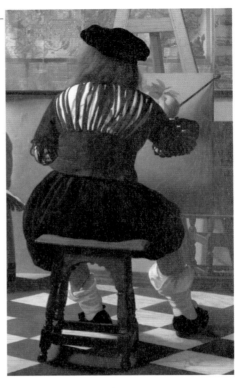

이 자화상은 아마도 《명화와 수
다 떨기》 시리즈에 실린 자화상
중 가장 엽기적일 것이다.

1권에서 소개했던 카라바조의
자화상도 머리만 있고 몸은 없는
기이한 구도였지만 그래도 얼굴
은 있었잖은가?

그런데 페르메이르의 자화상은
얼굴조차 없다. 이런데도 자화상
이라고 할 수 있을까?

당연…… 하지…….

아주 무책임하게 들릴 수 있겠지
만 어쨌든 이 작품은 페르메이르가 생전에 남긴 유일한 자화상이다.

우리는 일반적으로 수백 년 전의 화가를 연구할 때 먼저 그의 일기, 친
필 원고, 서신 등으로 화가의 사생활을 파헤친다. 듣기 좋게 말하면 화
가의 내면을 들여다본다.

그런데 페르메이르는 아무것도 없다. 서신, 일기, 자화상은 고사하고
밑그림이나 스케치 한 점조차도 남기지 않았다.

사실상 그의 이름이 요하네스(Johannes)인지 얀(Jan)인지 혹은 요한
(Johan)인지 아직까지도 의론이 분분하다. 게다가 자서전이나 다큐멘
터리 같은 것도 유행하지 않은 때라서 증거가 될 만한 게 전혀 없다. 오

늘날 우리가 알고 있는 페르메이르에 관한 것은 대부분 그와 관련된 사람이나 일을 통해 추측해낸 내용들이다.

그렇다면 그는 도대체 무엇을 남겨놓았을까?

그림 외에는 거의 아무것도 없다. 그래서 페르메이르는 명실상부 '수수께끼 같은 남자'다.

그의 작품을 말하기 전에 먼저 '마작팀'의 다른 두 화가와 그를 비교해 보자.

렘브란트: 유화 600여 점, 스케치 2천여 점, 판화 300여 점을 남겼다. 자화상만 해도 100여 점이 전해진다.

반 고흐: 더 말할 것도 없는 사람. 37년이라는 짧은 인생을 살았지만 처음 붓을 들었을 때부터 마지막에 총을 들어 자살할 때까지 불과 10년밖에 안 되는 시간 동안 거의 2천여 점에 가까운 작품을 창작했다! 마치 흥분제를 먹은 것처럼 말이다.

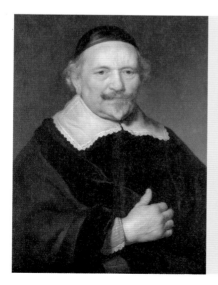

렘브란트 판 레인
Rembrandt Harmenszoon van Rijn, 1601-1669

평생 '빛'과 '어둠'을 그린 빛의 화가 렘브란트는 실제 행동으로 'No Zuo No Die(죽을 짓을 하지 않으면 죽지 않는다, 중국의 인터넷 신조어)'라는 진리를 증명해 보였다. 렘브란트에 관한 이야기는 《명화와 수다 떨기》 1권에 있다.

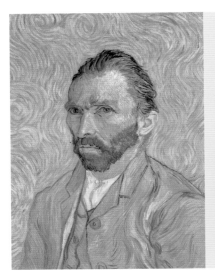

빈센트 반 고흐
Vincent Willem van Gogh, 1853-1890

인생이 쓰디쓴 한약처럼 고달프고 팔자가 둘째
가라면 서러울 정도로 셌던 광기의 화가 반 고
흐. 소설보다도 파란만장하고 지지리도 운이 없
었던 그의 인생은 누구라도 한두 마디 할 수 있
을 만큼 널리 알려졌다. 더 많은 것을 알고 싶다
면 《명화와 수다 떨기》 1권을 참고하시라.

물론 정상인들은 절대로 '반광인'님과 더불어 비교할 수 없지만…….
그럼 우리의 '수수께끼 같은 남자'는 얼마나 많은 작품을 창작했는지
알아볼까?

겨우 30여 점! (36점 또는 34점……)

35+1 점, 1점은 아직 미확정.

'미확정'이라는 뜻은 그것이 페르메이르의 작품인지 아닌지 확실하지
않다는 뜻이다. 물론 대부분 사람은 이 그림이 페르메이르의 작품이 맞
다 생각하는데, 그중에서도 특히 스티브 윈(Steve Wynn, 엄청나게 부자
이고 예술품을 아주 많이 소장하고 있는 재벌!)이 가장 확신했다. 왜냐하면
그는 2004년에 3천만 달러를 주고 이 그림을 구매했기 때문이다.

그 외 35점 중에서 한 점은 1990년에 도난당했고 20여 년이 지난 지금까지도 여전히 행방불명이다.

만약 어느 날 이 도난 사건이 해결된다면 예술계를 떠들썩하게 만들 빅뉴스가 될 것이다. 과거 〈모나리자〉도 잃어버렸다가 다시 찾아서 크게 이름을 떨쳤지 않은가!

또한 스토리가 있는 그림일수록 더 값어치가 있는 법이다. 만약 언젠가 이 그림을 찾게 된다면 몇 억 달러는 거뜬히 받을 수 있을 것이다.

혹시 이런 질문을 할 수도 있다.

"고작 30여 점의 작품으로 4대 천왕에 들 자격이 되는가?"

나도 처음에는 궁금했다. 일반적으로 화가가 미술사에 길이 이름을 남기기 위해서는 두 가지 조건을 갖춰야 한다.

1. 오래 산다.
2. 작품이 많다.

물론 일반인들은 오래 살수록 더 많은 작품을 창작할 수 있다. 다시 한 번 강조하는데 '일반인'이다.

우리의 '수수께끼 같은 남자'는 어떤가? 43세까지밖에 살지 못했고 작품도 안쓰러울 정도로 적다.

그런데 왜 그렇게 유명할까? 30여 점의 작품이 하나같이 다 걸작이기 때문이다! 30여 점으로 이미 '천왕'이 되고도 남을 정도로 충분하다.

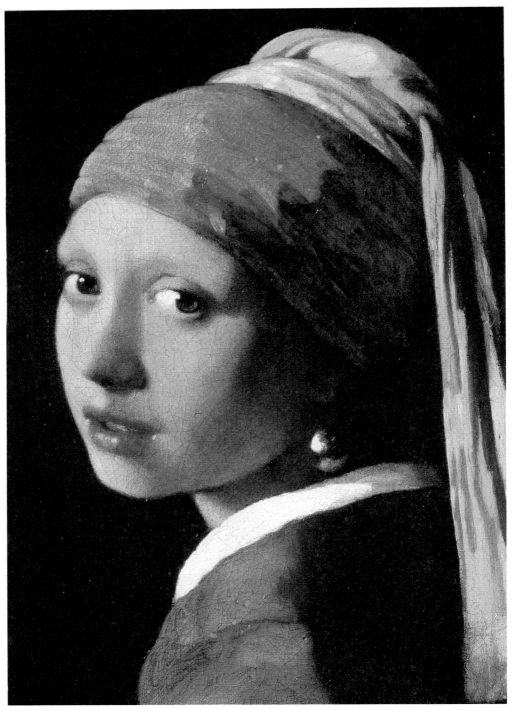

〈진주 귀걸이를 한 소녀〉
Girl With A Pearl Earing, 1665

우선 페르메이르라는 이름을 들어본 적이 없는 사람이라도 이 그림은 본 적은 있을 것이다.

〈진주 귀걸이를 한 소녀〉

이 작품은 **북구의 모나리자**로 불린다.

그림 속 소녀의 신비로운 눈빛, 살짝 벌어진 입술, 그리고 웃는 듯 마는 듯한 표정……. 보는 사람으로 하여금 무한한 상상을 불러일으킨다. 얼핏 보기에는 단순한 초상화이지만 보는 순간 눈을 뗄 수 없게 만들며 한 번 보면 절대 잊히지 않는다. 300여 년 전에 그린 그림이 오늘날 현대인들의 마음을 단번에 사로잡았으니, 이 자체가 바로 페르메이르의 마법이다.

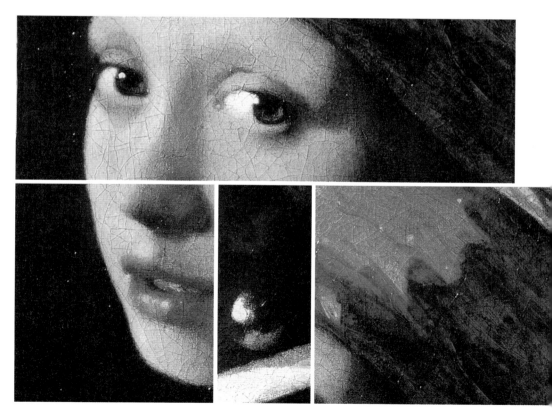

그림 속 소녀의 신분도 수수께끼다. 페르메이르의 딸인지, 연인인지, 그것도 아니면 그의 상상 속 인물인지 입증할 길이 없다. 확실하지 않은 수수께끼라서 오히려 우리에게 더욱 넓은 상상의 공간을 남겨주는 느낌이다.

할리우드의 유명 여배우 스칼렛 요한슨(Scarlett Ingrid Johansson)이 출연한 동명의 영화가 있다. 관심 있으면 한번 보시라. 스토리를 떠나서 이 영화는 적어도 당시 페르메이르의 창작 환경을 거의 비슷하게 재현했다는 평을 받았다.

'신비로움'만 놓고 보자면 이 작품은 페르메이르의 기타 작품과 아예 비교할 바가 못 된다.

먼저 그의 '자화상'(혹은 자화상으로 유추되는) 〈회화 예술〉을 함께 보자. 평범한 풍속화로 보이는 이 그림에는 사실 **절묘한 복선**이 숨어 있다. 이 그림을 제대로 이해하고 싶다면 먼저 그림 속의 작은 구멍에 담긴 비밀부터 알아야 한다. 이 작은 구멍은 그림 속 여인의 바로 앞에 있다. 만약 운 좋게 원작을 볼 기회가 생긴다면 **확대경**으로 한번 찾아보는 것도 재미있을 것이다.

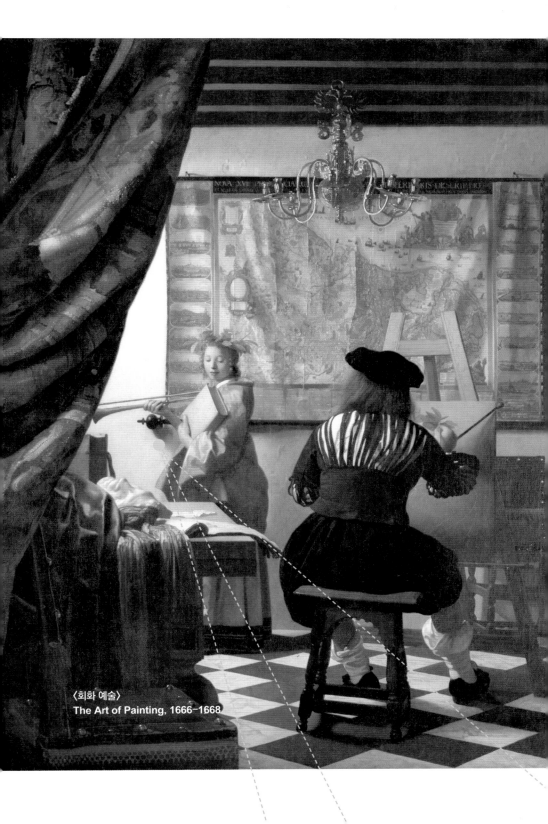

〈회화 예술〉
The Art of Painting, 1666–1668

이 구멍은 그려 넣은 것이 아니라 진짜 구멍이다. 그리고 수수께끼를 푸는 열쇠이기도 하다. 이 구멍을 기점으로 선을 몇 개 그으면 그 선들이 정확하게 바닥 타일의 정점을 관통하며 동시에 탁자의 가장자리와 완전히 평행을 이루는 모습을 볼 수 있다.

이 구멍은 아마 바늘귀일 것이다. 페르메이르는 이 자리에 바늘을 한 개 꽂아놓고 바늘귀에 실을 꿴 후 그 실을 이용해 보조선을 그리고 화면의 전체 구도를 완성한 것이다.

그렇다면 구멍은 왜 하필 이 자리에 있을까? 그것은 보는 사람들의 주의력을 이 점에 집중시키기 위해서다. 자기도 모르게 말이다!

사실, 관람자의 시각적 주의력을 '제어'하는 것은 네덜란드 화가들이 즐겨 사용하는 기법이다.

그러나 다른 화가들은 보통 그림 속 인물의 손가락 혹은 기타 신체 부위를 이용해 자신이 보게 하고 싶은 지점을 가리킨다. 오직 페르메이르만이 부지불식간에 관람자의 시각을 제어한다.

그 외에도 이 그림 속에는 매우 흥미로운 디테일이 많이 숨어 있다. 그리고 모든 디테일은 저마다 의도와 목적이 있다.

화면 가장 앞에 있는 의자는 마치 화면 속으로 들어와 편하게 앉아서 관람하라고 초대하는 것만 같다. 또한 커튼은 화면 밖에 경계선을 그음으로써 **몰래 훔쳐보는 느낌**을 준다. 지도의 접은 자국은 당시 내란으로 분열된 네덜란드를 암시하고 있다. 샹들리에의 '쌍두 독수리'는 합스부르크 왕조의 상징이자 관람자들로 하여금 지도의 접은 자국에 대해 상상의 나래를 펼치도록 유도하는 단서이기도 하다.

지도가 벽에 매우 깊은 음영을 남겼는데 화면 속의 여인에게는 그림자가 없다. 이는 여인을 더욱 돋보이게 하기 위해서다.

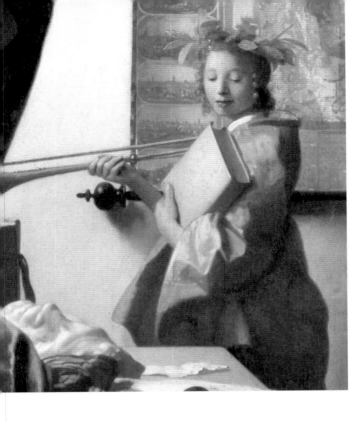

**그렇다면
이 여인은
누구일까?**

외모나 차림새로 판단해보건대, 이 여인은 역사의 여신 클리오를 상징한다고 짐작된다. 머리에 월계관을 쓰고 양손에 트럼펫과 책을 안고 있다. 물론 확신할 수는 없다. 왜냐하면 그녀의 손에 들린 책은 커버가 안쪽을 향하고 있어 역사책인지 아닌지 알 수 없기 때문이다.

이 또한 페르메이르가 즐겨 사용하는 수법이다. 확실한 단서를 숨겨서 화면을 더욱 흥미롭고 의미심장하게 하는 것!

계속해서 '남루한 행색' 차림의 화가를 보자. 그가 새 옷을 살 수 없을 정도로 가난했던 것은 아니다. 갈기갈기 찢어져서 초롱처럼 보이는 옷은 사실 당시 가장 유행하는 패션이었다.

이 패셔니스타가 입고 있는 빨간 바지도 물론 그날 우연히 입고 있었던

것이 아니다. '빨간 소시지' 같은 이 바지는 관람자의 시선을 이젤 아래 구역으로 유도하는데, 그곳에는 지금까지도 풀리지 않는 수수께끼가 숨어 있다.

바로
이젤의
다리가
하나밖에
없다는 것!

페르메이르가 깜빡하고 그리지 않은 것일까? 그건 아닐 것이다. 페르
메이르처럼 디테일을 중요시하는 사람이 그런 실수를 할 리가 없다.
게다가 자세히 들여다보면 그림 속 화가의 몸매도 매우 이상하다. 월계
관을 쓴 여인과의 몸매 비례가 거의 야오밍(NBA에서 활약했던 중국의 농
구 스타로 키가 229센티미터이다)과 소인족 호빗의 비례다.
대체 왜?
이에 대한 해석이 여러 가지 있지만 믿을 만한 해석은 없다고 감히 말
한다. 궁금하다면 한번 연구해보라. 혹시 또 아는가, 진상을 밝혀낼
지…….

이 그림은 페르메이르 본인이 가장 좋아한 작품이라고 한다. 그렇게 추측하는 근거는 페르메이르가 죽을 때까지 이 그림을 소장하고 있었으며 빵 한 조각 못 사 먹을 정도로 가난했을 때도 이 그림을 팔지 않았기 때문이라고.

하지만 나는 페르메이르가 이 그림을 팔지 않은 이유가 꼭 좋아해서가 아니라 또 다른 이유, 즉 이 그림이 자신의 **간판**이었기 때문이라고 생각한다.

당시 페르메이르는 주문을 받고 그림을 그려주는 것으로 생계를 유지했다.

보통 화가들은 작업실에 자신이 평소 그린 작품들을 걸어놓고 고객들이 찾아왔을 때 자신의 그림 실력이 어떤지, 고객이 좋아하는 분위기인지를 판단할 수 있게 한다.

그런데 페르메이르에게는 **약점**이 하나 있었다. 바로 그림 그리는 속도가 매우 느리다는 것, 거북의 경주보다도 더 느렸다! 이는 그가 평생 30여 점밖에 남기지 못한 주요 원인이기도 하다.

그는 그림 한 점을 그리는 데 평균 반년이 걸렸던 데다 한 번에 한 점밖에 못 그렸고 그림 한 점을 완성한 다음에는 반년씩 쉬어줘야 했다.

당시에는 사진이나 하드디스크 같은 것도 없어서 작품을 저장해놓았다가 고객에게 넘길 수도 없었기에 페르메이르의 작업실은 자주 비어 있었다.

이 같은 내막을 모르는 고객들은 페르메이르의 실력을 확인할 길이 없었다. 그렇게 고객을 몇 번 놓치자 페르메이르는 자신이 그림을 그리는 광경을 작품으로 남겨 작업실에 광고용으로 걸어두기로 결정했다. 물론 또 그리는 데 반년이 넘게 걸렸다.

반년이라는 시간을 들여 팔지도 않을 그림을 그린다는 것은 리스크 테이킹과 마케팅 의식이 있어야만 했다.

그러나 그럴 만한 가치는 충분했다. 왜냐하면 그는 자신의 모든 열정과 가장 뛰어난 회화 기법을 이 그림에 쏟아부었기 때문이다. 앞서 말한 몇 가지 외에도 이 그림 속에는 매우 흥미로우면서도 큰 논쟁거리가 되는 부분이 있다.

여기를 보면 화면의 다른 곳과는 다르게 약간 흐릿하며 아주 작은 동그란 점 하나가 있다. 사실 이런 효과는 오늘날의 촬영 기술에서 흔히 볼 수 있다. 바로 렌즈의 초점을 맞춘 곳은 뚜렷하고 배경과 근거리의 사물은 상대적으로 흐릿하며 빛을 발산하는 곳에 자연스럽게 원형의 백반(白斑)이 생긴다는 점이다.

오늘날에는 정말 많이 써먹는 기법이지만 300여 년 전의 페르메이르는 어떻게 이런 형상을 만들었을까?

그에게는 타임머신도, 도라에몽도 없었다. 단지 이런 장치 하나를 사용했을 뿐!

이 물건의 이름은 '카메라 옵스큐라 (Camera Obscura)', 즉 암상자(暗箱子)다. 작동 원리는 아주 간단한다. 바늘구멍 원리를 이용하였다.

사실, 이 기술은 페르메이르가 발명한 것이 아니라 수백 년 전부터 이미 존재했다. 다만 그전까지는 바늘구멍을 통해 나타나는 '상'이 다 거꾸로 된 것이었다.

'거울을 이용해 영상을 거꾸로 나타나게 하면 안 될까?'

인간이 이런 생각을 하기까지는 수백 년이 걸렸고, 결국 내부에 거울을 장착한 암상자가 생겨났다.

얼핏 바보상자 같아 보이지만 당시에는 첨단 기술이었다. 우리의 수백 년 후손들도 3D 안경을 쓰고 IMAX(초대형 스크린) 영화를 보면서 즐거워하는 우리를 바보스럽다고 생각하겠지.

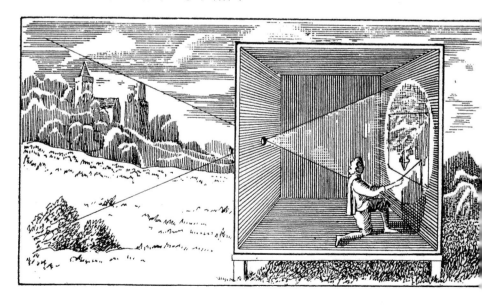

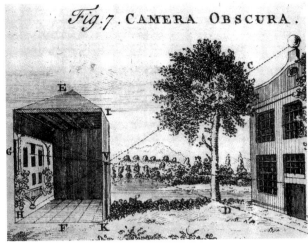

Fig.7. CAMERA OBSCURA.

'바늘구멍 원리'를 활용하면 화가들은 그림을 좀 더 정확하게 그릴 수 있다. 쉽게 말하면 본뜨듯이 **모사(模寫)**하는 것이다. 탄성이 절로 나올 정도로 정확하게 그린 건물의 펜 그림들을 보면 거의 대부분이 이런 방식으로 제작된 것이다.

이쯤 되면 '페르메이르라는 화가는 실로 재서 그리지를 않나, 영상을 그대로 본떠 그리지를 않나, 전혀 대단해 보이지 않는데?' 하는 의문을 품을 수도 있다.

충분히 그런 의문을 제기할 수 있지만 그렇게 생각하는 순간 이미 잘못된 인식에 빠진 것이다! 예술가로서 공구를 사용하지 않고 맨손으로 실물과 똑같게 그린다고 해서 꼭 대가가 되는 것은 아니다. 실물과 똑같게 그리는 방법은 아주 많다. 하지만 더 정확하게 그릴 수 있도록 도와주고, 밑그림을 그리는 데 드는 시간과 노력을 단축해 더 흥미로운 것을 연구할 수 있도록 해주는 첨단 기술이 있다는데 사용하지 않을 이유가 뭐 있을까? 만약 모네가 지금까지 살아 있었다면 아이패드를 들고

100

사생을 나갔을지도 모른다.

신기술을 활용해 동등한 효과를 내는 것은 부끄러운 일이 아니다. 더구나 페르메이르가 '정확하게 그리지 못해서' 본떠 그렸다고 생각하지도 않는다. 그는 단지 가장 짧은 시간 안에 가장 사실적인 조명효과를 포착하고 싶었던 것이다.

어떻게 보면 페르메이르는 '사진작가'라고도 할 수 있다. 다만 일반 사진작가들은 '찰칵' 하고 셔터를 한 번만 누르면 되는 데 비해 페르메이르는 셔터를 한 번 누르는 데만 반년이라는 시간이 걸린다. 이른바 '인간카메라'인 셈이다.

페르메이르가 겨우 30여 점으로 거장 반열에 오른 것은 그의 작품 모두 곳곳에 수많은 설정과 디테일이 숨겨져 있어 마치 탐정소설의 단서처럼 관람자들의 궁금증을 유발하고 눈을 뗄 수 없게 하기 때문이다. 그리고 자신도 모르는 사이에 그림의 배후에 내포된 의미를 추측하고 탐구하게 만들기 때문이다.

나는 어떤 동영상 사이트에서 페르메이르를 주제로 한 영국 교수의 강좌를 본 적이 있는데 그는 농담 반 진담 반으로 이렇게 말했다.

"많은 대학 교수가 페르메이르를 주제로 한 강의를 선호한다. 왜냐하면 그의 작품들은 그림 하나로 세 시간을 수업할 수 있기 때문이다. 삼십여 점을 하나씩 다루다 보면 한 학기가 지나간다."

그러니 이 책에서 내가 할 수 있는 일은 페르메이르의 작품 중에 비교적 흥미롭다고 생각되는 부분만 선택해서 이야기하는 것이다.

마치 수박 한 통을 꺼내 작은 삼각형 모양으로 잘라내어 맛보게 한 후 창고에 한 트럭이 있으니 먹어보고 맛있으면 다 가져가라고 말하는 것과 같다.

수박 한 조각: 단서를 숨기다

〈창가에서 편지를 읽는 소녀〉
A Girl Reading A Letter by An Open Window, 1657

평범해 보이는 이 작품에는 매우 중요한 단서가 숨어 있다.

X레이 촬영 결과, 벽에 걸려 있던 큐피드의 초상화가 나중에 지워진 사실이 발견됐다.

페르메이르는 왜 큐피드 그림을 벽에 그려 넣었을까?

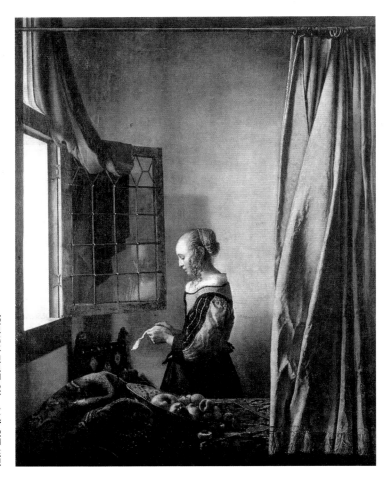

〈창가에서 편지를 읽는 소녀〉 최종 버전

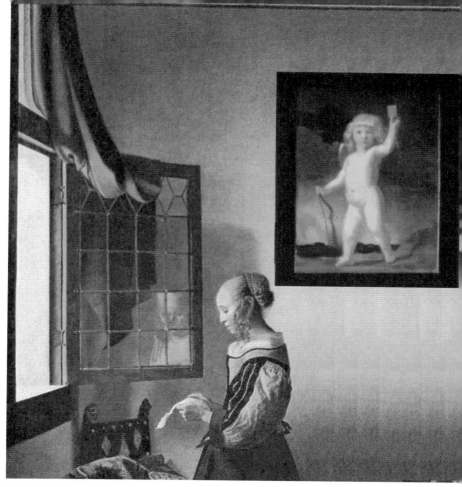

〈창가에서 편지를 읽는 소녀〉 오리지널 버전

다들 알다시피 큐피드는 사랑의 상
징이며 화가들은 사랑을 표현하는
장치로 큐피드를 즐겨 사용했다.
따라서 그림 속 소녀가 읽고 있는
편지가 사랑 편지라고 추측할 수
있겠다.

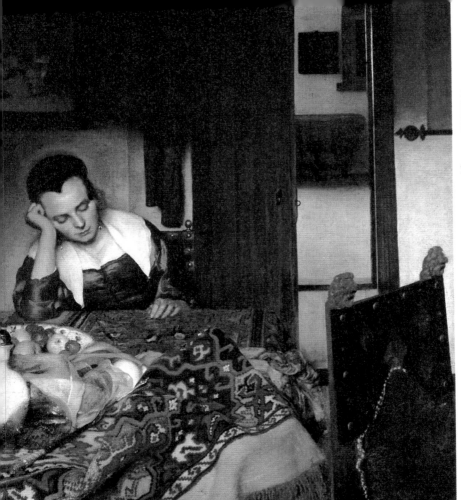

〈잠자는 여인〉
A Woman Asleep, 1656-1657

〈잠자는 여인〉

이 그림의 단서는 문 뒤에 있다. X레이 촬영을 한 결과, 문 뒤에는 원래 강아지 한 마리와 남자 한 명이 있었음이 밝혀졌다. 강아지는 얼굴을 밖을 향한 채 떠나는 남자를 쳐다보고 있었다.

이러한 내용을 알고 다시 그림을 보면 그림 속 여인은 졸고 있는 것이 아니라 떠나간 애인 때문에 속으로 슬퍼하고 있는 것처럼 보인다.

페르메이르가 수백 년 후에 'X레이'라는 물건이 나타날 줄 알고 있었을 리 없다. 따라서 그가 훗날 수수께끼를 풀기 위한 복선으로 이 부분을 지워버린 것은 절대 아닐 터이다.

그런 뚜렷한 단서를 숨겨놓은 것은 관람자들의 상상력을 자극하기 위해서다. 또 어쩌면 수수께끼의 답이 이렇게 쉽게 알려지는 것을 원치 않아서일지도 모른다.

수박 두 조각: 은유

많은 화가가 은유의 기법을 즐겨 사용하는데 페르메이르는 특히나 많이 사용한다.

유화 한 점을 방 한 칸에 비유한다면, 함축된 의미가 명확한 그림은 문을 열어놓은 방과도 같다. 그런데 페르메이르의 방은 문이 굳게 닫혀 있다. 물론 방 주변에 단서들을 남겨놓아 관람자들이 문을 여는 '열쇠'를 찾을 수 있도록 유도하지만……

사실, 추리는 매우 재미있는 일이다. 우리는 마음속에 어떤 생각이 떠오르면 어떻게든 그 생각을 증명하려고 한다. 마치 추리 영화를 볼 때 어떤 인물이 살인자라는 생각이 들면 그의 모든 행동이 다 수상해 보이는 것과 마찬가지다. '선입관' 같은 느낌이랄까.

이제 다음 작품을 집중적으로 소개하고 싶다. 바로……

〈우유 따르는 하녀〉
The Milkmaid, 1658-1661

이 그림은 페르메이르의 가장 유명한 작품 중 하나로, 크기는 45.5×40.6센티미터이다.

페르메이르의 그림은 대부분 이 사이즈다. 왜냐하면 '암상자'에 넣을 수 있는 크기여야 하니까.

네덜란드 암스테르담에 있는 국립박물관 레이크스 미술관에서는 이 '포켓형' 그림 앞에 언제나 수많은 관광객이 몰려 있다. 사람들의 틈 사이를 비집고 들어가 그림 앞에 서면 '이 그림이 뭐가 특별하다는 거지?

106

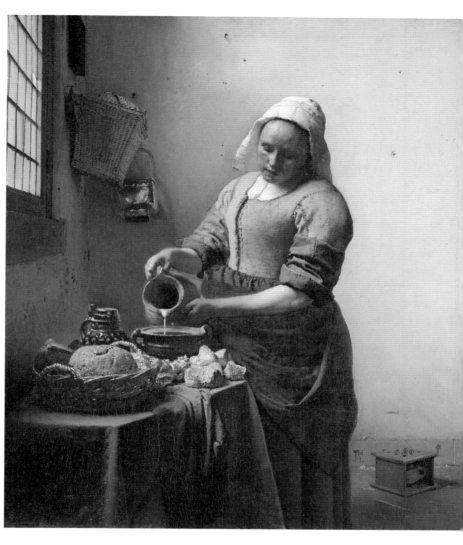

그냥 근육이 울퉁불퉁한 아줌마가 우유를 따르고 있구만' 하는 생각이
들 것이다.

그런데 왜 사람들은 이 그림에 열광하는 걸까?

이 그림이 성적 암시를 담고 있다면 믿겠는가?

사실, 나는 이 같은 주장에 의문이 든다. 그런데 앞서 말한 것처럼, 이
그림이 성적 암시를 담은 그림이라고 믿는 순간부터 모든 디테일이 다
에로틱하게 느껴진다. 일부 추리는 다소 억지스럽지만 그것들을 다 합
쳐놓고 보면 또 제법 설득력이 있어 보인다.

어쨌든 그 추리들을 일일이 나열할 테니 스스로 판단해보기 바란다.

우선은 이 그림의 제목이다. '젖'을 의미하는 네덜란드어 'melken'에
는 성적 암시의 뜻이 있다. 비록 네덜란드어를 배운 적은 없지만 '젖=
성'이라는 연관성은 쉽게 이해된다.

또한 당시 우유를 짜는 하녀들은 평판이 아주 '좋았다'고 한다. 친구 사
귀기를 좋아했으니까……

다음은 벽 모퉁이의 타일, 또 큐피드다. 사실 큐피드는 사랑의 상징 외
에도 성적 암시로 활용되는 경우가 더 많았다.

그다음은 가장 중요한 '증거물', 바로 **발 보온기**다. 이 섹시한 물건은 아
마도 탕파(보온용 물주머니)의 전신일 것이다. 달궈진 숯을 상자 안 항아
리에 넣고 발을 상자 위에 올린 후 구멍에서 올라오는 뜨거운 기운으로
발을 따뜻하게 하는 것이다.

왜 이 물건을 중요한 증거물이라고 하는 걸까? 그 이유는 바로 이 물건
이 불타오르는 욕망이라는 뜻을 갖고 있기 때문이다.

비록 나는 이 추리가 다소 억지스럽다고 생각하지만 시각을 바꿔보면 전혀 불가능한 것도 아니다.

페르메이르의 기타 작품들도 거의 모두 다양한 의미를 내포하고 있다.

만약 이 그림이 단순히 우유 짜는 하녀가 우유를 따르는 광경을 그린 것이라면 너무 심심하지 않겠는가.

그리고 당시 네덜란드의 '방송심사위원회'가 워낙 엄격하게 단속하는

바람에 에로틱한 것을 그리고 싶어도 대놓고 그릴 수 없어서 이렇게 우회적인 방법을 선택할 수밖에 없었을 것이다.

사실이든 아니든 이 같은 추리를 제쳐놓고 보더라도 이 그림은 그 자체만으로도 매우 대단한 작품이다.

우유 따르는 하녀의 팔을 자세히 보면 피부 색깔을 다르게 표현하여 열심히 노동한 흔적을 보여주고 있다.

탁자 위에 놓인 식기와 빵을 보니, 그녀는 푸딩을 만들고 있는 것 같다.

조심스럽게 우유를 따르는 것은 아마도 양을 조절하기 위해서거나 아니면 뜨거운 우유 표면에 생긴 얇은 막이 쏟아지지 않도록 조심하는 것일 테다.

간단한 동작 하나가 이렇게 생생한 느낌을 준다.

수박 세 조각: 시각 제어

페르메이르는 그림을 통해 관람자의 시각을 제어하고 관람자를 화면 속으로 끌어들인다. 동시에 다양한 도구를 활용하여 관람자를 화면 밖으로 격리시킨다. '적정한 거리를 유지할 때 가장 아름답게 보인다'는 원리가 아마도 이런 것인 모양이다.

탁자와 의자 외에 페르메이르가 시각을 제어하는 요소로 즐겨 사용하는 것이 바로 색깔이다.

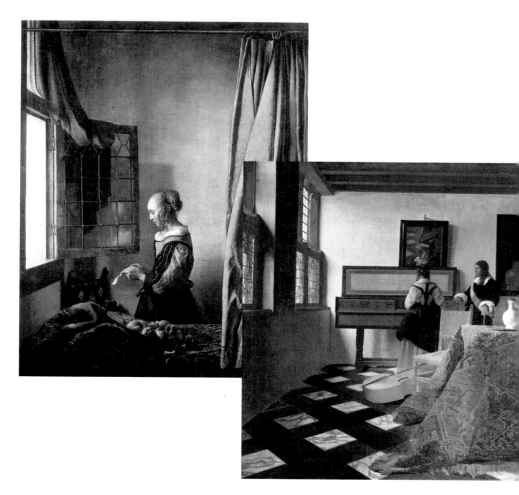

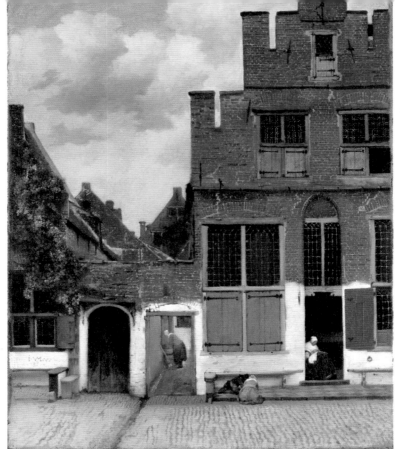

페르메이르는 평생 두 점의 풍경화를 남겼는
데 그중 하나가 바로 이 그림이다.

오른쪽 아래 모서리의 빨간색 창문 판자를 보
라. 이것은 절대 우연히 그곳에 나타난 게 아
니다. 이 빨간색 판자가 있음으로써 관람자의
시각적 중심이 무심결에 화면의 중앙에 '고정'
된다. 시선이 이 판자에 이르면 자연스럽게 멈
춘다. 만약 이 빨간색 판자가 없었다면 그림의
느낌이 완전히 달라졌을 것이다.

개인적으로 이 그림은 풍경화지만 거의 풍경이 없다고 생각한다. 오히려 사진작가가 광선을 테스트하기 위해 찍어본 '샘플사진' 같다.

이어서 페르메이르의 또 다른 풍경화 작품을 살펴보자.

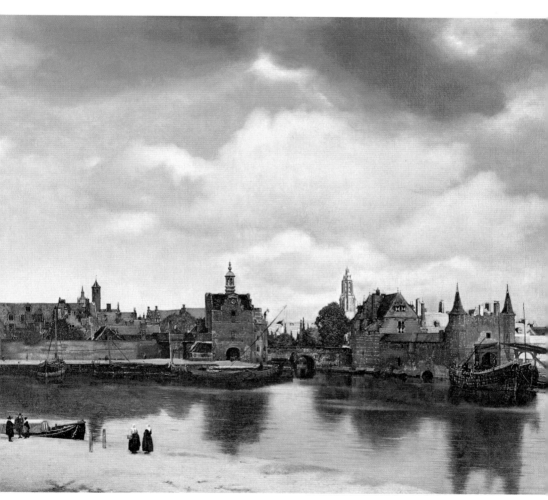

〈델프트 풍경〉
View of Delft, 1660-1661

만약 세상의 모든 풍경화 작품을 놓고 순위를 매긴다면, 〈델프트 풍경〉은 반드시 10위 안에 들 것이며 심지어 메달권에 도전할 수도 있다. 〈델프트 풍경〉은 풍경화 중의 롤스로이스라고 할 수 있다.

왜냐?

페르메이르의 수많은 팬 중에 가장 괴짜로 손꼽히는 한 사람이 있다. 그는 바로 '파리를 찔러 죽이고도 남을 콧수염에 늘 귀신을 본 듯한 놀란 표정'인 에스파냐의 화가 살바도르 달리다.

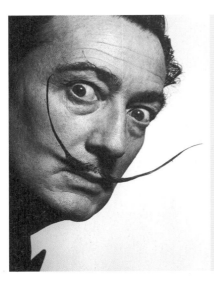

살바도르 달리
Salvador Dalí, 1904-1989

살바도르 달리의 〈녹아 흘러내리는 시계〉와 〈얇고 긴 다리를 가진 코끼리〉는 거의 모든 사람이 익히 알고 있다. 기상천외한 상상을 구체적으로 표현하는 데 능숙했던 초현실주의 화가 살바도르 달리는 죽은 후 시신이 방부 처리되어 자신이 설계한 박물관의 지하실에 묻혔다.

살바도르 달리는 다음과 같은 작품을 그렸는데…… 눈썰미가 좋은 이라면 그림 속의 사람이 바로 페르메이르라는 점을 단번에 알아차릴 것이다. 이 그림의 제목 또한 아주 기가 막힌다.

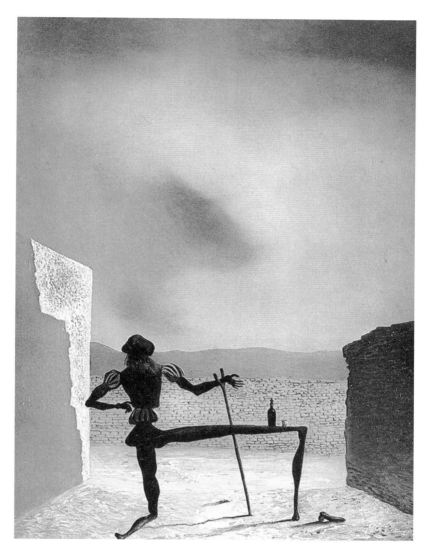

달리의 〈테이블로 사용할 수 있는
델프트의 페르메이르 귀신〉

The Ghost of Vermeer of Delft Which Can Be Used As a Table, 1934

그림 제목이 1980-1990년대 홍콩 영화의 느낌이 난다. 제목만 봐도 어떤 내용일지 딱 알겠다.

다른 건 다 차치하고 델프트만 볼까?

사실 델프트는 페르메이르의 고향으로, 아주 작은 도시다. 얼마나 작을까?

다음 사건을 확인하면 대충 감이 올 것이다.

1654년 10월 13일, 델프트의 한 불법 폭죽 공장에서 대형 폭발 사고가 발생했다. 그 폭발 사고로 델프트의 절반이 날아갔다!

〈1654년 폭발 뒤의 델프트 모습〉
A View of Delft after the Explosion of 1654, 1654

아래 첫 번째 그림은 당시 델프트의 도시계획도다.

이 계획도를 보면 페르메이르가 어느 위치에서 그림을 그렸는지 알 수 있다.

만약 오늘날 이 위치에서 도시를 바라본다면 그림과 많이 다름을 알 수 있다. 요새와 항구가 모두 사라졌는데, 도시의 발전 과정에서 삭제당한 것이다.

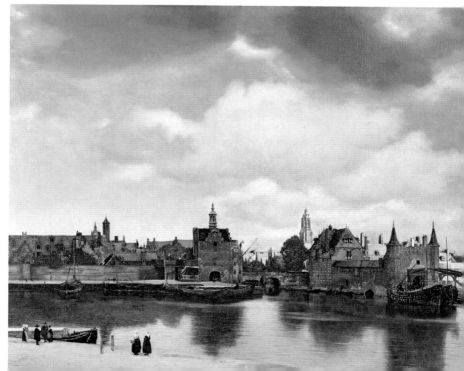

이 그림을 처음 봤을 때 나는 '**참 정교하고 세밀하다!**'는 느낌을 받았다.

하지만 이 그림의 **필살기**는 이것이 아니었다.

정교하고 세밀하기로 치자면 〈델프트 풍경〉은 으뜸이 아니다.

〈**아우데바터르 풍경**〉(View of Oudewater, 1867)이라는 오른쪽 그림과 비교해보면 알 수 있다. 이 작품을 그린 빌렘 쾨크쾨(Willem Koekkoek)은 네덜란드 출신이며 주로 풍경화에 능했다.

빌렘 쾨크쾨의 이 그림은 **정교하고 세밀한 회화 기법의 극치**를 보여준다!

그런데 왜 이 그림은 〈델프트 풍경〉에 비해 명성이 훨씬 떨어질까?

〈델프트 풍경〉을 자세히 들여다보고 있노라면 **차분하고 평온한 기분**이 느껴진다.

그런 느낌을 주는 이유는 마침 조용한 각도를 찾았기 때문이 아니다. **이런 느낌 역시 페르메이르가 정교하게 설계한 것이다.**

페르메이르는 관람자의 시선을 제어하기 위해 사물의 진열을 통해 관람자를 유도한다. 방 안의 사물들은 위치나 각도를 바꾸기가 비교적 쉽다. 정 힘들면 이삿짐센터의 직원을 불러다 대기시키면 된다.

하지만 이번에는 풍경화다. 풍경을 바꾸겠다고 철거업체를 상시 대기시킬 수는 없는 노릇이다.

그러나 페르메이르가 누구인가! **그에게는 자신만의 방법이 있었다.**

대부분 사람은 이 그림을 볼 때 먼저 전체 화면을 본 다음 시선을 강가에 있는 사람들에게로 향한다. 이 사람들

은 그냥 페르메이르가 관람자의 시선을 유도하기 위해 설치한 '도구'일 뿐 특별한 점이 전혀 없다(흥미로운 점은 이 그림 속에 사람이 15명이나 있다는 것! 자세히 보지 않으면 전혀 그렇게 느껴지지 않는다).

이어서 관람자의 시선은 자연스럽게 강가의 건물과 다리, 선박, 그리고 먼 곳에 있는 성당으로 옮겨 간다.

물론 먼저 강 맞은편을 본 다음에 사람을 보는 관람자들도 있을 것이다. 순서는 중요하지 않다. 중요한 것은 관람자의 **곁눈**이다. 이 그림을 볼 때 시선의 초점을 어디에 두든, 그림 속의 수면이 늘 곁눈으로 보인다는 것이다!

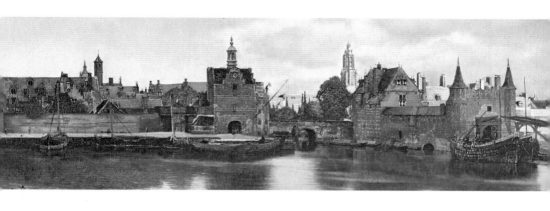

알다시피 시선의 초점을 어떤 점에 맞추면 그 점의 주위는 사실 흐릿하게 보인다. **사진 촬영의 원리와 같다.** 그래서 수면을 주시하고 있을 때는 별 이상함을 못 느끼지만 시선을 강가 쪽으로 옮기면 수면이 흐릿하여 마치

물결이 넘실거리는 듯한 착시 현상이 나타난다.

동적인 것과 정적인 것은 상대적이기 때문에 페르메이르는 물결이 넘실거리는 '허상'을 만들어 전체 화면의 **고요함**을 돋보이게 한 것이다.

훗날 또 다른 대가 클로드 모네가 자신의 작품 〈라 그르누예르〉(La Grenouillère, 1869)에서 이와 유사한 방법을 사용했다. 하지만 그것은 200여 년 뒤의 일이다.

또한 모네의 물결은 '곁눈'으로 볼 필요가 없다. 정면으로 주시해도 흐릿하다.

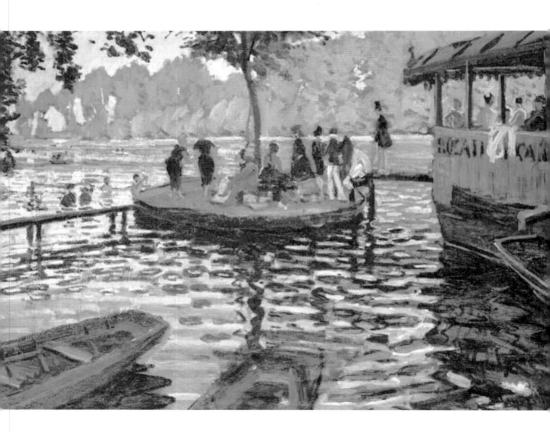

마지막으로 이 그림이 오늘날 이 같은 지위를 차지할 수 있었던 것은 더욱 중요한 이유 하나 때문이다.

바로 페르메이르가 그린 그림이라는 사실!

이른바 희귀성의 논리다.

페르메이르의 작품을 묘사하기에 가장 적합한 단어가 바로 '희귀성'인 것 같다. 그야말로 매우 적고, 매우 비싸다.

그의 작품에는 기본적으로 '얼핏 보면 아무것도 없는 듯한데 보면 볼수록 헷갈리게 만드는' 매력이 있다. 그의 여러 작품이 남겨놓은 수많은 의문과 추측은 지금까지도 정답이 밝혀지지 않고 있다. 아마도 이것이 바로 그 수수께끼 같은 남자가 원했던 효과일지도 모르겠다.

Chapter 4

◆

골든 키스,
구스타프 클림트

Gustav Klimt

(1862-1918)

◆

구약성서에
이런 이야기가 있다…….

구스타프 클림트

구약성서에 이런 이야기가 있다.

아시리아 군대가 유대인들이 거주하는 베툴리아를 침략하자 그곳에 사는 아름답고 정숙한 과부 유디트는 하녀를 데리고 성 밖으로 나간다. 아시리아 군대의 장수 홀로페르네스를 유혹한 유디트는 그가 방심한 틈을 타 칼로 목을 베어 아시리아 군대를 물리치고 베툴리아 백성을 구한다.

유디트의 이야기는 옛날부터 지금까지 수많은 예술 작품의 소재가 되었다.

아래의 작품은 산드로 보티첼리(Sandro Botticelli)가 그린 첫 번째 버전으로 1470년에 창작되었다.

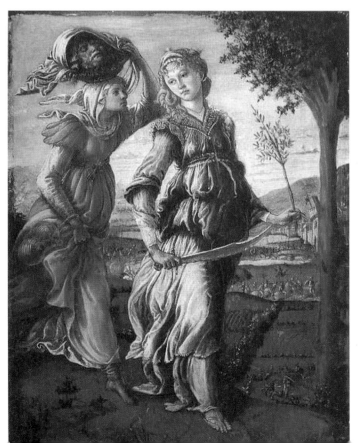

보티첼리의 《베툴리아로 돌아가는 유디트》
The Return of Judith to Bethulia, 1470

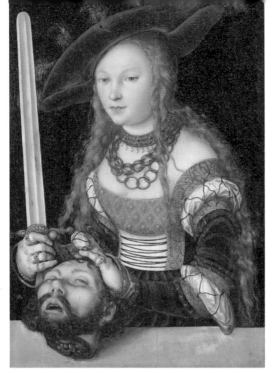

그 이후에 수많은 버전이 탄생
했다(버전 이름은 내가 대충 지은
것으로, 재미 삼아 보면 되겠다).
이 작품은 루카스 크라나흐의

← - - - - - - - - - **강심장 버전.**
(루카스 크라나흐는 뒤러 편에서
언급했던 뒤러의 가장 강력한 라
이벌이다!)

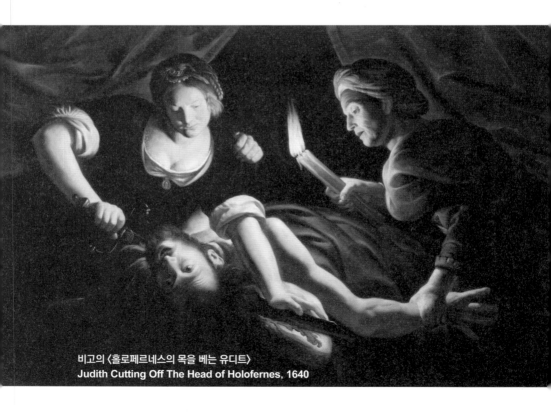

비고의 〈홀로페르네스의 목을 베는 유디트〉
Judith Cutting Off The Head of Holofernes, 1640

┌→**백정 버전.**

트로핌 비고(Trophime Bigot)가 1640년에 창작한 버전이다. 남의 목을 베기 전에 팔소매를 걷어 올리는 여유까지 보이는 유디트의 담대함에 탄복할 따름이다.

볼게무트의 〈유디트와 홀로페르네스〉
Judith Holofernes, 1493

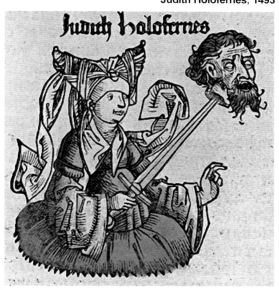

기막혀 버전.

1493년에 출판된 도서 《뉘른베르크 기사》에 실린 목판화다. 작가는 뒤러의 스승이자 대부인 미하엘 볼게무트다.

이 그림은 마치 무당이 굿을 하는 느낌을 풍긴다.

특히 주목할 만한 것은 **카라바조**의 버전이다.

가장 짜릿한 순간을 포착하는 데 능한 카라바조는 시뻘건 피를 뿜어내는 그 순간을 표현했다. 그림 속 하녀의 표정은 화면 전체에 강한 긴장감을 불어넣어준다.

그에 비해 유디트는 다소 '불쾌하고 싫은' 표정이며 마치 마음속으로 '어머 끔찍해!' 하는 것만 같다. 씩씩한 여걸보다는 연약한 여자에 가까운 느낌이랄까. 이런 대조와 차이는 카라바조만이 만들어낼 수 있는 것이리라.

카라바조의 〈홀로페르네스의 목을 베는 유디트〉
Judith Beheading Holofernes, 1598-1599

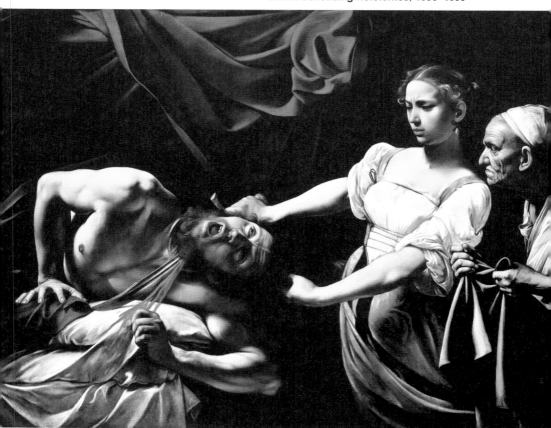

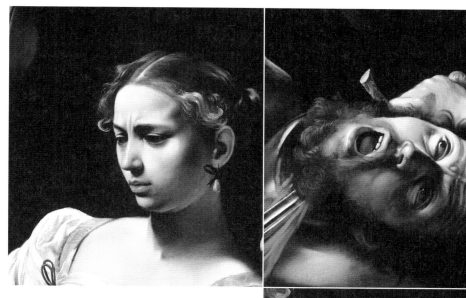

카라바조의 유디트는 보호 본능을 불러일으키기에 충분했고, 홀로 페르네스는 바로 본능을 따랐다가 결국 그녀에게 '싹둑' 목 잘리고 말았다.

보다시피 대부분의 '유디트' 그림은 다음과 같은 몇 가지 기본 요소를 구비한다.

- 미인
- 칼
- 머리
- 하녀

만약 어떤 그림에 이 몇 가지 요소가 동시에 존재한다면 그건 거의 100퍼센트 유디트다(그러나 유디트를 살로메와 혼동하지 않도록 주의해야 한다. 살로메도 사람의 머리를 손에 들고 있는데, 손에 칼을 들지 않고 쟁반에 머리를 담아서 들고 있다는 점이 다르다. 아는 척하고 싶다면 먼저 손에 칼을 들었는지 쟁반을 들었는지 잘 확인해야 한다. 안 그러면 오히려 웃음거리가 될 것이다).

유디트는
마치 《서유기》처럼
거듭 '리메이크'가 되었다.
하지만 지금까지 창작된
모든 '유디트'를 다
모아놓아도,
**절대적으로
눈부신**
눈에 띄는 단 한 점의
작품이 있다!

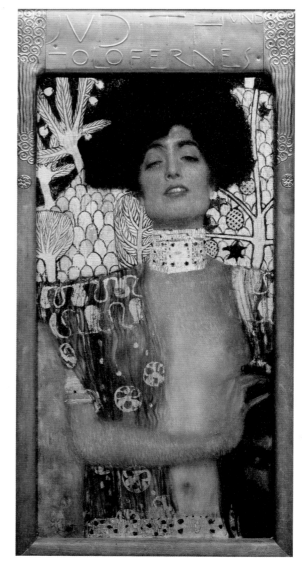

〈유디트 I 〉
Judith I, 1901

금으로 그려졌다! ------->

나는 이 그림을 처음 본 순간, '이게 정말 100년 전 작품?' 하는 생각이 들었다. 모 유행 브랜드의 초대형 광고 영상 같은 느낌이랄까!

그림 속의 여주인공은 입술을 살짝 벌리고 매혹적인 표정을 짓고 있다.

몸에는 여러 기하학적 패턴의 액세서리를 걸치고

133

있는데 아주 추상적이고 패셔너블한 느낌을 준다. 방금 전에 말한 '유디트'스런 몇 가지 기본 요소가 이 그림에는 하나도 없다. 심지어 필수 장치인 홀로페르네스의 머리는 구석에 처박혀 있다! 그림 속 여자가 유디트라는 유일한 증거는 그림틀에 새겨진 '유디트와 홀로페르네스의 머리'라는 글씨뿐이다. 만약 이 글씨가 없었다면 클레오파트라인 줄 알았을 것이다.

이 그림은 피를 내뿜는 광경도 없고 목을 베는 칼도 없지만 모든 유디트 중에서 가장 '눈부신' 유디트라고 할 수 있다.

왜냐하면 이 그림은 금으로 그려졌기 때문이다!

화면 속 금색 부분……그거 실화다, 진짜 황금이다!

이 그림의 작가는 바로 황금빛 화가로 불리는

구스타프 클림트다.

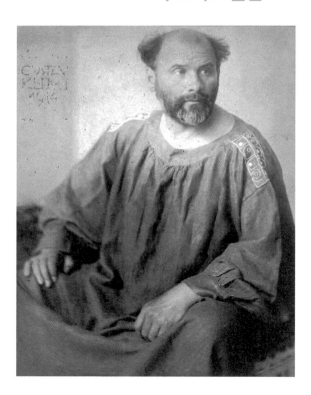

클림트는 매우 재미있는 화가이자 내가 아주 좋아하는 화가이다. 그의 통 큰 작업 스타일뿐만 아니라 일 처리방식도 아주 매력적이다.

절대로 자신의 작품 내지는 자기 자신에 대해 이야기하지 않으며, "나를 알고 싶다면 나의 그림을 보라"라고 말한다.

예술가들에게 이는 아주 현명한 방법이다. 그는 모든 사람에게 상상의 여지를 남겨주었고, 그래서 그의 작품을 보는 사람이 100명이라면 100명 모두 각기 다른 견해를 가질 수 있었다. 오늘날 그의 작품에 대한 해석과 평론은 사실 모두 짐작과 추측에 불과하다.

클림트의 작품을 감상하는 것은 비교적 홀가분한 일이다. 그냥 자신의 생각대로 이해하면 된다. 애초에 정답이 없기 때문에 어느 누가 틀렸다고 지적하거나 비난하지 않는다.

물론 클림트의 작품을 나열해놓고 혼자 알아서 감상하라고 하지는 않을 것이다. 책 제목이 '명화와 수다 떨기'인 만큼 클림트에 대한 내 생각을 이야기하지 않을 수 없다(설령 내 얘기가 틀렸다고 해도 경찰에 신고해서 나를 잡아갈 수 없을 것이다. 그의 그림에는 정답이 없으니까!).

클림트는 오스트리아의 한 예술가 집안에서 태어났다. 어머니가 음악가이고 두 형제도 예술가이다. 그리고 클림트의 아버지는 조각가였다. 무엇을 조각하는지 맞춰볼 사람?

바로 황금이다!

이것은 오스트리아 비엔나에 있는 황금홀 무지크페라인의 일부 장식이다. 이것이 바로 클림트의 아버지 에른스트 클림트의 직업이었다. 조각가라고 표현했지만 사실은 그냥 인테리어 기술자다. 다만 인테리어의 레벨이 상대적으로 좀 높았을 뿐이다. 클림트의 작품이 강한 장식성을 띠는 이유도 바로 이 때문이 아닐까 싶다.

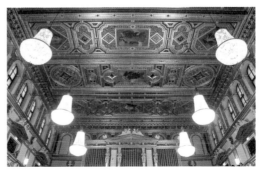

장식에 사용된 이 기하학적 도형들은 훗날 클림트의 작품에 자주 등장한다. 클림트의 작품은 부모의 직업, 습관 내지는 취미가 아이의 장래에 큰 영향을 미친다는 방증인 셈이다.

물론 윌리엄 터너처럼 아버지가 이발사인데 본인은 미술 거장이 된 사례도 있지만(《명화와 수다 떨기》 1권 참고), 그것은 매우 드문 사례이다. 게다가 부모들이 아이에게 자신이 익숙하지 않은 분야를 가르치려면 아주 많은 희생을 해야 한다.

그리고 예술이라는 직업을 선택하는 것은 마치 도박과도 같다. 오랫동안 꾸준히 해야 할 뿐만 아니라 아이에게 재능이 있는지 여부도 아주 중요하다. 운이 좋으면 화가나 음악가 등이 될 수 있지만 만에 하나 잘못되면 청춘을 그대로 낭비하는 것이다!

그렇다면 클림트는 또 어떤 인물이었을까?

그는 고양이를 사랑했고 여자를 더욱 사랑했다. 또한 그는 성애에 대한 열광을 조금도 숨기지 않았다(그의 작품 중 성을 주제로 한 작품이 많은 것도 이 까닭이다).

클림트는 거장급 예술가 중에서 최고의 '제너럴리스트'로 손꼽힌다. 때로는 '인간카메라'였다가 때로는 완전히 추상적이다.

〈자위행위〉
Masturbation, 1913

〈여인의 초상〉
Portrait of Woman, 1894

〈남자 초상화 정면〉
Portrait of A Man with Beard,
연도 미상

〈남자 초상화〉
Portrait of A Man with Beard in
Three Quarter Profil, 연도 미상

〈처녀들〉
The Virgins, 1912-1913

심지어 사실주의와 추상주의를 완벽하게 결합시키면서도 전혀 위화감
이 없었다.

〈아델레 블로흐 바우어의 초상화〉

Portrait of Adele Bloch-Bauer, 1907

이 그림은 클림트의 대표작 중 하나다.

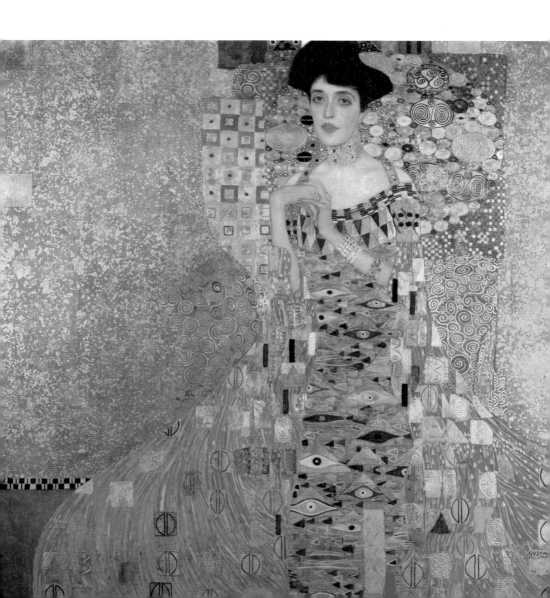

이 작품에서 우리는 사실적인 부분(아델레의 얼굴과 손), 감각적인 기하
학 패턴, 그리고 아름다운 장식용 꽃무늬를 볼 수 있다. 사실주의와 추
상주의가 이 그림에서 완벽하게 결합됨과 동시에 매우 강한 장식성까
지 보이고 있는 것이다. '장식성'이라 함은 이 그림을 벽에 거는 순간
공간의 품격이 달라진다는 뜻이다.

물론 선제 조건은 공간의 면적이 충분히 커야 한다는 것이다. 그렇지
않으면 금빛 찬란한 이 그림을 감당하지 못한다.

이 그림은 2006년 뉴욕에서 1억 3,500만 달러에 낙찰되어 수년 연속

최고 낙찰가를 기록했다. 이 그림을 낙찰한 사람은 집이 아주 큰 모양이다!

클림트의 작품은 시장에서 아주 높은 가격에 거래됐는데, 공식 경로를 통해 경매 거래된 작품이 모두 3억 2,700만 달러에 달했다(개인적 경로를 통해 거래된 작품은 포함하지 않았는데, 보통 그럴 경우 가격이 더욱 높다). 그러니까 돈이 넘쳐나고 예술적 소양을 뽐냄과 동시에 재벌 티도 좀 내고 싶은 사람이라면 클림트의 그림(반드시 번쩍번쩍 금빛 찬란한 걸로)이야말로 최상의 선택일 것이다!

이로부터 알 수 있다시피 클림트도 돈을 벌 줄 아는 예술가였다. 그는 사람들이 무엇을 좋아하는지 잘 알았다. 그는 학교 다닐 때부터 친형, 그리고 학교 친구 한 명과 함께 팀을 꾸려서 전문적으로 대형기관을 위해 벽화를 그렸고 돈을 아주 많이 벌었다.

19세기 말은 마침 유럽 전역에서 동양 회화 양식의 붐이 일 때였다. 클림트도 수많은 인상파 대가들과 마찬가지로 일본 예술에 열광했다. 그 당시 집에 동양 예술품 몇 점 정도는 있어야 유행을 안다고 말할 수 있었다.

클림트가 사는 집의 벽에는 일본 우키요에(浮世繪)의 작품 몇 점 외에도 관우(關羽)의 그림 한 점이 걸려 있었다.

클림트는 중국 예술에도 각별한 애정이 있었던 것으로 보이며 그의 작품에도 중국적인 요소가 자주 등장했다.

〈부채를 든 여인〉
Lady with a Fan, 1917–1918

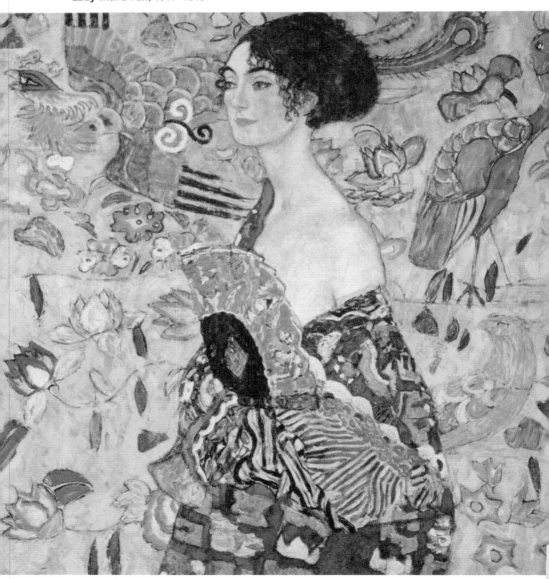

당시 프랑스에서는 인상파가 크게 유행하고 있었다.

클림트는 곧 파리와 비교했을 때 비엔나의 예술이 지나치게 단조로워 보인다는 것을 깨달았다. 그래서 같은 뜻을 가진 사람들을 모아(화가, 조각가, 디자이너, 건축사 등이 포함됐다) 새로운 문파를 설립했다.

분리파(Secession)

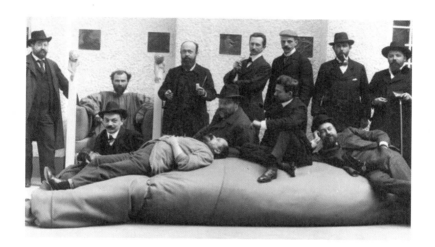

분리파의 궁극적 목표는 전 유럽 내지는 전 세계의 우수한 예술품들을 비엔나에 소개하는 것이었다.

당시 클림트는 비엔나에서 이미 높은 명성을 자랑하고 있었기 때문에 당연히 분리파의 대장이 되었다.

인상파가 프랑스에서 여론의 숱한 비난과 공격을 받은 것과는 달리, 분리파는 비엔나에서 매우 순조롭게 활동을 펼쳐나갔으며 심지어 정부의 지지도 받았다. 정부는 그들에게 회관을 짓고 전시회를 열 수 있도

분리파의 집

록 특별히 공공택지를 제공했다. 이 건물은 지금도 비엔나의 도심에 우뚝 서 있으며 건물 안의 벽화는 바로 클림트의 걸작이다.

이 시점에서 클림트의 특기인 여자 이야기를 하지 않을 수 없다.
이 벽화를 예로 보면 그의 작품 속 여자들은 하나같이 아름답고 매력적

이다. 교태를 부리는 나체의 여인들은 오늘날의 심미적 관점으로 봐도 여전히 아름답다.

이 또한 클림트의 '여자들'이 이상한 점이기도 하다. 어떻게 100년 전에 그린 여자들이 오늘날 현대인들의 미적 기준에 이렇게 부합하는 걸까?

이 그림은 클림트의 명작 〈금붕어〉다.

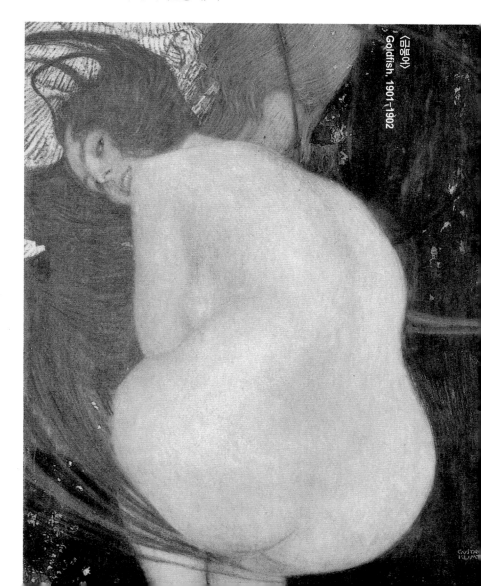

〈금붕어〉
Goldfish, 1901~1902

이 여자의 눈빛을 유심히 보라.

이 그림이 어떤 상황에서 탄생한 것인지 상상할 수 있는가?

클림트는 작업할 때 늘 두루마기 하나만 입은 채 그림을 그렸다고 전해진다. 앞의 사진 속에서 입은 그 두루마기 맞다. 그리고 그의 모델들, 올 누드의 모델들은 바로 옆에서 먹고 마시고 놀며 즐긴다. 그러다가 클림트가 갑자기 영감이 떠오르면 한 명을 불러서 포즈를 잡게 한다. 때로는 클림트가 그림을 그리다가 흥분하여 두루마기를 벗어던지고 모델들과 같이 포즈를 취하기도 했다.

(이게 바로 많은 예술가가 동경하는 음란생활 아닌가!)

그렇기 때문에 클림트가 그린 여자들은 하나같이 표정이 매혹적이고 포즈가 요염하다.

146

다음은 그의 또 다른 대표작 〈다나에〉.

시작에서 다루었던 유디트 외에 다나에도 유럽 화가들이 저마다 즐겨 그렸다.

그리스 신화에 이런 이야기가 나온다. 신들의 왕 제우스가 어느 날 인간 세상의 아름다운 아가씨 다나에(그리스의 여자라는 뜻)를 보고 마음에 들어서 황금비로 변신해 그녀와 성관계를 맺었다(제우스는 인간 세상의 여자를 강제로 탐하는 일을 자주 벌였다. 최고의 신이었는데도 이런 일을 저지르다니, 역시 서양인들은 비교적 자유로운 마인드를 가졌다. 중국에서라면 하늘의 신선 중 이런 일을 저지를 이는 아마도 저팔계밖에 없을 것이다).

그렇다면 방금 전과 마찬가지로 먼저 다른 대가들은 이 소재를 어떻게 표현했는지 살펴보자.

아래는 베네치아 화파의 대가인 티치아노의 작품 〈황금비를 맞는 다나에〉다.

티치아노의 〈황금비를 맞는 다나에〉
Danae Receiving the Golden Rain, 1553-1554

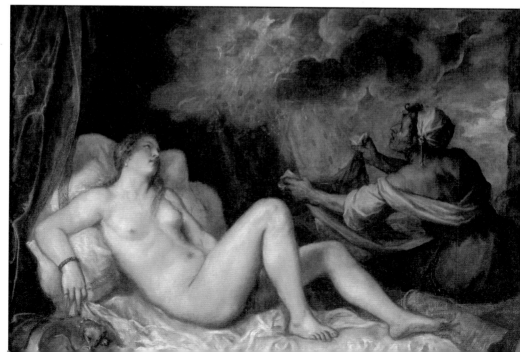

티치아노가 그린 다나에는 평소에 나체로 자는 습관이 있거나 아니면
육감이 특별히 발달한 사람인 것 같다.

그녀의 눈빛을 보라. 마치 "전 이미 준비됐어요!"라고 말하는 것만 같다.

그리고 더 괴이하게도 그녀의 옆에는 탐욕스러운 표정의 노파 한 명이
앉아 있다.

"하늘에서 황금이 쏟아지네? 세상에 이렇게 좋은 일이! 빨리 자루에다
담을 수 있는 만큼 최대한 담아야지!"

가난에서 벗어나 부자가 되는 길은 이것밖에 없다는 듯 필사적인 눈빛
이다!

빛의 화가 렘브란트도 이것을 소재로 작품을 그린 적이 있다.
그의 다나에는 상대적으로 절제된 표정이며 옆에 있는 노파도 훨씬 덜
적나라하다.

그런데 문제는 황금도 없고 성적인 표현도 없고, 그저 나체의 여인 한
명이 침대에 누워서 포즈를 취하고 있다는 것. 그것
만 보고 도대체 뭘 그린 것인지 누가 알겠는가?

이 문제를 해결하기 위해 렘브란트는 특별히 침대머
리에 큐피드(황금색!)를 그려 넣었다. 그것으로 관람
자들에게 이 그림이 섹스와 관련 있다는 것을 상기
시키는 것이다!

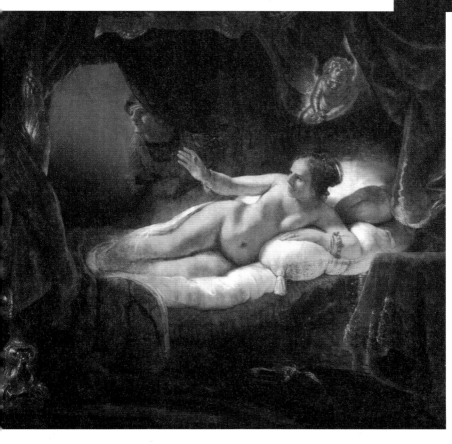

렘브란트의 《다나에》
Danae, 1636-1643

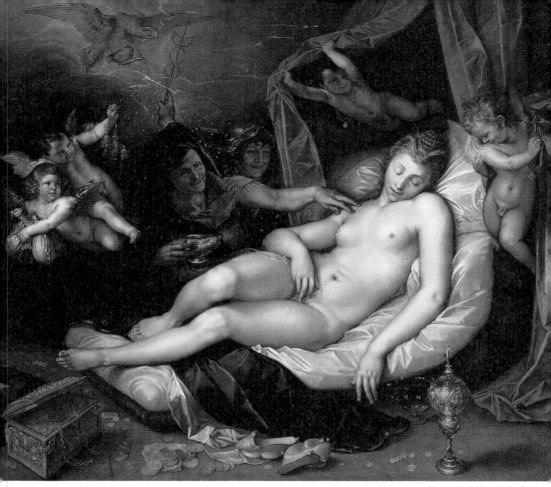

콜치우스의 〈황금비를 맞는 다나에〉
Danae Receiving Jupiter as A Shower of Gold, 1603

물론 노골적인 작품도 있다. 예를 들면 독수리로 변신한 제우스가 하늘에서 날아 내려와 다나에를 범하는 내용! 헨드릭 콜치우스(Hendrik Goltzius)의 작품이다.

옛날부터 지금까지 수많은 화가가 다양한 수법으로 이 고사를 표현했고 특히 세계적인 대가들이 이를 소재로 창작을 시도했다. 하지만 작품 대부분이 지나치게 완곡하지 않으면 너무 직설적이었다. 마치 '황금비'

와 '섹스'를 양자택일할 수밖에 없는 듯이!

황금비 그리고 인간 여자와 비의 성관계를 어떻게 표현할 것인지는 세계적인 대가들에게도 어려운 과제였나 보다.

그런데 클림트에게는 문제가 되지 않았다. 황금비는 여자의 두 다리 사이에 쏟아져 내렸고 여자의 얼굴은 발갛게 달아올랐으며 행복하고 환희에 찬 표정을 짓고 있다.

황금, 여자, 섹스⋯⋯.

이 세 가지는 클림트에게 가장 능숙한 소재다. 마치 클림트를 위한 맞춤형 소재 같다.

그림 속에서 황금을 표현한 부분에는 물론 진짜 황금을 사용했다!

그 외에도 저 넘치지도 부족하지도 않는 적절한 표정은 클림트였기에 가능했을 것이다. 물론 이는 그의 음란한 사생활과도 매우 큰 관련이 있다.

클림트에게는 평생 몇 명의 여자가 있었을까?
통계해본 사람도 없고 통계할 수도 없다. 너무 많아서 아마 클림트 자신도 정확히 모를 것이다!
그가 죽은 후 열네 명의 여자가 아이를 데리고 와 그의 자식이라 주장하며 유산 소송을 벌였고 결국 그중 네 명이 승소했다.
그러나 클림트가 평생 동안 '애인'이라고 불렀던 여자는 단 한 명, 바로 에밀레 플뢰게(Emilie Flöge)였다(결혼하지는 않았지만 20년을 교제했다).
플뢰게도 참으로 대단한 여자다. 남자 친구가 20년 동안 끊임없이 다른 여자들과 바람을 피우는데도 참고 견디며 그를 떠나지 않았다. 이것 하나만 봐도 아주 개성(?) 있는 여자라고 할 수 있다.
플뢰게는 패션디자이너였다. 그녀가 패션계에서 유명한지, 큰 성공을 거두었는지는 알 수 없다. 왜냐하면 사람들은 그녀를 먼저 클림트의 여자로, 그다음에야 디자이너로 인식했기 때문이다. 남자가 너무 유명하

고 대단해도 여자에게는 오히려 슬픈 일일 수 있다.

매년 여름마다 클림트는 플뢰게와 함께 아터제호에 있는 별장으로 휴
가를 떠났으며 거기 머무는 동안 많은 풍경화를 창작했다.

Bauernhaus in Oberösterreich, 1911-1912

〈오버외스터라이히의 농가〉

〈양귀비 들판〉
Mohnfeld, 1907

〈너도밤나무 숲〉
Buchenhain, 1902

모네의 〈아르장퇴유 부근의 개양귀비꽃〉
Coquelicots, environs d'Argenteuil, 1873

그의 풍경화를 보면 어느 정도 인상파의 영향을 받은 느낌이다. 클로드 모네의 어렴풋하고 희미한 느낌도 나고, 신인상주의의 창시자 조르주 쇠라(Georges Pierre Seurat)의 점묘법 흔적도 보이고, 자신만의 독특한 색깔도 띠고 있다.

1907년, 클림트는 '황금 그림' 중 마지막 작품이자 가장 유명한 〈키스〉를 창작했다. 두둥두둥두둥!

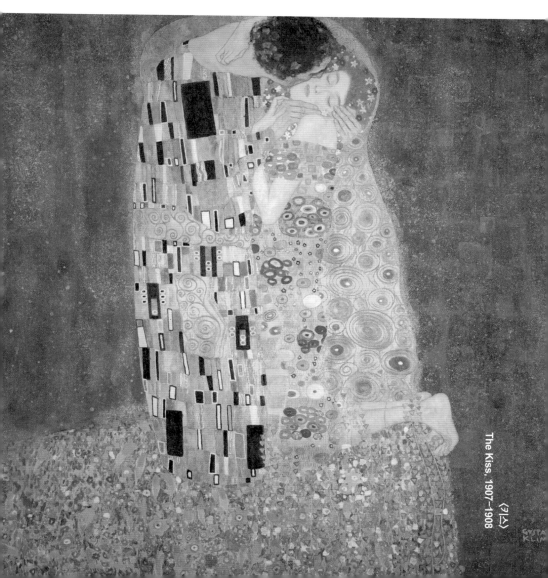

〈키스〉
The Kiss, 1907–1908

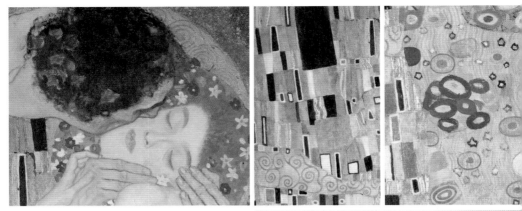

그림 속의 남자는 사각형 패턴에 둘러싸여 여자의 원형 패턴과 선명한 대조를 이룬다.

남자는 두 손으로 여자의 얼굴을 받치고 있는데 입술이 거의 여자의 얼굴에 닿을 정도다.

클림트의 그림은 보는 사람이 100명이라면 100개의 견해가 나올 수 있으며 그중에는 잘못된 견해가 하나도 없다고 앞서 말했다.

그렇다면 먼저 대다수의 사람은 이그림을 어떻게 이해하는지 보자.

가장 주류를 이루는 관점은 여자의 두 발이 벼랑 끝에 놓인 채 꿇어앉아 있다고 보는 것이다. 클림트는 화려한 색채와 애매한 자세를 통

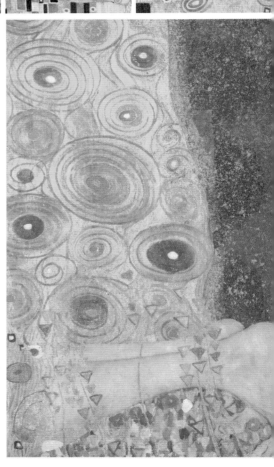

해, 사랑은 아름다움 속에 위험이 도사린 것임을 은유했다.

클림트는 과거에도 이런 기법을 즐겨 사용했다. 예를 들면 미녀 옆에 마귀할멈을 그려 넣거나 임산부 곁에 죽음의 신을 그려 넣는 등의 방식이다.

그렇게 보면 확실히 설득력이 있는 관점이다.

물론 말도 안 되는 관점 또한 있다.

어떤 사람들은 그림 속 남녀가 서로 부둥켜안고 있는 형상이 마치 남성의 생식기 같다고 주장한다!

내 눈에는 그렇게 안 보이는데…….

또 누가 알겠는가, 클림트가 당시에 마침 알록달록한 남성의 생식기를 그리고 싶어 했을지?

나는 개인적으로 여자의 얼굴에 주목하라 말하고 싶다.

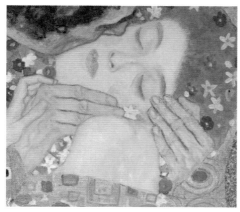
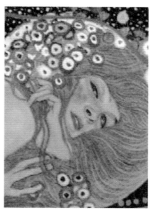

이 그림 속의 여자는 클림트의 기타 작품 속 여자들처럼 매혹적인 표정이 아니다. 오히려 입술을 굳게 다물고 있다. 게다가 오른손은 주먹을 꽉 쥐고 있어 마치 남자의 포옹과 키스를 거부하는 것만 같다. 따라서 나는 이 작품의 제목을 '강제 키스'라 부르고 싶다.

이 그림 속 여자의 신분은 지금까지도 풀리지 않은 수수께끼다. 그녀는 대체 누구일까? 이 논쟁은 지난 100년 동안 줄곧 지속되어왔다.

클림트가 가장 사랑했던 세 명의 모델이 있다.

유디트를 연기한 아델레, 20년을 함께한 연인 플뢰게. 그리고 다나에를 연기하고 〈금붕어〉에도 등장한 신비의 빨강 머리 여인! 그녀는 레드 힐다(Red Hilda)라고 불린다.

이 그림 속 여자가 레드 힐다라고 주장하는 이들이 가장 많다. 왜냐하면 얼굴형에서 머리카락까지 모두 가장 많이 닮았기 때문이다. 그뿐만 아니라 클림트는 빨강 머리를 각별히 좋아했다. 그래서 그의 작품에 빨강 머리 여자가 자주 등장하는 것 아닐까.

따라서 이 그림의 모델은 레드 힐다일 가능성이 아주 높다.

그런데 다른 두 모델의 후손들이 이 그림 속 여자가 자신들의 조상님일 것이라 주장하고 나섰다. 세계적인 명화의 주인공이 자신의 조상이라면 가문의 영광이겠지!

나도 모나리자가 조상님이었으면 좋겠지만 아쉽게도 나는 '꾸(顧)' 씨다.

클림트는 도대체 무엇을 표현하려고 했을까?

그건 아마 본인만이 알고 있을 것이다.

클림트의 작품은 늘 보는 사람으로 하여금 무한한 상상의 나래를 펼치게 하며 지금 봐도 유행이 지났다거나 촌스럽다는 느낌이 전혀 들지 않는다. 게다가 그는 디자인과 예술을 완벽하게 하나로 결합시켰다.

이런 말을 들은 적이 있다.

디자인은 이념을 중요시하고,
예술은 느낌을 중요시한다.

그렇다면 '황금빛 화가' 클림트는 예술과 디자인계의 '2관왕'임이 틀림없다!

Chapter 5

회화의 귀재,
에곤 실레

Egon Schiele
(1890-1918)

그가 20년 뒤에 클림트를 대신하여
비엔나의 새로운 예술의 신이 될 줄
그때는 아무도 몰랐다…….

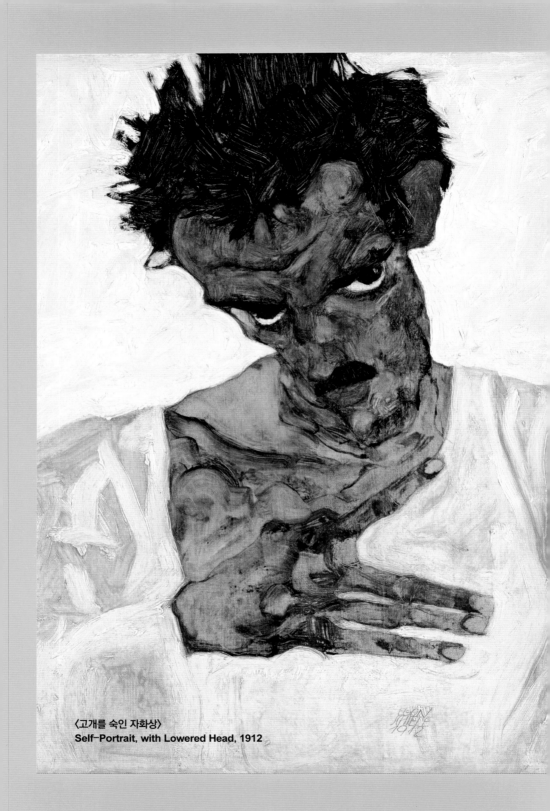

〈고개를 숙인 자화상〉
Self-Portrait, with Lowered Head, 1912

19세기 말, 분리파의 '대장' 클림트가 형제들을 이끌고 비엔나에서 예술혁명을 일으키고 있을 때 괴팍하지만 재능 넘치는 한 젊은이가 미술계에서 점차 두각을 드러내기 시작했다. 그가 20년 뒤에 클림트를 대신하여 비엔나의 새로운 예술의 신이 될 줄 그때는 아무도 몰랐다. 그의 이름은 바로

에곤 실레.

실레는 어릴 때부터 이상한 아이였다. 미술과 체육 성적만 아주 뛰어나고 나머지 과목은 모두 엉망이었다. 요즘 식으로 말하자면, 교실 맨 뒷줄에 앉아 시간만 때우는, 선생님도 포기한 '나쁜 아이'였다. 그러나 내 경험상 이런 캐릭터의 아이들은 오히려 반에서 인기가 많거나 '골목대장'이 될 잠재적 소질이 있다(뒤에서 소개할 실레의 경력은 이 같은 사실을 증명한다).

공부를 싫어하는 아이를 꼭 나쁜 아이나 이상한 아이라고 할 수는 없다. 그렇다면 대체 실레의 어디가 이상하다는 걸까?

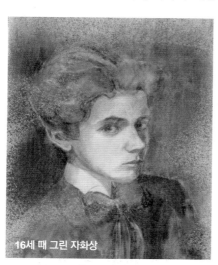

16세 때 그린 자화상

실레는 11세 때부터 연애의 경향을 드러냈다. 어엿눈이 뜨인 남자아이에게 이것은 정상적으로 보이겠지만 실레

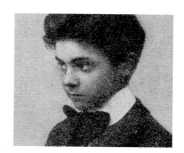

163

가 좋아한 상대를 알면 그렇게 말하지 못할 것이다. 실레가 좋아한 사람은 바로 그의 친여동생인 게르트(**게르트루트Gertrud의 애칭**)였다. 우리가 근친이라고 부르는 그것 맞다.

물론 이 같은 주장은 정론이 없고 비엔나 박물관이나 공식 홈페이지에서도 확인할 수 없다. 어느 누가 자기 나라의 위대한 예술가가 근친을 저질렀다고 떠들어대겠는가? 하지만 어차피 이 책은 학술서가 아니니까 이 이야기를 한번 해보는 것도 나쁘지 않겠다. 믿어도 좋고 못 믿겠으면 뜬구름 잡는 가십이라고 생각해도 좋다.

실레의 '이상한 행동'을 가장 먼저 발견한 사람은 그의 아버지였다. 한번은 실레가 여동생과 단둘이 방에서 문을 잠그고 있었는데 아버지가 몇 번이나 문을 두드려도 대답이 없었다. 다급해진 아버지는 문을 부수고 방으로 쳐들어갔다! 그리고 눈앞에 펼쳐진 광경에 놀라서 몸이 굳어버렸다. 실레와 여동생은 필름을 현상하고 있었다.

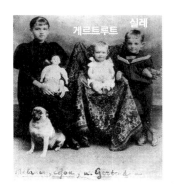

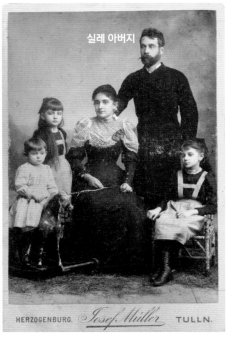

164

당시 실레의 아버지가 얼마나 당혹스러웠을지 상상이 된다. 그의 표정은 의혹에서 당황, 다시 분노로 바뀌었을 것이다. 그리고 결국은 자신이 너무 앞서갔다는 것을 깨달았다. 선입관을 가진 잘못을 치른 셈이다!

실레의 아버지 아돌프 실레(Adolf Schiele)는 툴른 기차역(당시로서는 상당히 규모가 큰 기차역)의 역장이었기 때문에 집안이 부유한 편이었다. 어린 시절 실레는 기차에 푹 빠져서 매일 노트에 각양각색의 기차를 그리고 또 그렸다(실레가 훗날 엄청난 스케치 실력을 갖추게 된 이유다). 그러나 실레의 아버지는 실레가 그림 그리는 것을 좋아하지 않았다. 화가는 제대로 된 직업이 아니라고 생각했던 것이다. 사실, 그의 마음도 이해가 된다. 세상 부모들은 모두 자식이 잘되길 바라는데 화가로서 출세할 확률은 복권에 당첨될 확률보다 별반 높지 않기 때문이다. 그런데 실레의 아버지는 아들이 그림을 못 그리게 하려고 그의 스케치북을 모조리 태워버렸다! 이런 행동은 이해할 수 없다.

예술의 대중화 수준이 높은 유럽 가정에서 아이가 평소에 취미로 그림을 그리며 인격을 수양하는 것은 매우 정상적인 일이었다. 오늘날 많은 부모가 컴퓨터 게임에 빠져서 하루 종일 게임만 하는 아이 때문에 골치 아파 하지만 그렇다고 컴퓨터를 불태우지는 않는다. 그렇다면 왜 좋은 교육을 받은 가장이 이처럼 과격한 행동을 했을까? 아무리 생각해도 이해가 되지 않아서, 나는 '음모론'으로 이 문제를 해석해보았다. 혹시 그 스케치북에 그린 그림이 기차가 아니라 다른 것이었을까? 아니면 기차 외에 다른 말 못 할 것들을 그렸고, 그것을 발견한 아버지가 남들이 볼까 두려워 스케치북을 모두 불살라버린 것일까? 또한 같은 이유 때문에 오누이가 단둘이 방문을 잠그고 있자 그렇게 불안해하며 문

을 부수고 쳐들어갔던 것 아닐까?

실레의 스케치북에는 도대체 무엇이 그려져 있었을까? 아무도 답을 모른다. 하지만 한 가지 분명한 점은 실레가 15세 되던 해 아버지가 사망했는데 사인이 매독이었다는 것이다.

부모의 솔선수범이 자녀교육에 얼마나 중요한지 절로 탄식이 나온다!

아버지가 세상을 떠난 이듬해, 16세의 실레는 12세의 어린 여동생을 데리고 집을 떠나 트리에스테로 갔다. 그리고 여동생과 현지의 한 여관에서 하룻밤을 보냈다. 그날 밤…… 밖에는 장대비가 억수로 쏟아졌다. 우리가 지나친 걱정을 한 것일 수도 있다! 며느리도 몰라!

〈게르트루트 실레의 초상화〉
Portrait der Gertrude Schiele, 1909

아버지가 세상을 떠난 후 젊은 실레는 본격적으로 예술가의 길을 걷는
다. 1906년 실레는 비엔나에서 가장 유명한 미술학교인 비엔나 예술
공예학교에 입학했다. 실레는 그 학교에서 딱 1년만 공부하고는 뛰어
난 예술적 재능과 천부적인 자질을 인정받아 학교 추천으로 비엔나 국
립예술학교에 입학했다. 그가 입학한 후 교수 몇 명이 서로 지도교수를
맡겠다고 다투기까지 했다 한다. 실레가 백 년에 한 번 날까 말까 하는

천재로 훗날 크게 될 인물임을 알아보았던 것이다.

이 예술학교에 관한 흥미로운 이야기가 있다.

전 지구인이 다 아는 이 얼굴, 바로 아돌프 히틀러. 그가 젊었을 때 화
가가 되려 했다는 이야기는 들어본
적이 있겠지만, 그 악마 히틀러가 우
리의 주인공 실레와 같은 반 친구가
될 뻔했다는 사실은 몰랐으리라.

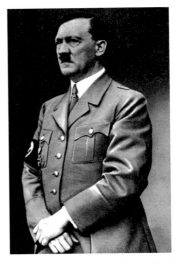

히틀러는 1889년 4월 출생으로 실
레보다 몇 달 일찍 태어났다. 나이로
따지면 같은 학번이다. 젊은 시절 꿈
이 화가였던 히틀러는 비엔나에서
가장 좋은 예술학교인 국립예술학교
에 지원했는데 두 번 연속 고배를 마
셨다. 재능의 차이였을까? 어떤 분야에서는 재능이 없지만 다른 분야
에서는 '신동'일 수도 있는 것이다. 거듭된 실패에 의기소침해진 히틀
러는 예술의 길을 포기하고 결국 '살인마'로서 전 세계에 이름을 널리
떨치고 만다.

당시 실레는 캔버스에 몰두하고 있었던 터라 창밖으로 짧은 콧수염을
기른 어떤 젊은 남자가 풀이 죽은 모습으로 학교 대문을 나서는 것을
보지 못했다.

그러나 비엔나 국립예술학교도 프랑스의 국립예술살롱과 영국의 국립
예술학교처럼 고루하고 보수적이었다. 국립예술기관들은 다 그런가?
게다가 당시 오스트리아 전역에서 '아르누보(Art Nouveau)', 즉 '신미술
운동'이 일어나 미술학교 학생들도 영향을 받기 시작했다. 얼마 지나지

않아 예술학교라는 작은 '절간'도 더 이상 실레라는 '볼드모트(해리포터 시리즈에 등장하는 악당)'를 수용할 수 없게 되었다. 입학한 지 3년째 되는 해에 실레는 교수들의 만류에도 단호하게 퇴학을 선택했다. 그러고는 몇몇 같은 반 '분노한 청년(불공평한 사회 현실에 불만을 품은 청년)'들과 함께 '신예술가그룹(Neuekunstgruppe)'을 결성했다. 실레의 재능은 곧 다른 한 '대장'의 주의를 불러일으켰는데, 그가 바로 비엔나 미술계의 최강자 클림트였다.

앞의 내용을 읽었다면 클림트가 얼마나 '강한지' 알 것이다. 그는 뛰어난 미술적 재능을 가졌을 뿐만 아니라 인재를 알아보는 혜안도 갖추었다. 그가 수많은 젊은 신예작가의 작품 중에서 단번에 실레를 알아본 것을 보면 말 다했다. 물론 여기서 '알아보았다'는 것은 자상하게 어깨를 툭툭 두드리며 "내 밑으로 들어와, 잘 먹고 잘살게 해줄게"라고 말했다는 것이 아니다. 실제로 클림트는 실레가 예술적으로 성장하는 데 긍정적인 역할을 했다.

그는 화실과 모델을 실레에게 빌려주었을 뿐만 아니라 자주 실레와 만나 회화 기법을 논하곤 했다. 더욱 중요한 것은 실레의 작품을 사주었다. 막 사회에 발을 내디딘 풋내기에게 현금은 가장 실질적인 지원이었다.

클림트는 그야말로 실레의 귀인이었다.

물론 클림트의 도움이 없었더라도 실레는 분명 성공했을 것이다. 숨은 진주는 언젠가는 빛을 발하게 마련이니까. 하지만 클림트의 등장으로 실레가 빛을 발한 시기가 적어도 몇 년은 앞당겨졌다.

실레의 초기작 〈휘텔도르프의 집〉은 인상파의 느낌이 약간 난다.

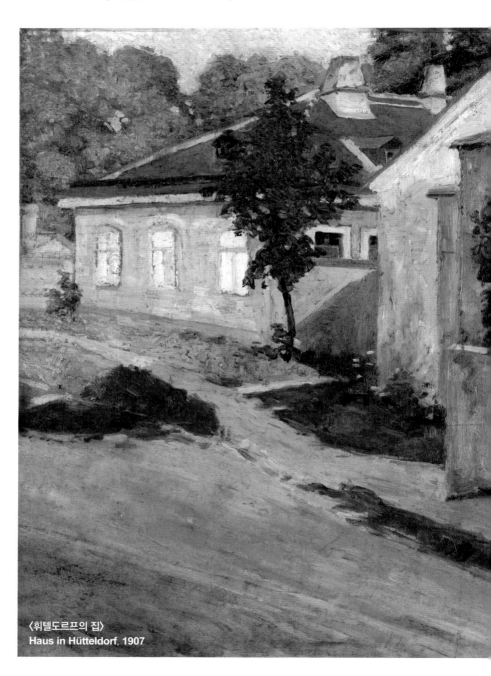

〈휘텔도르프의 집〉
Haus in Hütteldorf, 1907

실레의 최종 수명(28세)을 알면 이 앞당겨진 몇 년이 얼마나 소중한지 알게 될 것이다. 이 몇 년이 없었다면 실레는 아마도 반 고흐처럼 죽은 후에야 유명해지는 그런 비참한 운명이 되었을지도 모른다.

1909년, 실레는 클림트의 초대를 받아 비엔나에서 개최된 예술전시회

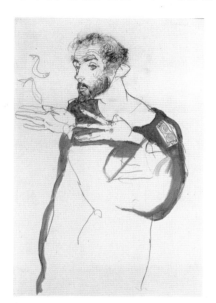

에 참가했다. 그 전시회에서 실레는 처음으로 유명한 대가들과 나란히 이름을 올렸다. 그중에는 반 고흐도 있었는데, 실레는 그의 작품을 처음으로 접했다. 물론 다른 사람들과 마찬가지로 그의 작품에 크게 감명받았다. 예를 들면 반 고흐의 대표작인 〈해바라기〉가 바로 그중 하나였다.

〈짙푸른 작업복을 입은 클림트〉
Gustav Klimt im blauen Malerkittel, 1913

반 고흐의 〈해바라기〉
Sunflowers, 1888

이 작품은 폴 고갱의 뇌리에 각인되었을 뿐만 아니라 후배 화가인 실레에게도 지대한 영향을 미쳤다.
우상에게 경의를 표하기 위해 실레는 1911년에 해바라기 그림 한 점을 창작했다.

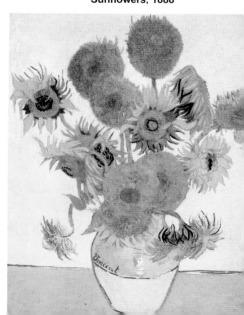

〈해바라기〉
Sonnenblumen, 1911

오늘날 우리는 일부 TV 오디션 프로그램에서 다음과 같은 광경을 자주 볼 수 있다.

참가자들이 자신들의 독특한 목소리로 우상의 명곡을 불러 모든 심사위원을 감동시킨다. 이때 한 심사위원이 이렇게 평가한다.

"○○ 참가자는 이 불후의 명곡을 자신만의 스타일로 완벽하게 재해석했다. 원곡 가수가 누구였는지 잊을 정도다."

나중에 원곡 가수의 팬에게 집단 공격을 당할 수도 있는데 이런 평가를 하다니, 자못 용감하다. 하지만 전혀 일리가 없는 것도 아니지 않나?

다시 돌아가서 실레 참가자의 〈해바라기〉를 보자. 그림 속의 꽃은 색깔이 누리끼리하고 칙칙한 것이 생기가 없어 보인다. 이 해바라기를 보고 반 고흐를 떠올릴 사람은 아무도 없을 것이다. 실레는 그때 이미 자신만의 스타일을 찾았다.

많은 화가가 평생 해낼까 말까 하는 일을
실레는 19세의 어린 나이에 해냈다.

반 고흐에게 경의를 표하는 의미로 창작한 또 다른 작품을 보자.

172

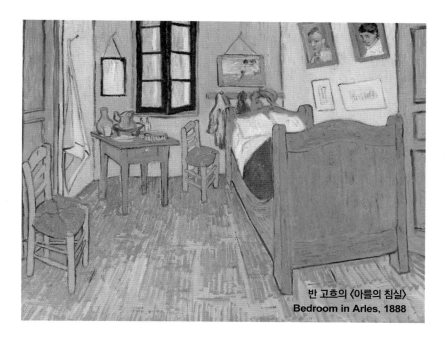

반 고흐의 〈아를의 침실〉
Bedroom in Arles, 1888

〈노이렝바흐에 있는 실레의 거실〉
Schieles Wohzimmer in Neulengbach, 1911

실레의 화풍을 논하기 전에 그가 속한 '유파'를 언급하지 않을 수 없는데, 전문가들은 그를 표현주의(Expressionismus) 화가로 분류한다.

표현주의 미술이란, 사전적으로는 선명하고 아름다운 색채와 왜곡되고 변형된 형태, 회화 기법을 추구하지 않으며 작업 시의 무심한 태도, 평면, 투시의 결핍, 비이성적(느낌에 따라 창작)인 화풍, 소재는 주로 공포와 섹스…….

듣기에는 매우 복잡하지만 사실 정리하자면 간단하다. 구체적인 작업 방식은 다음과 같다.

① 회화에 필요한 모든 도구를 준비한다(물감, 캔버스, 붓 등).

② 그리기 전에 일단 머릿속을 비우고 몸의 긴장을 푼다.

③ 가장 산뜻하고 아름답다고 생각하는 물감 몇 개를 선택한다.

④ 지금 머릿속에 떠오르는 첫 번째 화면을 본인이 선택한 물감을 이용해 캔버스에 그려낸다.

비고: '비슷한지 아닌지'는 신경 쓰지 말고 그냥 붓을 잡고 손이 가는 대로 캔버스 위에다 그리기만 하면 된다.

만약 이상의 몇 가지를 해낼 수 있다면 축하한다, 당신은 이미 표현주의 화가다!

어떤 사람들은 이렇게 물을 수도 있다.

"그건 막 그리는 거 아닌가?"

확실히 우리 같은 범인(凡人)의 눈에는 유명한 표현주의 화가들의 작품이 그냥 막 그린 그림으로 보인다. 하지만 그 작품들은 그렇게 단순하지 않다. 마치 무림 고수의 무예가 최고의 경지에 오르고 나면 더 이상 복잡한 초식을 쓰지 않아도 쉽게 적을 격파할 수 있는 것과 같은 이치다.

같은 표현주의 화가라 해도 인생 경력과 회화 기법에 대한 이해가 서로

다르면 작품의 내용과 느낌도 천지 차이가 난다. 다시 말해, 먼저 머릿속에 '든 것'이 있어야 하고 그다음엔 손의 '기술'이 뛰어나야 하며 마지막으로 이 두 가지 중 어느 것을 더 선호하는지(둘 중 어느 것의 비중이 더 높은지)를 봐야 한다. **따라서 표현주의 미술은 이럴 수 있다.**

이럴 수도 있다!

따라서 표현주의 미술은 어떤 통일된 회화 기법이 없다. 각자 자신만의
표현 기법과 방식으로 내면의 진실한 생각을 표현하는 것이다.

표현주의는 일종의 '잡탕'이라고 할 수 있다. 어떤 파로 분류하면 좋을
지 판단하기 힘든 화가들은 거의 모두 표현주의로 분류됐다. '잡탕'이
지만 그렇다고 '오합지졸'은 아니다. 표현주의 화가 중에도 슈퍼스타
급의 인물이 있다. 예를 들면 에드바르 뭉크 말이다. 그의 〈절규〉는 어린
아이도 알 만한 명작이다.

에드바르 뭉크
Edvard Munch, 1863-1944

노르웨이의 가장 위대한 예술가이자 현대 표현
주의 미술의 선구자이다. 뭉크 하면 대개 〈절규〉
에 등장하는 그 안쓰러운 얼굴을 떠올린다. 그의
작품은 대부분 강렬한 색채의 대비, 거친 선과
간결한 색채 덩어리를 이용해 생명, 죽음, 사랑,
침울, 고통, 고독 등의 주제를 표현한다.

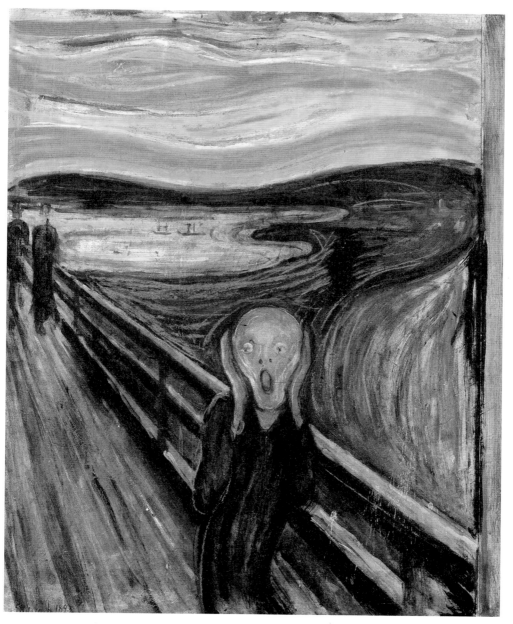

뭉크의 〈절규〉
The Scream, 1894

뭉크와 비교하면 실레는 완전히 다른 '과'다!

실레는 정물화도 그리고 풍경화도 그리며 초상화도 그린다. 하지만 그 중에서도 실레가 가장 선호하고 또 가장 뛰어난 분야는 바로 인체였다.

옷을 입고 있는 여자:
〈짙푸른 원피스와
녹색 스타킹을 신고 서 있는 소녀〉
Stehendes Mädchen
mit Blauen Kleid und
Grünen Strümpfe, 1913

옷을 벗고 있는 여자:
〈엎드린 여자〉
Auf dem Bauch Liegender
Weiblicher Akt, 1917

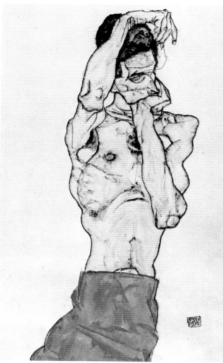

서 있는 남자:
〈빨간 수건을 두른 남성 누드〉,
Self-Portrait, 1914

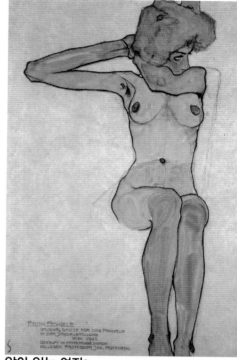

앉아 있는 여자:
〈앉아 있는 나체 여인〉,
Sitzender Weiblicher Akt mit
Abgespreitzten Rechten Arm, 1910

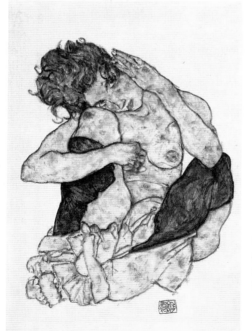

뭘 하고 있는지 알 수 없는 여자:
〈팔을 들고 쭈그려 앉아 있는 여자〉
Kauernder Mädchen Akt mit
Hand auf Wange, 1917

더 이상 그릴 게 없자 자기 자신을 그렸다.

〈찡그린 얼굴의 자화상〉
Self-Portrait Grimacing, 1910

실레의 인체 그림에서 그의 화풍을 엿볼 수 있다. 약간의 변형이 있지만 형체를 분간할 수 없을 정도는 아니고 적어도 사람인지는 알 수 있다. 아마도 한동안 정통 미술교육을 받았던 것과 관련이 있을 것이다. 전문가는 딱 보면 안다.

또한 실레가 그린 인체는 반 고흐의 해바라기처럼 한 번 보면 쉽게 잊을 수 없는 '강렬한 인상'을 준다. 그 이유는 무엇일까?

먼저 실레가 그린 인체의 몇 가지 대표적인 특징을 보자.

1. 선

우아하고 매끈한 선은 실레 작품의 상징이다. 사실 실레의 선은 반 고흐의 색채, 렘브란트의 빛과 그림자 효과처럼 실레의 독보적인 필살기이다. 예술의 거장들이 몇 세기에 걸쳐 연구하고 탐색한 원근감, 입체감을 실레는 강렬한 선 몇 개로 모두 해결했다. 옆의 그림만 봐도 그렇다. 아무런 색채나 명암 효과도 없지만 모델이 있는 위치가 바로 우리의 아래쪽이라는 것을 한눈에 알 수 있다. 즉, 우리는 높은 곳에서 아래를 굽어보는 시각으로 모델을 바라보고 있는 것이다.

마찬가지로 음영을 전혀 사용하지 않고도 그림 속의 모델이 공중에 떠

있는 것이 아니라 엎드려 있다는 것을 알 수 있게 했다. 이것이 바로 선을 그리는 실레의 실력이다.

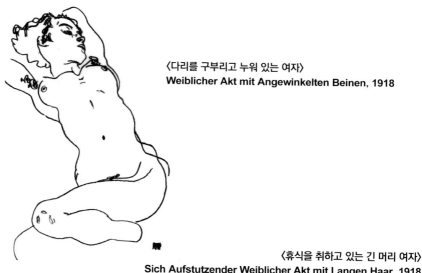

〈다리를 구부리고 누워 있는 여자〉
Weiblicher Akt mit Angewinkelten Beinen, 1918

〈휴식을 취하고 있는 긴 머리 여자〉
Sich Aufstutzender Weiblicher Akt mit Langen Haar, 1918

2. 작업방식

실레는 선 외에 작업방식 또한 매우 독특하다. 그는 보통 밑그림을 먼저 완성한 다음에 본인이 옳다고 생각하는 곳에 옳다 여기는 색깔을 덧칠한다. 그에게 색깔이란

진실을 추구하기 위한 것이 아니라 감정을 표현하기 위한 것이다.

실레가 그린 인체의 피부에 다양한 색깔의 점들이 등장하는 게 그 이유다. 사실적 묘사의 각도에서 보면 이런 점들은 멍 또는 여드름처럼 보이는데, 흥미롭게도 전체 화면은 매우 조화로워 보인다. 마치 그 점들이 원래부터 거기에 있어야 했던 것처럼 말이다.

한 TV 프로그램에서 심리학자가 한 사람의 그림을 통해 그의 성격을 맞추는 것을 본 적이 있다. 나는 그런 능력이 없다. 아마 평생 그런 경지에 오르지 못할 수도 있다.

하지만 내가 처음으로 실레의 작품을 보았을 때 나도 모르게 그가 어떤 사람일지에 대해 무한한 상상에 빠져들었다.

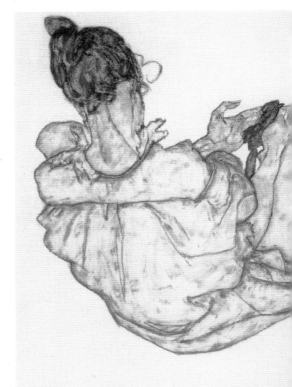

〈앉아 있는 여자의 뒷모습〉
Sitzende Frau von Hinten, 1917

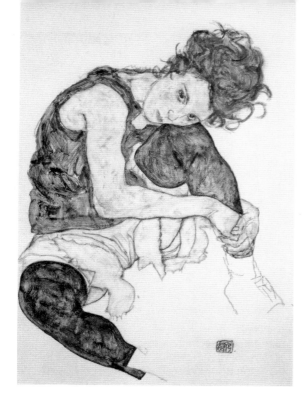

〈무릎을 구부리고 앉아 있는 여자〉
Sitzende Frau mit
Hochgezogenem Knie, 1917

숙련도와 **인내심**은 좋은 화가가 되기 위한 두 가지 필수 조건이다. 동서양의 미술사를 돌아보면 인내심이 뛰어나면서 머리카락의 갈라진 부분까지 다 세밀하게 표현해내는 대가(예컨대 뒤러)가 많다. 인내심이 없는 대가들이란 있을 수 없는 노릇인가? 어쨌든 대가들은 모두 최정상급이다.

그런데 말입니다! 내가 보기에 실레는 아마도

인내심이 없는 대가일 것이다!

183

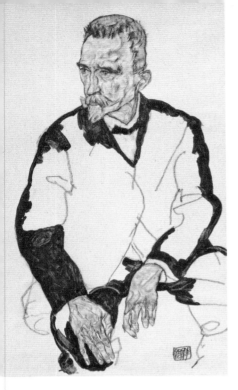

▲ 〈자화상〉
Self-Portrait with Striped Shirt, 1910
◀ 〈하인리히 베네슈의 초상화〉
Portrait of Heinrich Benesch, 1917

이 작품들을 본 사람들은 아마도 나와 같은 생각을 할 것이다.

'이 그림들 좀 끝까지 마무리해줄래?'

내가 너무 까다로운 것이 아니다. 아무리 봐도 이 그림들은 그리다 만 것 같다. 그림을 그리다가 귀찮아져서 그냥 대충 사인을 하고 끝내버린 느낌이다.

물론 내 개인적인 추측이다. 왜냐하면 실레는 거의 한 번도 자신의 작품에 대해 얘기한 적이 없기 때문이다(이 점은 그의 '대장' 클림트와 매우 비슷하다). 그러니 이들 그림처럼 절반쯤 그리다가 급브레이크를 밟는 기법 또한 의도적인 설정일 수 있다.

누가 알겠는가? 이런 광인(狂人)들이 도대체 무슨 생각을 하고 있는지 우리는 영원히 모를 수도 있다.

일부 당대의 예술가들도 대가에 더욱 근접하기 위해 이처럼 절반을 그리다가 갑자기 급브레이크를 밟는 기법을 자주 활용했다. 혹시 실레한 테서 영감을 받은 걸까?

3. 소재

실레의 인체 그림 소재를 한 글자로 정리하자면 **성(性)**이다.
그의 인체 그림은 **열 점 중 아홉 점**이 성적 암시를 담고 있다. 나머지 한
점은 암시조차 귀찮아서 적나라하게 표현했다!

▲ 〈서로 포옹하는 두 여자〉
Zwei Sich Umarmende Frauen, 1911

◀ 〈빨간 옷을 입고 서 있는 여자〉
Stehende Frau in Rot, 1913

185

이 화제를 말하기에 앞서 먼저 한 여자를 소개할 필요가 있다.

발리

발부르가 노이첼(Walburga Neuzil), 애칭 발리(Wally).

발리 역시 아주 대단한 여자다. 그녀는 클림트의
모델이자 정부 중 한 명이다. 알다시피 클림트의
모델들은 **열 명 중 아홉 명**이 그의 정부이고 나머지
한 명은 남자다!

1911년, 17세의 발리는 21세의 실레를 만난다.
막 사랑에 눈을 뜬 꽃다운 아가씨와 열정적이고
잘생긴 청년이 만났으니, 어떤 일이 벌어질까? 동
물의 세계를 떠올리면 될 것이다.

〈발리의 초상화〉
Porträt von Wally, 1912

그렇게 실레는 '대장' 클림트의 여자를 탐하고 말았다. 하지만 이 일을 알게 된 클림트는 막장 드라마에 나오는 회장님처럼 노발대발하며 둘을 매장시키기는커녕 오히려 그들을 축복해주었다.

"에곤, 미안해할 것 없다. 꽃다운 아가씨는 역시 젊고 잘생긴 총각과 함께 있는 것이 더 잘 어울리네!"

그 순간 클림트를 향한 약간의 미안함과 죄책감은 끝없는 감동으로 바뀌었다.

"역시 의리의 클림트 대가님이시다!"

사실, 클림트는 여자가 워낙 많아서 굳이 발리가 아니어도 상관없었을 것이다. 오히려 잘됐다고 생각하며 값싼 친절을 베풀었을지도!

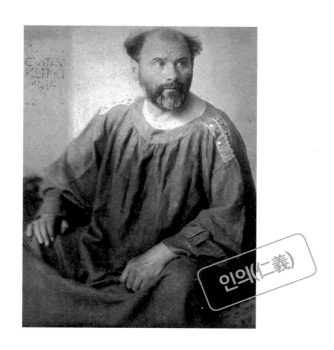

인의(仁義)

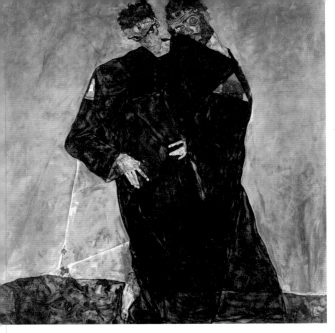

실레가 1912년에 창작한 이 그림은 클림트(뒤)와 실레 자신(앞)을 그린 것이라고 한다. 전달하고자 하는 메시지가 무엇인지는 아직까지도 확실한 정론이 없다. 누구는 실레가 클림트에 대한 존경과 사모의 뜻을 표현한 것이라 말하고, 또 누구는 오히려 그 반대라고 말한다. 그림 속 실레는 여전히 엄숙한 표정이고 클림트는 두 눈을 꼭 감고 있어 마치 시체 같다는 것이다! 거기에 어두운 색감과 표현주의 회화에서 자주 사용하는 공포 분위기가 풍겨 정말 그런 것 같기도 하다! 따라서 일부에서는 이 그림이 '클림트의 시대는 이미 갔고 바야흐로 나, 에곤 실레의 시대가 왔다'는 메시지를 전달한 것이라고 주장한다.

어쨌든 실레와 발리 커플은 그때부터 행복하게 살았다고 한다. 하지만 아쉽게도 행복한 생활은 오래가지 못했고 둘은 불미스러운 일에 휘말린다.

상황은 이랬다. 두 사람은 정식 커플이 된 후 비엔나를 떠나 외곽의 작은 마을로 갔다. 그곳에서 집을 하나 얻어 실레의 작업실과 둘의 러브

하우스를 장만하고 새로운 생활을 시작했다. 그런데 얼마 못 가서 실레는 다시 **골목대장**의 본색을 드러냈고 그의 작업실은 곧 '나쁜 아이들'의 아지트가 되었다. 그 기간에 실레는 어린이를 주제로 하는 작품을 다수 창작했다.

얼핏 보기에는 별일 아닌 듯하지만 이것은 사실 매우 골치 아픈 일이었다. 내가 살고 있는 아파트 단지에 '사고뭉치들의 집회 장소'가 있다고 생각해보라. 치안과 위생이 나빠지고 때로는 집 유리가 깨지거나 자전거 타이어가 펑크 난다. 이 정도는 그냥 이 악물고 꾹 참아낸다 치자. 갑자기 어느 날 내 아이가 '나쁜 아이들'과 어울리며 이상한 짓을 하고 다닌다면? 어떤 부모가 그것을 두고 보겠는가?

참다 못한 이웃들이 마침내 실레를 경찰에 신고했다! 그들이 신고한 실레의 죄목은 아동 납치와 인신매매였고, 경찰 아저씨들이 즉각 출동하여 현장을 덮쳤다.

이때의 습격으로 경찰은 '불법 집회 장소' 한 곳을 소탕했고 '음란물'(실레의 그림) 수백 점을 압수했다. 이곳 책임자인 실레의 행위는 사회질서와 치안을 심각하게 어지럽혔고 매우 나쁜 영향을 미쳤기 때문에 경찰 측은 법에 따라 그를 구속 입건하여 조사를 진행했다.

실레는 경찰에 체포됐고 그의 '음란물'도 압수됐다. 당시 사람들이 너무 보수적이라고 생각할 수도 있겠지만 사실 지금이었어도 결과는 같았을 것이다. 에로와 예술은 종이 한 장 차이이며 예술의 범위에 들 수 있는지 없는지는 화가의 명성에 따라 결정된다. 화가가 처음부터 에로를 염두에 두고 창작한 그림을, 나중에 그가 유명해지고 나면 후대가 '억지로' 예술 작품으로 분류한 것이다.

나중에 경찰은 압수한 그림들을 모두 실레에게 돌려주었다. 이 '음란

〈쭈그리고 있는 두 소녀〉
Zwei Kauernde Mädchen, 1911

물'들이 훗날 엄청나게 값진 예술품이 될 줄 알았다면 어떻게든 한두 점 몰래 꿀꺽했을 텐데 말이다.

그러나 이 일은 거기서 끝나지 않았다. 오히려 점점 더 흥미진진해진다.

실레는 비록 하옥되었지만 별로 고생하지는 않았다. 왜냐하면 납치와 인신매매 혐의는 모두 이웃들이 지어낸 죄목이었기 때문이다. 이웃들은 사실 실레와 깊은 원한이 있었던 것도 아니고 다만 그를 마을에서 쫓아내고 싶었을 뿐이다. 이제 그가 감옥에 들어갔으니 더 이상 몰아붙일 필요가 없어진 것이다. 결국 헛수고는 경찰들의 몫? 그럴 수야 없지! 어떻게든 죄목을 만들어야 했다. 법관은 심사숙고 끝에 마침내 적절한 죄목을 생각해냈다. 바로 '음란한 내용의 물건을 미성년자가 볼 수 있는 장소에 둔 혐의'였다. 간단하게 말하면 음란물 배포죄! 실레는 순순히 자신의 죄를 인정했다. 어쨌든 사실이었으니까.

죄를 인정했으니 벌을 받아야 했다. 법관은 또 심사숙고 끝에 판결을 내렸다. 유기징역…… 24일!

한 달도 채 안 된다. 게다가 감옥에서 판결을 기다리는 동안 이미 21일이 지났기 때문에 판결 후 3일 더 있다가 출소했다. 그나마 24일이었으니 다행이지, 만약 20일이었으면 법원이 실레에게 하루를 빚질 뻔했

다. 또한 실레는 혐의가 확정된 범인이 아닌 피의자 신분이기 때문에 감옥에서 심문을 기다리는 동안 일을 하지 않아도 됐다. 그래서 실레는 감옥에서 지내는 20여 일 동안 12점의 감옥 시리즈를 창작했다.

〈단 하나의 오렌지색 광선〉
Die Eine Orange war Das Einzige Licht, 1912

시간은 1914년으로 흘러 그해에 두 가지 사건이 발생했다. 하나는 큰 사건, 다른 하나는 작은 사건…….
큰 사건은 제1차 세계대전이 발발한 것이고, 작은 사건은 실레가 다른 여자를 사랑하게 된 것이다!
좀 더 안정적인 생활을 위해서였는지 실레는 옆집 아가씨 **에디트**(Edith)를 사랑하게 됐다.

191

실레는 이 같은 사실을 발리에게 솔직하게 털어놓으며 **"헤어져도 친구처럼 지내자"**라고 했다.

발리의 대답은 아주 깔끔했다.

"꺼져!"

그녀는 단호하게 실레와 헤어지기로 결정했고 실레가 죽을 때까지 다시는 그를 만나주지 않았다(그녀에게 '좋아요'를 보낸다). 헤어진 후 실레가 자신과 발리를 주제로 창작한 작품 〈연인-실레와 발리〉를 보자.

세상을 떠들썩하게 했던 러브 스토리도 현실에서는 좋은 결말을 얻기 힘든가 보다.

이듬해에 실레는 에디트와 결혼했다. 그리고 3일 후에 입대했다. 이게 만약 영화라면 분명 슬픈 이야기가 시작될 것이다. 실레는 총알이 빗발치는 전쟁터에서 피가 철철 흐르는 오른손으로 사랑하는 아내의 사진을 움켜쥐고 고통스러운 목소리로 어

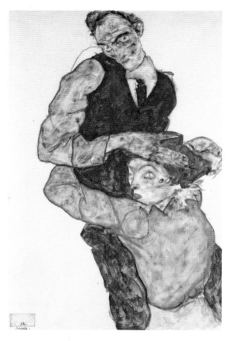

〈연인-실레와 발리〉
Lovers-Self-Portrait with Wally, 1914~1915

〈줄무늬 드레스를 입은 에디트의 초상〉
Porträt der Edith Schiele im Gestreiften Kleid, 1915

렵게 마지막 유언을 내뱉는다.

"그녀에게…… 전해…… 주시오, 사랑…… 한다고……."

하지만 아쉽게도, 혹은 다행스럽게도 이것은 영화가 아니다.

대부분 사람에게 군생활은 매우 고달프고 힘들다. 특히 전쟁 시기에는 더욱 그렇다. 그러나 실레에게는 해당되지 않는 소리였다. 감옥살이 때와 마찬가지로 실레는 군 시절에 별로 고생을 하지 않았다. 그때의 실레는 꽤나 유명한 공인이었기에 오늘날 한류 스타들이 군입대하는 것처럼 실레 오빠도 군대에서 다소의 특별 대우를 누릴 수 있었다. 그에게 주어진 특별 대우는 바로 **군대에서 아내를 데리고 복무하는 것!**

물론 그렇다고 다른 장병들이 다 보는 앞에서 대놓고 아내와 애정 행각을 벌이지는 않았다. 당시 실레의 부대는 체코 프라하에 주둔하고 있었고 에디트는 군영 근처의 호텔에 묵으며 실레와 정기적으로 만났다. 그

〈하사〉
Freiwilliger Gefreiter, 1916

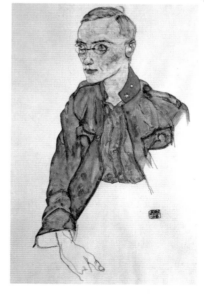

〈러시아 전쟁 포로〉
Russischer Kriegsgefangener Grigori
Kladjischuili, 1916

리고 실레가 매일 군영에서 하는 일은 바로 그림을 그리는 것이었다. 전우를 그리거나 전쟁 포로를 그리거나……. 심지어 부대에서는 낡은 창고 하나를 그에게 화실로 내어주었다. 덕분에 그는 체코에서 군 복무를 하는 동시에 전 유럽에서 순회 전시회를 열 수도 있었다.

물론 실레도 부대에서 맡은 직무가 있었다. 바로 식량 창고를 지키는 일이었는데 취사반장 격이랄까. 다만 솥을 메고 다니거나 주방에서 땀 흘리며 요리하지 않고 그냥 문 밖에 서서 남들이 잘하고 있는지를 지켜보기만 하면 됐다. 이 직책 덕분에 실레와 그의 아내는 물자가 부족한 전쟁 시기에 끼니 걱정은 하지 않아도 됐다. 입대해서 평소보다도 더 편안하고 여유로운 생활을 한 사람은 아마도 실레뿐일 것이다.

〈포옹(연인)〉
The Embrace(The Loving), 1917

1917년 실레는 영광스럽게 제대하여 비엔나로 돌아왔다.

그해에 그는 〈포옹(연인)〉이라는 제목의 걸작을 창작했다. 그림 속 인물은 실레와 사랑하는 아내 에디트라고 한다. 화면 전체에서는 '잠깐 떨어져 있다가 재회한 신혼부부 같은' 뜨거운 열정이 느껴진다.

이듬해에 에디트는 임신을 했고 신이 난 예비 아빠 실레는 〈가족〉이라는 작품을 창작했다. 만약 그림 속 여자가 에디트라면 그녀 앞에 있는 아이는 아마도 실레가 예상한 아이의 모습일 것이다.

〈가족〉
The Family, 1918

이때 실레의 회화 기법은 이미 최고의 경지에 이르렀고 명성이 오스트리아 전역에 널리 퍼져 심지어 클림트를 능가할 정도였다. 잇달아 전해지는 좋은 소식들은 실레를 **인생의 정점**에 올려놓았다.

그러나 암산에 능한 독자들은 이미 눈치챘을 것이다. 그렇다. 1918년은 바로 실레가 이 세상에서 보낸 마지막 한 해이다.

운명의 장난일까, 임신한 지 6개월 된 에디트가 그만 독감에 걸려 목숨을 잃고 말았다.

그 독감은 보통 독감이 아니었다. 우리 모두 그 독감의 위력을 직접 겪어봤다고 할 수 있다. 그 독감은 인류 역사를 통틀어 단 두 번 발생했으며 두 번째 발생 연도가 바로 2009년이다. 그 독감의 이름은……

신종 인플루엔자 A(H1N1).

1918년 발생한 H1N1은 약 2천만 명의 목숨을 앗아갔고 에디트도 희생자 중 한 명이었다. 그녀가 세상을 떠나던 그날 실레는 그녀를 위한 마지막 초상화를 그렸다. 이 그림은 또한 그의 마지막 그림이 되었다.

3일 후 실레도 그녀를 따라갔기에……. 그해 실레의 나이 28세였다. 아이러니하게도 그의 은사인 클림트도 그해에 세상을 떠났다.

나는 중학교 때 교과서에 실린 짱커자(臧克家, 중국 현대시의 거장)의 글을 읽은 적이 있는데 거기에 이런 말이 나온다.

'어떤 사람들은 죽었지만 그는 살아 있다.'

나는 이 말을 아직까지도 똑똑하게 기억한다(실은 이 한마디만 기억난다). 하지만 당시에는 이 말의 의미를 잘 이해하지 못했다. 나이가 들면서 비로소 조금씩 깨달았다.

이 말은 당시 루쉰(魯迅, 중국의 위대한 문학가이자 사상가)을 기리는 말이었는데, 곰곰히 생각해보니 다른 사람들에게도 적용되는 말이었다. 많

은 명작과 업적을 통해 수많은 이에게 감동을 가져다주었지만 너무 일찍이 세상을 떠난 사람들……. 물론 한창 나이에 요절하는 것은 누구에게나 불행한 일이다. 그러나 시각을 바꿔 생각해보면 그들은 아쉽게 세상을 떠났지만 불후의 명작을 이 세상에 남겨두었다. 자신의 생명을 가장 눈부시게 빛난 순간에 고정시켜놓는 것도 일종의 행복일 수 있다.

오늘날 우리가 기억하는 그(그녀)는 여전히 가장 눈부시고 아름다운 모습이다.

〈죽기 직전의 에디트 실레〉
Edith Schiele on Her Death, 1918

실레의 유화, 스케치 내지는 포스터 디자인을 보면 오늘날의 미적 기준으로 봐도 전혀 촌스럽지 않다. 또한 우리 마음속의 실레는 영원히 젊고 멋있는 그 모습이다.

그가 했던 말이 떠오른다.

**"예술은
유행이 아니다.
예술은
영원해야 한다."**

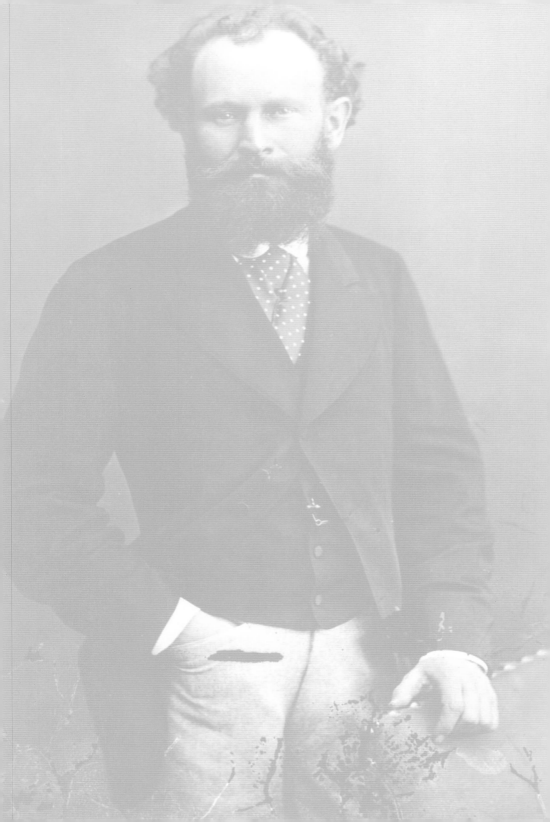

Chapter 6

옴므파탈,
에두아르 마네
Édouard Manet
(1832-1883)

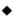

이것은
'옴므파탈'에 관한 이야기다······.

이것은 '옴므파탈'에 관한 이야기다. 이야기를 시작하기에 앞서 먼저 그의 사진을 보여주고 싶다. 그의 이름은 **에두아르 마네**다.

사진 속 남자는 아무리 봐도 '잘생기고 멋있는 남자'와는 거리가 멀다. 빈약한 머리숱과 더부룩한 수염은 현대인의 심미관에 전혀 부합하지 않는다. 그렇다면 마네는 어떻게 **옴므파탈**이 된 걸까?

인격적 매력이라는 것이 있다.

예를 들면 촉(蜀)나라의 유비(劉備), 그는 '양쪽 귓불이 어깨에 닿고 두 손의 길이가 무릎을 넘는다'고 했다. 만약 오늘날 그런 모습이라면 정말 희한하다고 여기지 않았을까? 그런데 바로 이렇게 이상하게 생긴 사람이 거리에서 짚신을 팔다가 '초특급' 동업자를 만나게 된다.

양산박(梁山泊)의 두목 송강(宋江) 역시 얼굴이 가마솥처럼 시커멓게 생겼는데 산적이 되어서도 107명의 '열혈팬(《수호전(水滸傳)》에 나오는 양산박 108 호걸)'을 확보했다. 이런 것이 바로 인격적 매력이다.

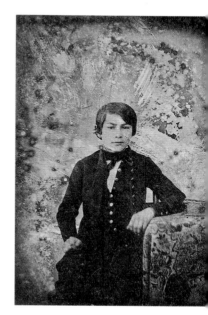

그렇다면 마네의 젊은 시절 사진을 보자. 약간 조숙해 보이지만 그래도 미색을 갖추었다. 그런데 아쉽게도 나이 들어갈수록 점점 망가졌다. 사실 마네는 그나마 괜찮은 편이다.

관심이 있다면 쿠르베의 중년 시절 사진을 검색해서 젊은 시절 초상화와 비교해보기 바란다. 세계관, 인생관, 가치관이 모두 무너질 정도로 충격적이다. 그 사진들을 이 책에 싣지 않은 이유는 이 책을 보기 싫은 책으로 만들고 싶지 않았기 때문이다.

201

이것이 바로 자연의 규칙이다. 세월 앞에 장사 없다고, 아무리 잘생긴 오빠라도 나이를 먹으면 대머리 뚱보 아저씨가 된다. **류더화(劉德華)** 같은 사람은 극소수일 뿐이다.

그렇다면 마네는 대체 어떤 사람일까?

우선, 그는 돈이 아주 많았다. 마네는 법조인 집안에서 태어났으며 위로 3대가 대법관 아니면 유명한 변호사였다. 법조인은 합법적 직업 중에서도 가장 영양가 있는 **'살코기' 중 하나다.**

마네의 아버지는 당연히 아들이 자신의 뒤를 이어 법조인이 되기를 바랐다. 마네는 물론 그러기를 원치 않았고 자신에게는 화가가 더 잘 어울린다고 생각했다.

많은 청춘 드라마에 나오는 것처럼 예술은 생활에서 비롯된다. 마네의 가문이나 출신과 관련하여, 이 책의 1권 독자들은 마네 아버지의 집안보다 어머니의 집안이 더 대단한 가문이었다는 점을 아마 기억할 것이다. 마네 어머니의 대부는 스웨덴의 **주상 전하**였다. 그러니 마네도 나름 종친이었던 셈이다.

동서고금을 막론하고 '왕'과 조금이라도 친인척(피가 섞였든 안 섞였든 상관없다)으로 엮인 사람들은 자연스럽게 추종의 대상이 되는 것 같다. 아마도 이것이 바로 소위 **왕가의 기품**인가 보다.

돈과 지위를 갖춘 데다,
그림 실력까지 뛰어나니 추앙을 받지 않을 수가 없다.

마네는 인간관계도 매우 좋았고 다양한 직업에 종사하는 친구도 많았다(물론 양산박의 두목 송강보다는 못하다. 산적, 스님과 같은 직업은 프랑스에서 보기 드무니까). 마네의 친구들은 대부분 화가, 시인, 음악가 같은 '문예청년'들이었다.

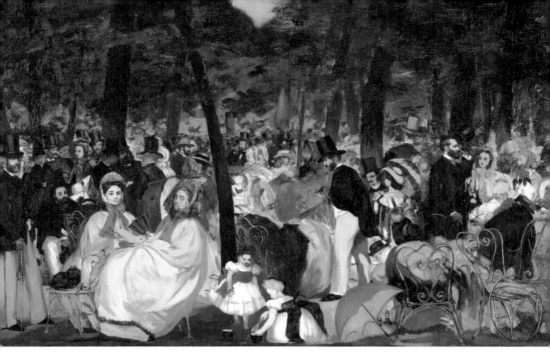

〈튈르리 공원의 음악회〉
La Musique aux Tuileries, 1862

〈튈르리 공원의 음악회〉는 마네가 친구들을 모티브로 창작한 작품이라고 한다. 생일 파티 한 번 열었을 뿐인데 누가 보면 불법 집회인 줄 알겠다. 정말 스케일이 어마어마하다.

그럼 마네의 친구로는 누가 있을까?

마네는 같은 재벌 2세인 에드가르 드가(Edgar Degas)와 무척 친했다. 왜냐하면 둘에게는 공동의 취미가 있었기 때문이다.

유명 작가 에밀 졸라(Émile Zola)도 그의 친구였다. 졸라는 세잔과 베프였으나 말년에 절교했다(1권 참조).

하지만 사실 마네의 가장 큰 취미는 바로 화가들과 교제하는 것으로, 매일 그들과 끼리끼리 어울려 다녔다.

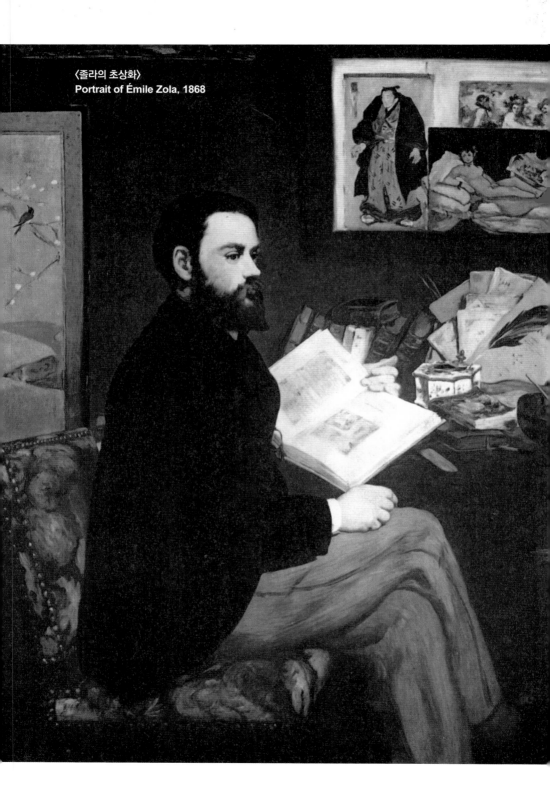

〈졸라의 초상화〉
Portrait of Émile Zola, 1868

지금 아마 벽에 걸린 '일본 무사'와 왼쪽에 놓인 일본 병풍을 발견했을 것이다.

당시 프랑스뿐만 아니라 유럽 전역의 예술가 대부분이 일본의 팬이었다. 그때의 일본은 유럽 열강들에 의해 막 문호를 개방하기 시작했고 **일본풍**(日本風)이 유럽으로 살살 불어와 동양, 즉 일본에 대한 예술가들의 동경을 불러일으켰다. 당시 집에 동양에서 건너온 장식품 한두 가지는 있어야 '고귀하고 품위 있다'고 할 만했다.

이 초상화의 배경이 되는 벽에는 또 다른 그림 몇 점이 걸려 있었다.

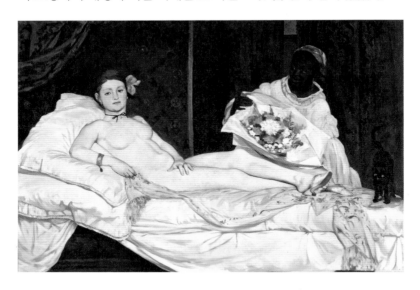

하나는 마네의 대표작 중 하나인 〈올랭피아〉인데, 크기로 봐서는 원작의 인쇄물인 것 같다. 이 그림에 대해서는 뒤에서 구체적으로 소개하겠다. 이 그림을 그곳에 둔 목적은 바로 관람자들에게 **"봐, 우린 베프야!"** 라고 알려주려는 것. 예를 들자면 중화권 최고의 가수 **장쉐여우(張學友)** 가 최고의 배우 **류더화**에게 사진을 찍어주는데, 이때 류더화가 손에 장쉐여우의 앨범 〈**작별키스(吻別)**〉를 들고 있는 것과 같은 효과다.

이제 마네의 또 다른 친구인 클로드 모네에 대해 수다를 떨어보자.

마네와 모네, 이 두 사람은 이름이 비슷해 많은 이가 헷갈려 한다(서양인들도 마찬가지다). Manet와 Monet, 알파벳

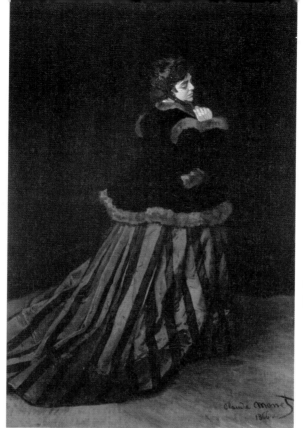

하나 차이라 조금만 갈겨써도 구분하기가 아주 어렵다.

그런데 둘의 우정은 바로 이런 '구분하기 어려운 이름'에서 시작됐다.

1866년 26세의 모네가 〈카미유(녹색 옷을 입은 여인)〉라는 작품을 그렸다
(그림 속 여자는 카미유로, 훗날 모네의 아내가 되었다).

이 그림은 그해 살롱에 입선되었는데, 최초의 입선이라서 모네 본인도
매우 기뻐했다. 하지만 환희에 찬 모네와 달리 마네는 이 그림 때문에
웃지도 울지도 못하는 상황이 되었다. 우리말로 하자면 '날벼락을 맞은
것'이다.

자초지종은 이랬다. 어느 날, 마네가 한가롭게 거리를 거닐다가 지인
몇 명을 만났다. 훈훈한 인사말이 오간 후 지인들은 마네의 '신작' 녹색

옷을 입은 여인 그림을 칭찬하기 시작했다(이 지인들도 별로 미덥지 못한 친구들이다).

마네는 어리둥절한 표정으로 자신도 모르는 '자신의 걸작'을 확인하러 살롱에 갔다. 그리고 그곳에서 마네는 자신의 머리에 시원한 날벼락을 날린 〈카미유(녹색 옷을 입은 여인)〉와 함께 이 그림의 원작자 **클로드 모네**를 처음 만났다. 이 두 화가의 첫 만남에는 불꽃 튀는 기싸움도, 일찍 만나지 못한 것이 한스러울 따름이라며 두 손을 꼭 잡고 눈물 펑펑 쏟아내는 감격적인 장면도 없었다(적어도 마네는 절대 그러지 않았다)!

마네는 자신을 우상처럼 바라보는 모네의 눈망울을 보면 볼수록 화가 치밀었다. 만약 손에 각목이라도 들고 있었다면 모네에게 휘둘렀을 것이다.

'그냥 아름다운 오해인 것 같은데 그렇게까지 흥분할 필요가 있을까? 남이 잘되는 게 그렇게도 싫을까?'

이렇게 의아해할 수도 있다.

마네에 관한 다양한 자료, 그리고 지인들과 주고받은 편지를 보면 그는 그렇게 속 좁은 사람이 아니다. 오히려 매우 낙관적이고 유머러스하며 유쾌한 성격의 소유자이다. 그런데 왜 그깟 일로 토라져서 화를 냈던 걸까? 실제로 있었던 일을 예로 들겠다.

우리 친척 중에 무협소설의 대가 '진용(金庸)'의 팬이 있다. 그는 진용의 모든 소설을 다 외우다시피 할 정도로 통독했다. 어느 날 불법 복제 도서를 파는 노점에서 '진용의 신작'을 발견한 그는 당장 책을 사 들고 집으로 돌아와 읽기 시작했다. 그런데 읽으면 읽을수록 뭔가 이상한 느낌이 들어서 다시 커버를 확인해보니 작가 이름이 글쎄 '진용'이 아니라 '촨융(全庸)'이었다!

208

당시 그의 심정이 어땠을까? 진용을 사칭했으면 차라리 낫겠다. 이런 잔꾀를 부리다니, 소비자를 대놓고 무시하는 것 아닌가?

당시 마네의 눈에는 모네가 바로 이런 잔꾀를 부리는 인간으로 비쳤을 것이다. 부모가 지어준 이름을 이용해 명성을 날리려는 치사한 사람으로 보였겠지. 그리고 내가 보기에는 모네가 고의적으로 그렇게 했을 가능성도 아주 높다. 그의 기타 작품과 비교했을 때 이 작품은 사실 '모네답지' 않기 때문이다. 하지만 예술이라는 것은 객관적으로 확실하게 판정하기가 쉽지 않다. 스타일이 비슷한 것은 물론이고 설령 똑같이 베꼈다고 해도 "대가를 오마주한 것"이라고 주장하면 어찌할 도리가 없다.

마네는 매우 화가 났지만 그래도 명문가 출신이라 기본적인 교양은 있었다. 그는 모네에게 이렇게 말했다.

"모네, 너 이 녀석 일부러 그런 거지?"

모네도 결코 만만한 상대가 아닌지라 "저는 표절하지 않았습니다! 유명해지려고 당신 행세를 하지도 않았습니다!" 하고 마네의 의심을 부인했다.

그렇게 서로 주거니 받거니 하다 언성이 높아졌고 결국 마네는 모네에게 소리쳤다.

"그래! 두고 보자! 사내라면 도망가지 말고 기다려!"

두 사람은 한판 뜨기로 약속했다. 약속 장소는 **게르보아**(Cafe Guerbois)라는 작은 술집이었다. 이 술집은 당시 예술가들이 집회할 때 반드시 가는 곳이었다.

술집에 왔으니 결투를 하든 계속 말싸움을 하든, 일단 목부터 좀 축이고 시작하는 것이 좋겠지?

그런데 술이란 참으로 묘한 물건이라 대부분의 상황에서는 일을 그르치게 하지만 또 어떤 때는 불필요한 갈등과 모순을 해소해주기도 한다. 술이 한 잔 들어가자 마네는 맞은편에 앉은 그 총각이 사실은 그렇게 꼴 보기 싫은 놈은 아니라는 생각이 들었다. 홀짝홀짝 술을 몇 병 비우고 나니 두 사람은 어느새 호형호제하는 사이가 되었다! 이런 '무리한 설정'은 《수호전》에나 나오는 줄 알았는데 예술계의 손꼽히는 두 거장도 산적 호걸처럼 싸움 끝에 정이 들 줄이야!

마네와 모네의 이 같은 일화에서 둘의 우정을 일단 제쳐두고 단순히 누가 더 많은 이득을 챙겼는지만을 따져본다면…… 그것은 틀림없이 모네이다!

우선 그는 마네 덕분에 유명해졌다. 훗날 모네는 한동안 아주 어려운 시기를 보냈는데, 그때 모네의 온 가족이 마네의 도움으로 생계를 유지했다. 그때 둘의 관계는 거의 **'돈을 빌린다 – 갚지 않는다 – 또 빌린다 – 여전히 갚지 않는다'**의 악순환이었다. 물론 마네는 한 번도 모네에게 빚 독촉을 한 적이 없었다. 나중에 모네는 아예 마네의 옆집으로 이사를 갔다. 그게 돈을 빌리기도 더 편리하고 공과금 고지서의 수취인을 아예 마네로 바꿀 수도 있었으니까. 어차피 한 글자 차이니까 티도 나지 않았다. 이렇게 보면 마네는 정말로 속 좁은 사람이 아니다.

다음의 작품은 마네가 그린 모네의 가족 그림이다. 그림에서 볼 수 있듯이 모네는 젊었을 때부터 화초 다루는 것을 매우 좋아했다.

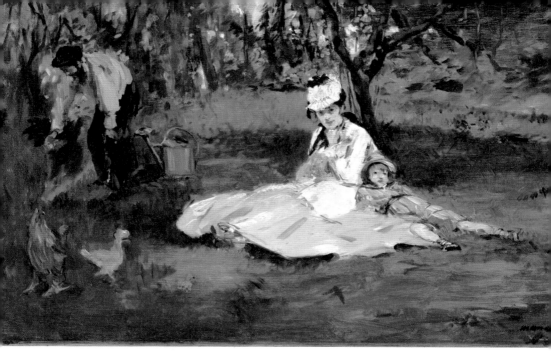

마네의 〈아르장퇴유 정원에서의 모네 가족〉
The Monet Family in Their Garden at Argenteuil, 1874

그럼 이제 마네의 그림을 한번 살펴보자.

마네는 '인상파의 아버지'로 불린다. '누구누구의 아버지'는 사실 아주 비참한 호칭이지 싶다. 왜냐하면 이 호칭은 다른 각도에서 보면 아들보다 못하다는 뜻이다. 마치 고대의 군왕들이 봉기를 일으켜 황제가 된 후에 아버지에게 어떤 호칭을 추존하는 것과 비슷하달까.

알다시피 인상파의 창시자는 모네와 그 친구들이다. 그리고 마네의 초기 대표작들은 전혀 '인상파'답지 않다. 그런데 어떻게 마네가 인상파의 아버지로 불리게 된 걸까?

먼저 그림 한 폭을 보자.

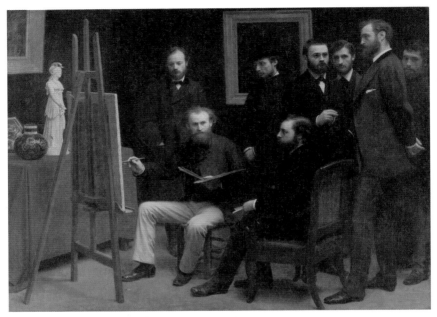

팡탱라투르의 〈바티뇰의 아틀리에〉
Un Atelier aux Batignolles, 1870

이 그림의 작가 팡탱라투르(Henri Fantin-Latour)는 마네의 숭배자다.
그림 속 가운데 있는 마네 주위로 모네, 르누아르, 바질 등등 인상파 핵
심 멤버들이 모두 모였다. 그들은 마네를 에워싼 채 그림 그리는 모습
을 구경하고 있다.
이 그림에 표현된 것처럼 마네는 비록 인상파가 아니지만 모든 인상파
화가의 열렬한 추앙과 숭배를 받았다.

이 모든 것은 그
의 한 작품에서
비롯되었다.
만약 인상파 운동
을 예술사의 한
차례 빅뱅이라고
한다면 마네의 이
그림은 바로 그
빅뱅을 일으킨 도
화선이다. 마치
설날에 폭죽놀이
를 할 때 아버지
가 불을 붙여주고
아들이 폭죽을 터
뜨리는 것처럼 말
이다.

213

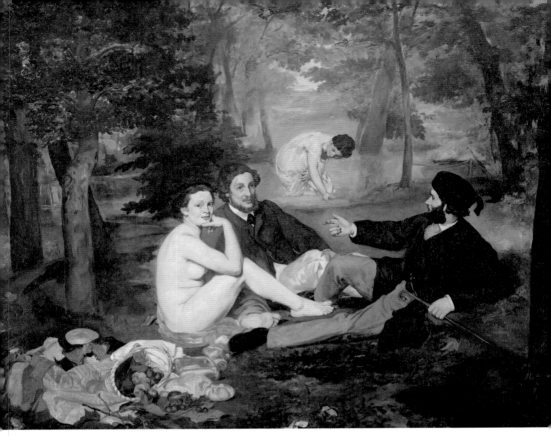

〈풀밭 위의 점심〉
Le Déjeuner sur L'herbe, 1863

이 불을 붙인 '담배'의 이름은 '풀밭 위의 점심'이다.

미술계 전체를 뒤흔들어놓은 이 작품은 그다지 특별한 점이 없어 보인다. 남자 둘과 나체 여인 한 명……. 유화에서 나체 여인은 더없이 평범한 소재인데 뭘 그렇게 호들갑을 떠는가?

그렇다, 나체 여인은 특별하지 않다. 하지만 이 나체 여인은 뭔가 달랐다. 1863년 전까지는 이런 나체 여인을 한 번도 본 적이 없다고 할 수 있다.

이 나체 여인은 도대체 뭐가 다른 것일까?

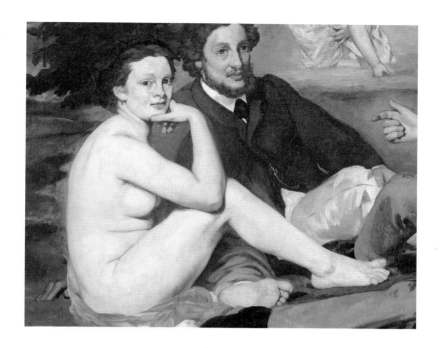

먼저 창작 기법을 분석해보자.

젊은 시절의 마네는 자주 루브르박물관에 놀러갔고 매번 갈 때마다 '완전 무장'을 했다. 붓과 물감, 캔버스 등 회화 도구들을 다 챙겨 간 것인데, 그곳에 전시된 대가들의 작품을 모사하기 위해서였다. 평생 절친이 된 에드가르 드가도 바로 여기서 만났다.

대가들의 그림을 모사하고 독학하는 과정 덕분에 훗날 그의 여러 작품에서 대가들의 그림자를 찾아볼 수 있다.

드가의 〈자화상〉
Self-Portrait, 1863

215

다음은 가장 흥미로운 부분이다.

아래 그림은 르네상스 시기의 거장 티치아노와 조르조네가 함께 완성한 작품이다.

남자, 나체 여인, 풀밭⋯⋯.

앞에 나온 마네의 그림에 있는 것들이 이 그림에도 똑같이 들어 있다. 유일하게 다른 점은 그림 속 인물들의 옷차림, 아니 정확하게는 남자들의 옷차림이다(여자들은 발가벗었다). 엄밀히 따지자면 옷차림이 모두 당시 유행하는 차림새라 똑같다고 볼 수 있다. 이 그림을 만약 지금 그린다면 티셔츠와 청바지로 바뀌었을 것이다.

일단 소재를 확보했고, 그럼 화면 구도는 어디서 왔을까?

저기서!

오른쪽 판화는 또 다른 르네상스 시기의 거장 라파엘로가 설계한 것인데, 하단 모서리에 있는 저 세 사람을 보고 다시 마네의 그림 속 이 세 사람을 보라.

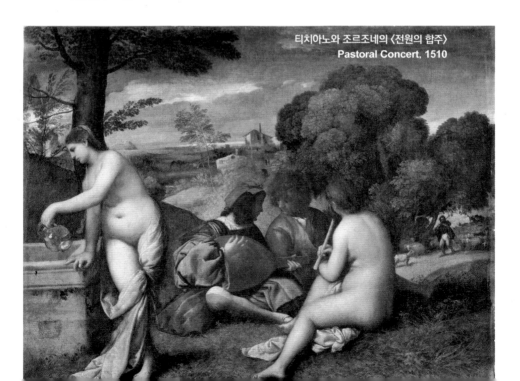

티치아노와 조르조네의 〈전원의 합주〉
Pastoral Concert, 1510

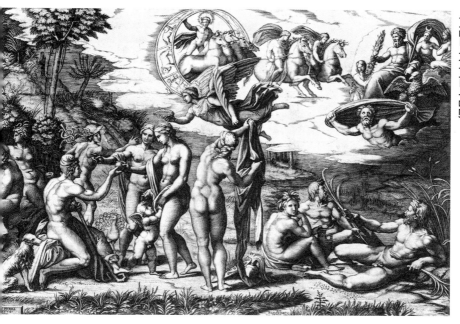

〈파리스의 심판〉의 원본판화

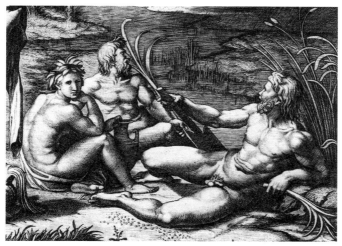

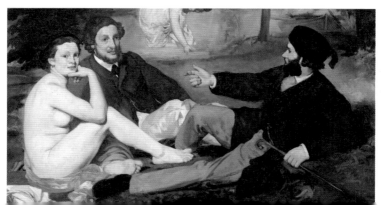

그들의 **포즈**가 거의 똑같다! 다른 점이라면 라파엘로가 그들을 완전히 벌거벗겼다는 것……

이렇게 보면 이 〈풀밭 위의 점심〉도 별로 대단할 게 없는 듯하다. 소재와 구도 모두 거장을 '오마주'한 다음 인물에게 유행하는 옷을 한 벌 입힌 것뿐인데 대단할 게 뭐람?

그런데 놀랍게도 학문은 바로 이 옷에 있었다.

화면 왼쪽 하단에 있는 이 옷들을 보라. 만약 이 옷들이 나체 여인의 것이라면? 그녀가 이곳 풀밭에 오기 전에는 옷을 입고 있었고, 이곳에 온 후에 옷을 벗어던진 것으로 추측할 수 있다.

아주 사소한 포인트지만 절대로 쉽게 넘길 문제가 아니다. 이 안에 엄청난 반전이 숨어 있다.

이것은…… 이 여인이…… 인간임을 증명하고 있다!

그래도 잘 이해가 안 된다면 상세하게 설명해보겠다.

218

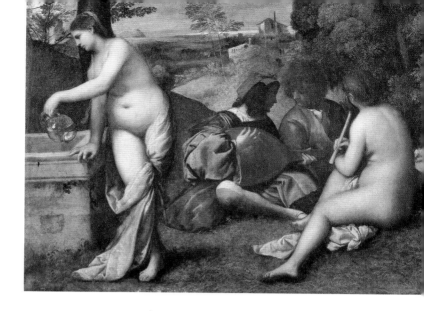

〈풀밭 위의 점심〉 전까지는 그림 속 나체의 남성과 여성은 모두 인간이
아니었다!

〈전원의 합주〉만 봐도 그렇다. 그림 속 두 나체 여인은 사실 연주자가
상상해낸 것이다. 그녀들은 바로 우리가 흔히 말하는 영감의 여신 뮤
즈다.

그리고 라파엘로의 판화에서 엉덩이를 드러내고 있는 인물들 역시 모
두 신들이다!

한마디로 옷을 벗은 인물은 모두 신이고, 신이라면 반드시 엉덩이를 드
러내놓고 있다(예수와 그의 친척 및 지인들은 제외). 누가 이런 규칙을 정
했는지는 모르겠지만 나체의 남자, 여자 들은 사실 다 환각인 셈이다.

그러나 〈풀밭 위의 점심〉은 이 같은 규칙을 여봐란듯이 깨뜨렸다!

생각해보라. 만약 이 그림이 '풀밭 위의 점심, 그리고 내친김에 시 한
수 짓기' 뭐 그런 제목이라면 나체 여인을 뮤즈라고 우길 수도 있겠지
만 그냥 점심 한 끼 먹는 것만으로는 영감이니 뭐니 하기에는 무리 아
닐까? 즉, 그녀는 그냥 단순히 나체 여인일 뿐이다!

그렇다면 또 문제가 생긴다.

그녀는 왜 옷을 다 벗어던졌을까?

한 번의 평범한 소풍과 야외 식사, 동행한 이들은 다 옷을 단정하게 챙겨 입었는데 오직 그녀만 완전히 벌거벗은 모습이다. 정말 그렇게 더웠을까?

사실 이 그림에 대해 궁금한 부분이 나체 여인만은 아니다.

화면의 바로 위에 새 한 마리가 있고 왼쪽 아래 모서리에 '분노한' 청개구리 한 마리가 있는데, 여기에 뭔가 특별한 의미가 있는 건 아닐까?

멀리 연못 안에 서 있는 여자는 원근법의 원리로 보자면 거인이 분명하다! 마네가 계산을 잘못한 걸까? 사실주의의 대가가 이런 초짜 같은 실수를 할 리가?

그럼 무엇일까?

지난 100여 년 동안 수많은 이가 똑같은 질문을 했다. 그러나 아쉽게도 정답을 아는 사람은 없었다.

왜냐하면 마네는 한 번도 정답을 알려준 적이 없었기 때문이다. 단지 "그녀(그것)들이 거기에 있어야 할 것 같았다"라고 말했다.

현대 예술의 느낌이 들지 않는가?

군이 칭호를 붙여줘야겠다면 '인상파의 아버지' 말고도 마네에게 '현대 예술의 할아버지'라는 칭호를 붙여줄 수 있겠다. '현대 예술의 아버지' 는 세잔에게 돌아갔으니 마네와 세잔과 피카소 셋이서 나란히 거리를 걷고 있으면 '3대가 함께 바람을 쐬러 나온 것'이라고 말할 수 있겠다.

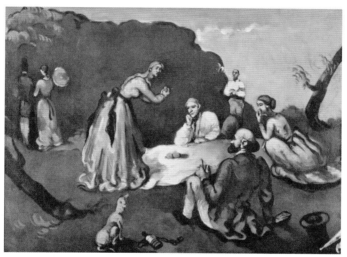

세잔의 〈풀밭 위의 점심 식사〉

피카소의 〈풀밭 위의 점심 식사〉
Le déjeuner sur l'herbe d'après Manet, 1960

그리고 세잔과 피카소도 각각 '풀밭 위의 점심'을 주제로 작품을 창작했다. 이 세 작품을 한군데 모아놓으면 거의 사실주의 예술에서 현대예술까지의 발전사라고 할 수 있다.

내가 직접 겪었던 일이다.

이 그림은 내가 수년 전에 그린 것으로, 중국 고전 삽화의 명인 다이둔방(戴敦邦) 화백의 〈표자두(豹子頭) 임충(林冲)〉을 '오마주'했다.

잘난 척하려고 내 그림을 보여주는 것이 아니다. 우선 다른 화가의 그림을 실으면 판권 문제가 걸리고 또 이 그림을 통해 내가 몸소 경험한 소감을 말하고 싶어서다.

눈치 빠른 이들은 아마도 그림 속 임충(80만 금군의 무술 교관이자 양산박 제일의 창술 고수)의 등에 멘 창이 기관총으로 바뀌었음을 단번에 알아차렸을 것이다. 왜 이렇게 그렸냐고? 솔직히

대답하지 못하겠다. 그냥 재미있고 멋있어 보일 듯하여 그렇게 그려봤다. 내가 이 그림을 그릴 당시는 '분노청년'의 나이였기 때문에 늘 남들과 달라 보이고 싶었다고나 할까. 물론 나는 예술가는 아니지만 예술가들의 이유 없는 창작을 이해할 수 있다!

어쨌든 마네는 이 그림을 그해에 살롱에 출품했고 '당연히' 거절당했다. 전문 심사위원들의 눈에 이 그림은 그냥,

'저속하고! 에로틱하고! 상스러워!' 보였다.

공교롭게도 그해에 거절당한 작품이 너무도 많아서 살롱의 주최자 나폴레옹 3세는 살롱 밖에서 '낙선 작품전'을 개최하기로 결정했다. 그가 무슨 목적으로 이 전시회를 개최했는지 나는 지금도 모르겠다. 권위 있는 공식기관으로서 눈에 차지 않는 작품을 전시하다니? 도대체 무엇을 증명하려는 것인가? 작품이 별로라고 생각하는데 전시할 필요가 있을까? 반대로 작품들이 봐줄 만하다고 생각한다면 왜 그것을 거절한 걸까? 이건 돌을 들어 자기 발등을 찍는 것이나 다름없다.

솔직히 **나폴레옹 3세**는 참 비참한 사람이다. 그는 예술을 사랑한 국가 지도자였지만 그의 눈에 든 예술가들 중 역사에 길이 이름을 남긴 사람은 매우 적다. 오히려 그에게 거절당한 예술가들이 나중에 크게 성공한 경우가 많다. **쿠르베**, **마네**, 훗날의 인상파 등등……. 모두 예술사상 길이 빛나는 대가가 되었다. 이렇게 예술을 뜨겁게 사랑한 사람이 역사상 가장 안목 없는 수집가가 되었으니, 정녕 슬프지 아니한가!

그러나 어찌 됐든 나폴레옹 3세의 '낙선 작품전'은 마네를 스타로 만들어주었다. 파리의 시민들은 마네의 '상스러운' 작품을 보려고 줄을 지었다. 벌 떼처럼 몰려드는 사람들 속에는 몇몇 젊은이가 있었는데, 그들은 이 작품을 보고 큰 충격에 빠졌다. 얼마 후 그들은 예술사상 기념비적인 혁명 '인상파 운동'을 일으켰다.

문외한은 겉구경만 하지만 전문가는 요령과 방법을 파악한다. 이 〈풀밭 위의 점심〉은 일반 대중의 눈에는 그냥 괴상야릇한 나체 여인 그림이었겠지만 신예 작가들에게는 당시의 모든 주류 예술 이념을 뒤엎을 뿐만 아니라 그들에게 새로운 희망을 준 작품이었다. 살롱에서 거절당한 작품이 이렇게 큰 성공을 거두다니! 이 작품은 살롱에게 '문전박대'당하기를 밥 먹듯이 하는 그들에게 살롱 없이도 유명해질 수 있다는 것을

보여주었다.

〈풀밭 위의 점심〉이 살롱의 거절을 당한 후, 마네는 겉으로는 높은 명성과 열렬한 추앙을 받아 완승한 것처럼 보였다. 하지만 그는 내심 섭섭하고 화가 났다. 똑같은 나체 여인과 똑같은 **포즈**인데 왜 고인이 그림 속에 있으면 고전이고 현대인이 있으면 저속하고 상스러운 것이 되는가? 이번에는 아주 본때를 보여주겠어!

'풀밭 위의 나체 여인'이 완성된 같은 해에 마네는 또 다른 작품인 '침대 위의 나체 여인' 〈올랭피아〉를 창작했다.

올랭피아는 고대 그리스의 도시이자 올림픽 운동의 발상지이기도 하다. 올림픽 성화의 불씨를 바로 그곳에서 채화한다. 그렇기 때문에 '올

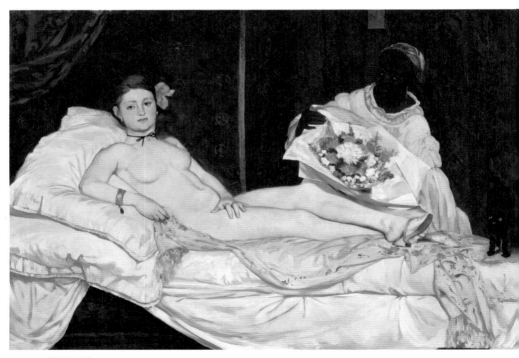

〈올랭피아〉
Olympia, 1865

림피아'는 사실 매우 신성한 이름이다.

그런데 이 이름을 한 여인의 이름으로 사용하자 그 신성함은 멀리멀리 날아가버렸다.

이런 점은 전 세계적으로 비슷할 것 같다. 윤락 여성들은 보통 자신에게 상대적으로 함축적이고 우아한 이름을 붙인다. 예를 들면 홍모란, 백장미, 봉선이 등등……

서양인들도 마찬가지였다. 올림피아, 그녀는 성노동자였다.

티치아노가 창작한 〈우르비노의 비너스〉를 보자. 〈올랭피아〉 속 나체 여인과 자세는 물론 손과 발이 놓인 위치까지 거의 똑같다. 의심의 여지없이 이번에도 마네는 대가를 '오마주'한 것이다.

티치아노의 〈우르비노의 비너스〉
Venus di Urbino, 1538

마네는 그림 속에 수많은 '현대적 요소'를 가미하여 관람객들에게 그녀의 신분을 일깨워주었다. 예를 들면 최신 유행의 슬리퍼와 액세서리 말이다. 그녀의 뒤에서 꽃을 들고 서 있는 하녀는 마치 "아가씨, 이건 XX 나리가 보내온 꽃입니다요"라고 말하는 것 같다.

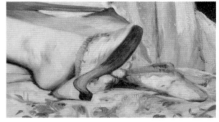

만약에 〈풀밭 위의 점심〉이 까만 밤하늘을 가르는 한 줄기 번개라고 한다면 〈올랭피아〉는 명실상부한 '청천벽력'이다. 기관의 말을 빌리자면, 이 그림은 주류 예술에 대한 마네의 공공연한 도발이다!
"진정한 나체 여인을 눈에 거슬린다고 했나? 그렇다면 나체 여인을 그려주겠어!"
그는 나체 여인을 그렸을 뿐만 불후의 명작을 모방하기까지 했다! 누구는 여신을 그렸지? 난 매춘부를 그린다!
그림이 공개된 후 여론은 벌집을 쑤신 듯 들끓었다. 전문가들의 비난과 규탄이 쏟아졌고 팬들은 완전히 열광했다.
사실, 비평가들은 이 그림을 보고 속으로 엄청 기뻐했을 것이다.

'이 녀석, 욕을 못 얻어먹어 안달이 났구나! 또 할 일이 생겼다!'

보통 비평가들은 그림, 특히 이런 '욕설을 유발하는 그림'을 보면 누구보다도 더 자세히 감상하고 그림 속의 모든 사소한 부분을 끄집어내어 신랄하게 비판한다.

예를 들면 비평가들은 '올랭피아'의 눈빛에 성적 유혹이 일렁이며 그녀의 눈을 쳐다보고 있으면 억누를 수 없는 충동이 몰려온다고 혹평했다.

그의 손에 대한 평론은 더욱 터무니없다. 관람자의 시선을 그곳으로 유도하기 위해 일부터 다섯 손가락을 벌린 모양으로 그렸다는 것이다.

마네는 이러한 '혹평' 속에서 더욱 유명해졌다. 〈올랭피아〉는 아마도 기업들이 벤치마킹해야 할 역사상 가장 성공적인 네거티브 마케팅 사례일 것이다.

물론 이 그림을 좋아하는 전문가도 아주 많았는데, 하나같이 쟁쟁한 인물이었다. 예를 들면 쿠르베, 모네, 세잔, 고갱 등이 있다.

그러나 어쨌든 그런 사람들은 소수였고 게다가 당시 영향력 있는 화가들이 아니었기 때문에 욕을 바가지로 얻어먹은 마네에게 별로 큰 위로가 되지 않았다. 마네의 이런 불쾌하고 언짢은 심정은 그가 지인에게 쓴 편지에서 잘 드러나고 있다.

하지만 그대는 마네가 아닌가?

'끊임없이 대중의 마지노선을 뒤엎는 것'은 마네의 좌우명이었다. 마네는 〈막시밀리안 황제의 처형〉이라는 작품을 창작했다. 이 그림은 마네의 가장 '배짱 있는' 작품이라고 할 만하다. 왜냐하면 이 그림은 당시 발생한 역사적 사건을 묘사하고 있으며 그 사건은 당시 프랑스 정권을 잡고 있던 나폴레옹 가문과 직접적인 연관이 있기 때문이다.

사건의 경과는 이랬다. 1864년 나폴레옹 3세는 미국인들이 내전을 치르고 있는 틈을 타 멕시코를 통치할 생각을 했고, 지지리도 운 없는 남자 막시밀리안을 멕시코 황제로 내세웠다. 그러나 호황도 잠깐, 나폴레옹 3세의 계획은 수포로 돌아갔고 멕시코 국민들은 왕위에 오른 지 얼마 되지 않은 막시밀리안을 왕좌에서 끌어내렸다. 결국 막시밀리안은 나폴레옹 3세가 꾸민 멕시코 점령 계획의 희생양이 되고 말았다.

아래 그림은 막시밀리안을 처형할 당시를 담은 실제 사진이다.

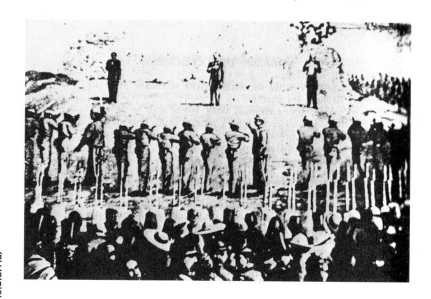

229

사진 속 진짜 처형 장면은 마네가 그린 것과는 사뭇 다르다. 마네의 그림에서는 처형을 집행하는 병사들의 총부리가 거의 막시밀리안의 코끝에 닿을 정도다.

이렇게 그린 이유는 마네가 또 '오마주'를 했기 때문이다. 이번의 오마주 대상은 스페인 미술의 대표 화가 프란시스코 호세 데 고야의 대표작 〈1808년 5월 3일〉이다.

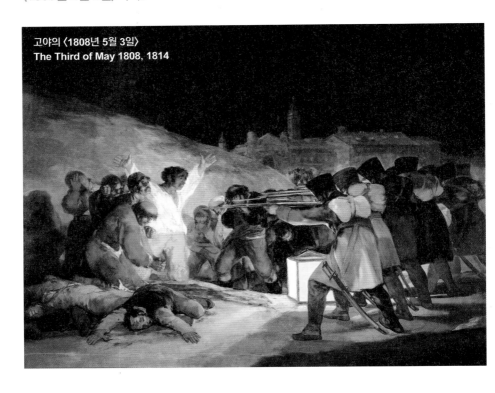

고야의 〈1808년 5월 3일〉
The Third of May 1808, 1814

물론 마네의 그림에도 그만의 독특한 점이 있다. 화면 오른쪽 하단 모서리에 음영이 있는데 그 음영은 화면 속 그 누구의 그림자도 아니다. 아마도 이 그림자는 관람자의 그림자일 것이다. 이를 통해 관람자들로

하여금 마치 실제 상황 속에 있는 것 같은 현장감을 준다.

물론 이는 온전히 내 견해로, 이 작품은 역사적 가치가 예술적 가치보다 훨씬 더 높다.

겁 없이 '호랑이 엉덩이를 만지는' 이런 그림은 전 세계에 딱 두 점밖에 없다. 다른 하나는 피카소의 〈게르니카〉(Guernica, 1937)인데, 창작 시기가 이 그림보다 반세기 이상 늦다.

이제 여러분이 가장 좋아하는 마네의 연애사를 파헤쳐보도록 하자.

이렇게 반항아적 기질에 재능까지 뛰어난 남자 옆에 여성팬이 없을 리 없다.

마네의 많은 로맨스 중에서 가장 애절하고 유명했던 러브 스토리는 바로 인상파 여류 화가 베르트 모리조와의 사랑이다.

이 대목에서 잠깐 뜸을 좀 들이고 싶다. 이들의 뒤얽힌 러브 스토리는 다음 챕터에서 모리조의 이야기를 다룰 때 집중적으로 소개하겠다.

여기서는 마네와 그의 아내 쉬잔 렌호프(Suzanne Leenhoff)에 대해 이야기하고 싶다. 다음 그림은 마네가 처음으로 쉬잔을 모델로 창작한 작품이다.

마네는 평생 동안 수많은 '스캔들'에 휩싸였는데 그의 '바람둥이' 이미
지와는 다소 어울리지 않게 결혼은 딱 한 번 했다.

실제로도 그는 전혀 바람둥이 같아 보이지 않는다!

우선 그의 옷차림을 보라. 사람들 앞에서 그는 언제나 양복 차림에 중

절모를 쓰고 가죽 장갑을 낀 반듯한 모습이었다. 나중에 질병으로 다리가 불편해지자 지팡이 하나가 필수 아이템으로 추가됐다.

그의 작업실은 대다수의 예술가와는 달리 불필요한 물건은 하나도 없을 정도로 매우 깔끔하고 정리 정돈이 잘되어 있다. 누가 알까? 어쩌면 현실 속의 바람둥이는 바로 이런 모습일지도…….

1863년에 더욱 흥미로운 일이 벌어졌다. 그해 10월, 마네는 네덜란드에 갔다. 전에도 여러 차례 네덜란드에 다녀왔지만 그때는 예술 작품을 감상하러 간 것이고, 이번에는 결혼하러 간 것이었다.

결혼 상대는 당연히 쉬잔이었다. 그런데 마네는 결혼식에 친척과 지인들을 한 명도 초대하지 않았다. 심지어 마네의 가장 친한 친구들도(예를 들면 드가, 졸라 등) 쉬잔을 실제로 본 적이 없었고 그녀가 피아노를 잘 친다는 정도만 들었다.

마치 갑자기 해외의 작은 섬으로 날아가 비밀리에 결혼식을 올리는 톱스타 같은 행각이다. 하객을 수백 명 초대해서 화려한 혼례를 올리는 것보다 훨씬 눈길을 끄는 결혼식이다.

당시 사람들이 가장 궁금해하는 문제는 바로 '쉬잔이 누구인가'였다.

미주알고주알 캐물은 결과, 사람들은 쉬잔이 보통 사람이 아님을 발견

했다. 그녀 본인이 엄청난 배경을 갖고 있어서가 아니라 둘의 러브 스토리가 너무나 절절했기 때문이다.

1851년 22세의 쉬잔은 피아노 선생님의 신분으로 궁궐 같은 마네의 집에 들어왔다. 당시 부잣집 아이에게 예체능은 기본 교육이었으니까. 그런데 같은 해에 쉬잔이 아들을 낳았다. 그리고 아들에게 레옹 에두아르라는 이름을 지어주었다. 레옹 에두아르!

〈칼을 든 소년〉
Boy with A Sword

234

〈칼을 든 소년〉은 바로 마네가 레옹을 모델로 그린 것이다.

얼마 지나지 않아 마네는 쉬잔, 레옹과 함께 출가하여 따로 가정을 꾸렸다. 그때 마네는 겨우 19세였다.

이 이야기는 이것으로 끝나지 않았다. 왜냐하면 이것은 한 조숙한 소년의 이야기가 아니기 때문이다.

사람들은 레옹이 마네의 씨가 아니라 사실은 마네의 아버지 오귀스트의 자식이라고 믿었다. 다시 말해 레옹은 마네의 동생일 수도 있다.

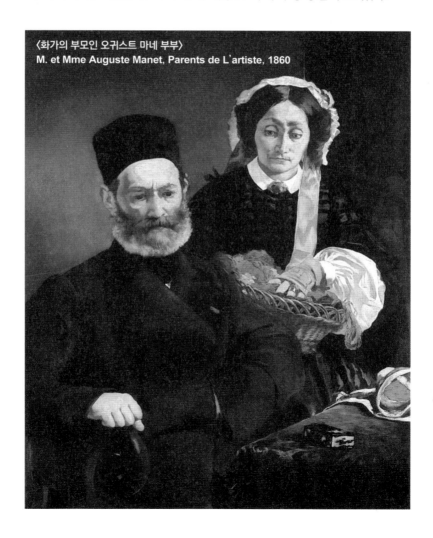

〈화가의 부모인 오귀스트 마네 부부〉
M. et Mme Auguste Manet, Parents de L'artiste, 1860

마네가 레옹과 쉬잔을 데리고 집에서 독립한 것이 아버지의 명성을 지키기 위해서라는 말이 돌았다. 당시 마네는 일개 애송이에 불과했고 마네의 아버지는 사회적 지위와 명성이 높았다. 대법관이 아들의 피아노 선생님과 사생아를 낳았다는 사실이 알려지면 그는 분명 사회적 여론에 매장될 것이었다.

그러고 보면 마네의 '바람둥이' 이미지는 억울하게 누명을 쓰고 만들어진 것일 수도 있다.

그 후 마네와 쉬잔은 같이 사는 과정에서 서로 정이 들었고 끝내 진짜 부부가 되었다.

어찌 됐든 이와 같은 막장 드라마 스토리는 덧붙여 윤색하지 않아도 애절하고 감동적인 영화 한 편을 연출하기에 충분하다. 그리고 이런 소재는 칸 영화제나 베를린 국제 영화제의 단골 소재이기도 하다. 영화 제목도 다 생각해놓았다. 바로 '피아노 수업'!

그 후에도 마네는 자주 레옹을 모델로 작품을 창작했고 그의 여러 명작에 레옹의 모습이 등장한다. 그러나 마네는 단 한 번도 레옹이 자신의 아들이라고 인정한 적이 없으며 대외적으로 항상 자신의 외사촌 동생이라고 소개했다.

〈피리 부는 소년〉
Le Fifre, 1866

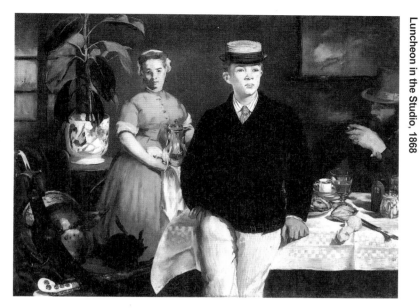

〈작업실의 점심〉
Luncheon in the Studio, 1868

지금까지의 여러 단서를 보면 마네는 사랑과 관련하여 아주 한결같은
사람이다. 비록 모리조 등 젊고 아름다운 여성 예술가들과 애매한 관계
를 유지하고 있었지만 그가 가장 사랑한 사람은 역시 쉬잔이었다.
재미있는 일화가 있다.

잘라버린 부분

마네의 친구 드가는 마네와 쉬잔을 주제로 작품을 창작하여 마네에게
선물했다. 하지만 마네는 드가가 쉬잔을 너무 못생기게 그렸다고 생각
해서 쉬잔이 그려진 부분을 잘라버렸다. 이 일로 마네와 쉬잔이 대판
싸우기도 했다.

마네는 예술 창작의 말년에 목숨을 위협받을 정도로 심각한 다리 질병
을 앓았다.
1882년 그는 거의 정상적인 행동이 불가능한 상태에 이르렀다. 그런데
바로 그해에 마네는 생애 최후의 걸작인 〈폴리 베르제르의 술집〉을 창
작했다.

〈폴리 베르제르의 술집〉
A Bar at the Folies-Bergère, 1881-1882

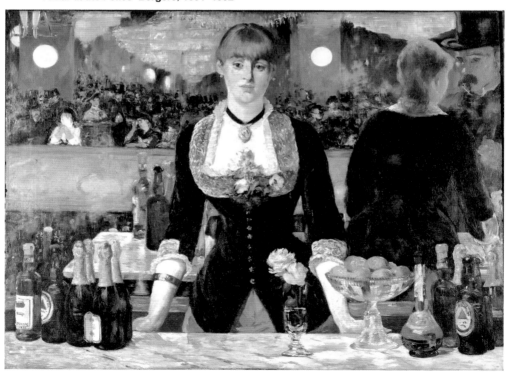

마네는 마지막으로 자신의 작품을 통해 본인이 존경하는 대가를 '오마주'했는데, 그 대가는 바로 마네의 우상인 '거울의 화가' 벨라스케스다.

거울은 매우 신기한 물건이다. 특히 회화 작품에 등장했을 때는 더욱 그렇다.

관람자들은 이 그림을 볼 때, 테이블 뒤에 선 여자와 마주 보지만 거울을 통해 술집 전체의 모습을 볼 수 있다. 그런데 그것은 또한 여자의 눈에 비친 광경이기도 하다.

평론가들은 이 작품을 평가할 때 거울의 반사 효과 때문에 많은 논쟁을 일으키곤 했다.

간단히 말하자면, 이 그림은 잘못 그려졌다. 상식적으로 여자의 뒷모습은 그녀의 바로 뒤에 나타나야 정상이다.

그런데 2000년에 어떤 사진작가가 이런 반사도 불가능하지 않다는 것을 증명했다.

장 나티에(Jean Marc Nattier)의 〈마농 발레티〉
Manon Balletti, 1757

그러나 나는 거울의 반사가 '옳고 그른지'를 따지느니 다른 디테일에

주목하는 것이 더 의미 있다고 생각한다. 예
를 들면 여자의 가슴에 단 꽃 말이다.

당시 술집 여종업원들은 고객을 끌기 위해 노
출이 심한 옷을 입었다. 그런데 그림 속 여자
는 가슴에 꽃 한 송이를 달아 보일 듯 말 듯 끝
없는 상상을 펼치게 만들고 있다.

사실 당시 프랑스에서는 가슴이 깊게 파이고 어깨가 드러나는 드레스
가 유행이었기 때문에 이런 옷차림은 전혀 새롭지 않다. 하지만 상대적
으로 보수적이거나 비교적 고상하고 우아한 여성들에게 이런 차림새
는 노출이 너무 심한 것이었다. 그렇다고 '유행에 뒤처졌다, 보수적이

다'라는 말은 듣기 싫었을 게다. 그래서 누군가가 가슴에 꽃을 달아 살짝 가려주는 스타일을 생각해낸 것이다.

이 여자의 눈빛을 자세히 살펴보자. 약간 피곤해 보이지만 그런 눈빛이 오히려 그녀를 더욱 매력적으로 보이게 한다. 그녀는 왠지 무슨 사연이 있을 것 같다.

그 추측은 우리의 몫이다. 왜냐하면 이 그림을 완성한 후 그 이듬해인 1883년에 마네가 세상을 떠났기 때문이다.

당시 그의 장례식에는 생전의 절친한 벗들 외에도 그를 추종하는 수많은 사람이 참석했다.

장례식에서 그의 관을 든 사람은 그와 막역지교인 모네와 졸라였다. 드가는 너무 연로한 탓에 행렬의 맨 뒤에서 천천히 따라갔다.

마네는 위대한 칭호를 많이 갖고 있다. 예를 들면 인상파의 아버지, 현대 미술의 창시자 등등……

하지만 그의 묘비에는 드가가 썼다고 하는 아주 짧은 글 한 줄만이 새겨져 있다.

'그대는 우리의 상상보다 훨씬 더 위대하다.'

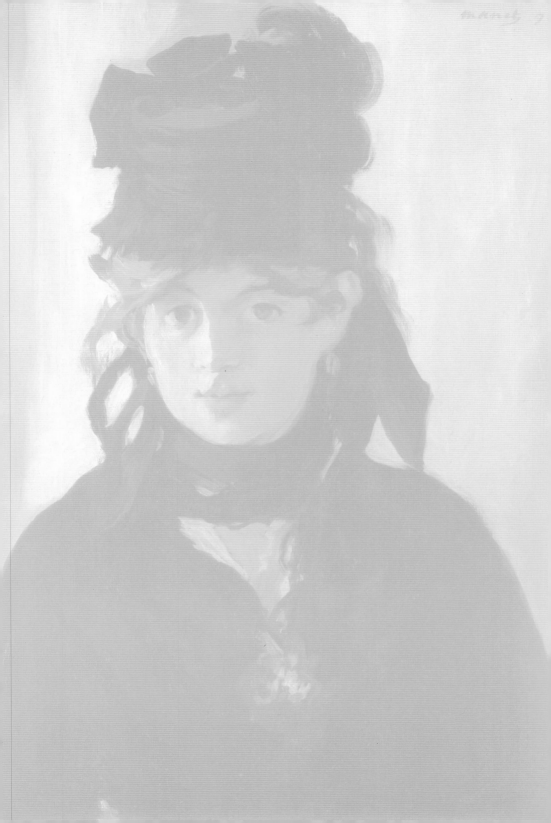

Chapter 7

◆

최고의 인기남들에게
둘러싸인 여자,
베르트 모리조

Berthe Morisot

(1814-1895)

◆

이것은
한 여류 화가에 관한 이야기다…….

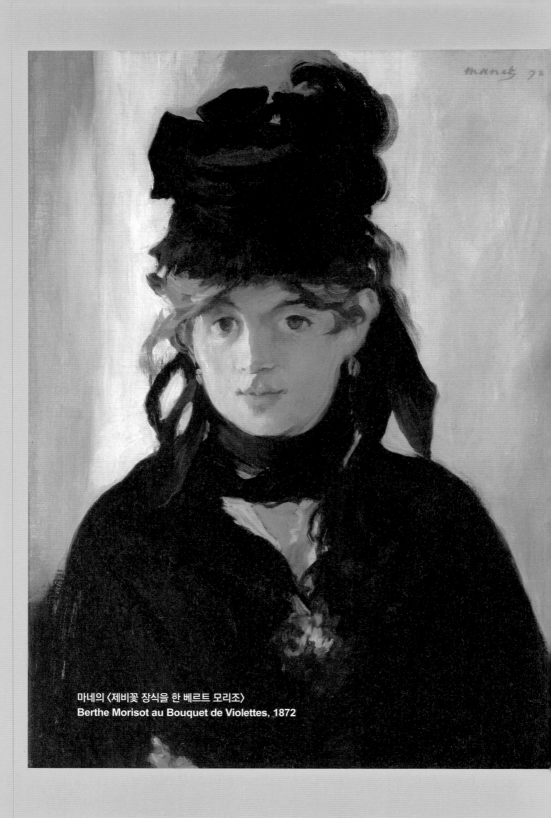

마네의 〈제비꽃 장식을 한 베르트 모리조〉
Berthe Morisot au Bouquet de Violettes, 1872

파리 카푸친 거리

이것은 한 여류 화가에 관한 이야기다. 앞서 여러 챕터의 주인공은 모두 남자였으니까 이번에는 성을 바꿔볼까 한다. 먼저 타임머신을 타고 1874년 4월 15일, 파리 카푸친 거리 15번지로 가보자. 그곳에서는 **제1회 인상주의 전시회**가 열리고 있었다.

모네
(Claude Monet)

르누아르
(Pierre-Auguste Renoir)

세잔
(Paul Cézanne)

시슬레
(Alfred Sisley)

드가
(Edgar De Gas)

피사로
(Camille Pissarro)

이 '달인'들 외에도 전시회의 팸플릿에는 유난히 주목을 끄는 이름 하나가 있었다.

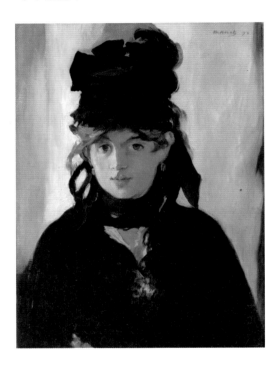

베르트 모리조

NOUVELLE ÉCOLE. — PEINTURE INDÉPENDANTE.
Indépendante de leur volonté. Espérons le
pour eux.

246

이 전시회는 앞에서도 몇 차례 언급했지만, 만신창이가 되었다. 이를 풍자하는 만화가 수없이 탄생했고 심지어 어떤 평론가는 이렇게 결론 지었다.

'여섯 명의 미치광이와 한 여인의 전시회다!'

모리조를 미친 여자라고 말하지 않은 것은 아마도 자신의 신사다운 매너를 과시하기 위해서였을 것이다.

그러나 **베르트 모리조**는 아마도 이 '미치광이'들 중에서도 가장 심하게 미친 사람일 것이다!

여덟 번의 인상주의 전시회 중 그녀는 일곱 번 참가했고 유일하게 참가하지 않은 한 번도 출산 때문에 어쩔 수 없이 빠진 것이었다. 더욱 대단한 것은, 다른 화가들이 새로운 길로 전향하기 시작할 때도 그녀는 여전히 꿋꿋하게 **인상주의 화풍**을 고집했으며 단 한순간도 동요하지 않았다는 사실이다.

그런데 문제는 홍일점으로 가장 인기가 많을 것 같은 우리의 '여신'이

그 인기남들보다 지명도가 훨씬 낮았다는 점이다.

왜일까?

이는 내가 줄곧 이야기하고 싶었던 화제다.

왜 유명한 남자 화가는 셀 수 없을 만큼 많은 데 비해, 유명한 여자 화가는 손에 꼽을 정도로 적을까?

247

'인기남'들에게 둘러싸인 모리조

우선, 창의성이나 재능의 문제는 절대 아니다. 같은 시기 남자 화가들보다 훨씬 재능이 뛰어났던 여자 화가들이 많으니까. 그럼에도 끝내 예술사에 길이 남을 거장이 된 여자 화가는 극히 드물다. 이유가 뭘까? '남존여비 사상', '봉건적 예법과 도덕' 등의 고차원적 원인은 일단 제쳐두자. 그 시대에 여자 화가가 미술계의 거장이 되기 위해서는 다음과 같은 몇 가지 자격 요건이 필요했다.

1. 경제적 여건

여자가 그림을 배우려면 우선 집에 돈이 좀 있어야 했다. 아주 부자는 아니더라도 중산층 정도는 되어야 했다. 밥도 배불리 못 먹는 형편에 어떻게 그림을 배운단 말인가? '기생집'에 팔려가지 않으면 다행이다.

2. 부모의 지지

집에 돈이 있어도 부모가 반대하면 그림을 배울 수 없었다. 당시 여성들은 남자들처럼 밖으로 돌아다니며 공부할 수 없었으니까.

3. 남편의 지지

여자들은 일정한 나이가 되면 시집을 가야 했다. 당시에는 '딩크족(DINK族, 정상적인 부부생활을 영위하면서 의도적으로 아이를 두지 않는 맞벌이 부부)' 같은 것도 없었으니, 여자들은 결혼을 하면 남편을 내조하고 아이를 가르치는 책임을 다해야 했다. 따라서 그림을 계속 그릴 수 있느냐 없느냐는 남편의 지지에 달렸다.

물론 말로만 지지하는 것은 의미가 없다.

"아이 돌보는 일과 집안일을 잘해내고 나서 그 외의 시간에는 하고 싶은 일을 해도 좋다."

이런 허튼소리는 필요 없다. 그 외의 시간? 밥 먹는 시간과 잠자는 시간 말인가?

그렇다면 남편의 지지란 무엇일까?

결국 돈이다.

아내가 그림을 그리고 싶어 한다면 하인을 몇 명 들여서 아이 돌보는 일과 집안일을 하게 한다. 이 정도는 되어야 "하고 싶은 일을 해도 좋다"라고 말할 수 있지.

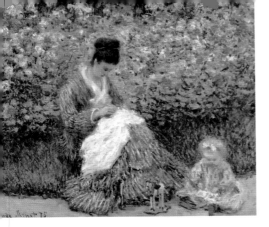

〈화가의 정원에서 카미유 모네와 아이〉
Camille Monet and a Child
in the Artist's Garden in Argenteuil,
1875

이상의 조건을 모두 갖추었더라
도 또 예술가로서의 재능이 있어
야 하고, 고통과 어려움을 참고 견
디는 정신을 갖추어야 한다.

그러니 당시 남자들이 수백 년 동
안 지배했던 영역에서 여자가 자
신의 입지를 확보한다는 것이 얼
마나 어려웠을지 짐작이 간다.

모리조가 '유명한 여류 화가'(심지어는 최초일 수도 있다)가 될 수 있었던
데는 그녀의 든든한 배경과도 밀접한 관련이 있다.

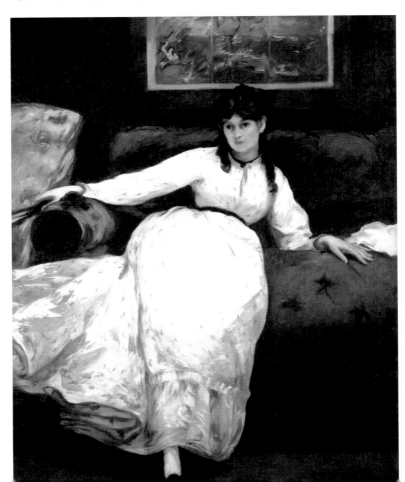

마네의 〈휴식 중인 베르트 모리조〉
Berthe Morisot posing for The Rest, 1870

우선, 그녀는 돈이 아주 많았다.

그녀의 '돈이 많은 정도'는 오늘날 SNS에 명품 가방과 시계 등 사진을 올려 부를 과시하는 수준과는 차원이 다르다. 그녀가 스타일을 뽐낼 때 코코 샤넬은 아직 태어나지도 않았다(정말 태어나지 않았다).

모리조 가문은 대대로 부자였으며 프랑스 내지는 유럽 곳곳에 개인 별장을 갖고 있었다. 그녀가 결혼할 때 그녀의 어머니는 시내 중심에 있는 높은 건물을 그녀에게 선물로 주었다! 또한 그녀의 남편 역시 재벌가 출신이다(뒤에서 소개하겠다). 즉, 모리조는 뼛속부터 '부자'였고 자신이 도대체 얼마나 부자인지를 의식하지 못할 정도로 진정한 갑부였다.

〈여름날〉
Summer Day, 1879

251

《거위들과 함께 보이는 보트 위의 소녀》
Girl in a Boat with Geese, 1889

〈트로카데로에서 바라본 파리 풍경〉
View of Paris from the Trocadero, 1872

그녀는 평생을 파티, 소풍, 휴가 속에서 보냈고

심심할 때는 교외로 나가서 작은 성을 하나씩 사들였다.

두 번째, 모리조는 명망 있는 예술가 집안 출신이다.
그의 외조부는 로코코 양식의 대가인 장 오노레 프라고나르인데,

바로 〈그네〉를 그린 그 화가다.

프라고나르의 〈그네〉
L'escapolette, 1767

장 오노레 프라고나르
Jean Honoré Fragonard, 1732-1806

로코코 예술 전성기의 서막을 연 예술가로서 화려하면서도 에로틱한 느낌의 화풍을 선보여 루이 15세의 사랑을 한 몸에 받았다. 사치와 향락, 정욕을 적나라하게 드러낸 그의 작품은 당대 왕가와 귀족들의 호화로운 저택을 장식하는 가장 아름다운 풍경이었다.

그녀의 스승은 바르비종 화파의 대표적 화가인

장 밥티스트 카미유 코로다.

코로는 모리조에게 야외에 나가서 그림 그리는 법을 가르쳤다.

장 밥티스트 카미유 코로
Jean-Baptiste-Camille Corot, 1796-1875

프랑스 바르비종 화파의 대표적 인물로, 19세기 서정적 풍경화의 대가이자 당대 화가 중 가장 많은 작품을 남긴 예술가이다. 그의 인생은 오늘날 현대인들이 가장 동경하는 삶, 즉 돈 많은 부자로서 좋아하는 예술을 하며 세상 곳곳으로 여행을 다니는 완벽한 삶이었다.

모리조의 초기작 〈노르망디의 농장〉은 코로의 작품과 느낌이 많이 닮았다.

〈노르망디의 농장〉
Farm in Normandy, 1869

훗날 모리조는 야외에서 그림 그리는 이념을 인상파에 도입시켰고 인상파의 창시자 중 한 명이 되었다.

모리조 주변의 사람들을 통해 그녀의 일생을 조명해보자면, 그녀는 늘 성공 못 하는 게 도리어 이상한 상황에 있었다.

각설하고 모리조의 그림을 한번 살펴보자.

언니와 어머니……

〈화가의 어머니와 언니〉
The Mother and Sister of the Artist, 1869−1870

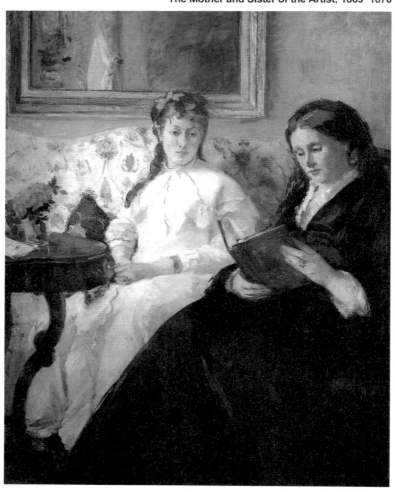

언니와 외조카…….

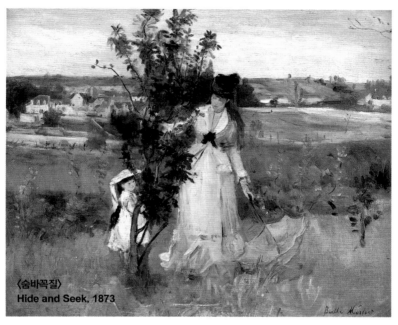

〈숨바꼭질〉
Hide and Seek, 1873

베프…….

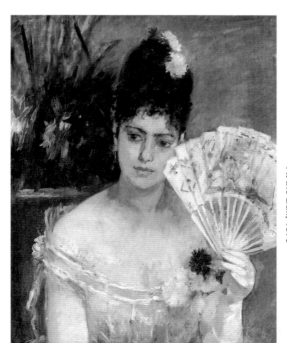

〈무도회에서〉
At the Ball, 1875

257

남편⋯⋯.

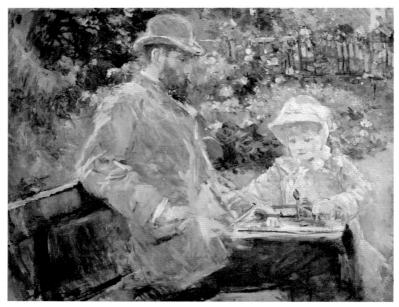

〈부지발에서 딸과 함께 있는 외젠 마네〉
Eugene Manet and His Daughter at Bougival, 1881

딸⋯⋯.

딸……

또 딸……

〈꿈꾸는 줄리〉
Julie Day Dreaming, 1894

259

모리조는 자기 주변의 몇몇 사람을 모델로 그림을 그렸는데 대부분 밖으로 나가지 않고도 완성할 수 있는 작품들이었다. 모리조의 화풍이 대범하지 못하다고 싫어하는 사람들이 많은데 나는 그렇게 생각하지 않는다.

만약 모리조의 그림이 그 '인기남'들의 화풍과 똑같다면 오히려 재미없었을 것이다.

르누아르의 그림이 행복한 느낌을 준다고 한다면…….

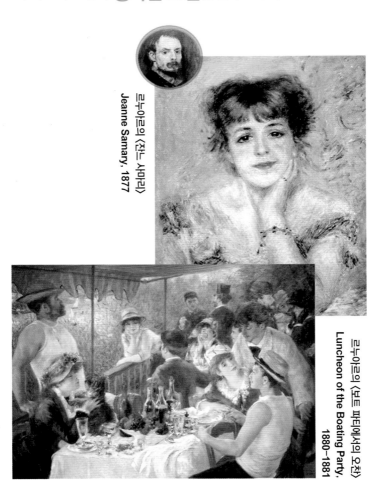

르누아르의 〈잔느 사마리〉
Jeanne Samary, 1877

르누아르의 〈보트 파티에서의 오찬〉
Luncheon of the Boating Party,
1880~1881

모리조의 그림에서는…… **따뜻함과 평온함**이 느껴진다.
이 그림은 모리조의 대표작 〈요람〉이다.
그림의 주인공은 모리조의 언니 에드마와 갓 태어난 딸이다.

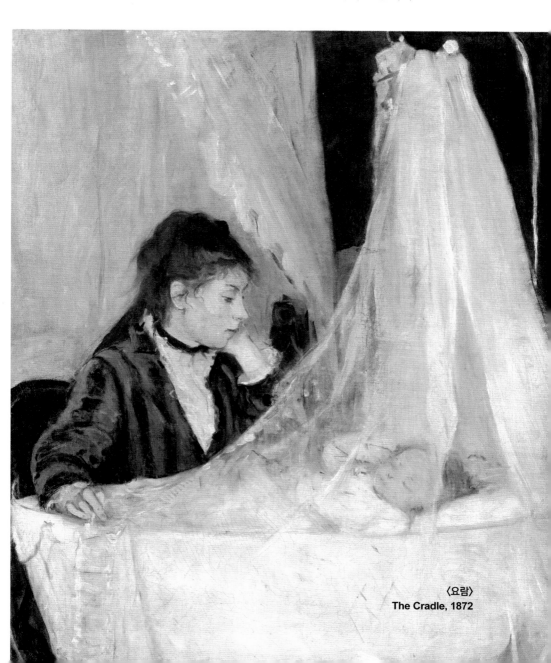

〈요람〉
The Cradle, 1872

에드마의 눈빛과 동작만 봐도 깊은 모성애와 상냥함이 느껴지는데, 이것이 바로 모리조의 가장 큰 장점이다.

그 외에도 모리조는 또 하나의 '필살기'가 있는데…….

〈젊은 여인의 초상화〉
Portrait of a Young Lady, 연도 미상

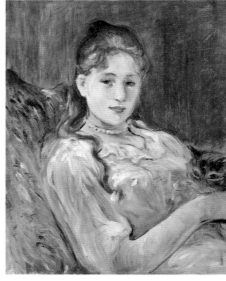

〈숙녀와 고양이〉
Young Girl with a Cat, 1892

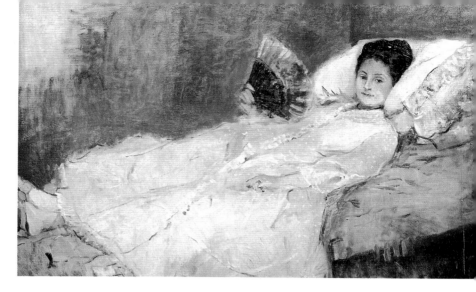

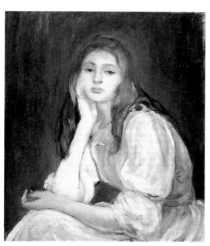

바로 그녀의 그림 속 여자들은 늘 하나같이 **매혹적**이다. 여류 화가라서 여자의 내면세계를 더욱 잘 표현하는 것 같다. 모리조의 그림 속 여자들 앞에 서면 절로 그녀들의 눈빛에 빠져든다.

때로는 간단한 두 개의 검은 점뿐이고 심지어 관람자를 바라보지도 않지만 **관람자의 시선은 자기도 모르게 여자를 향한다.** 모리조의 이 '필살기'는 사실 또 다른 거장의 영향을 받은 것이다.

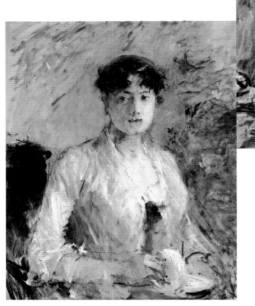

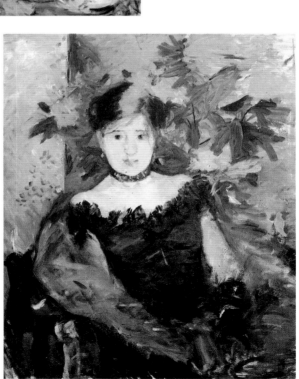

〈검은 옷을 입은 여자의 초상화〉
Woman in Black, 1878

그 사람은 바로 '옴므파탈' 마네다.

마네와 모리조의 사이에는 확실히 말할 수 없는 그 무언가가 있다. 누구는 모리조가 마네의 애인이라고 하고, 또 누구는 두 사람이 서로 사랑하지만 끝내 함께하지 못했다고 한다. 소문은 무성하지만 모두 직접적인 증거가 없다.

사실, 직접적인 증거가 있기도 쉽지 않다. 당시에는 '파파라치'도 없었고 기자발표회를 열어 연애 사실을 공개할 리도 없었을 테니까 말이다. 어느 날 갑자기 둘이 같이 침대에 누워 '관계를 맺는 사진(당시의 카메라 기술로 보자면 이건 거의 미션 임파서블)'이 나오지 않는 이상 우리는 그냥 관련된 여러 간접적인 정보로 추측해볼 수밖에 없다.

비록 그 추측이 사실인지 아닌지를 증명할 길이 없지만 말이다.

하지만 난 스캔들 캐는 것을 아주 좋아하니까!

우리 함께 재미있는 스캔들을 한번 파보자!

이야기는 〈발코니〉라는 그림에서부터 시작된다.

모리조가 처음으로 마네의 그림 속에 등장한다. 모리조가 그린 그 여자들과 마찬가지로 **모리조의 새까만 눈동자**는 관람자들의 시선을 단번에 사로잡아 전체 화면의 가장 큰 하이라이트가 된다.

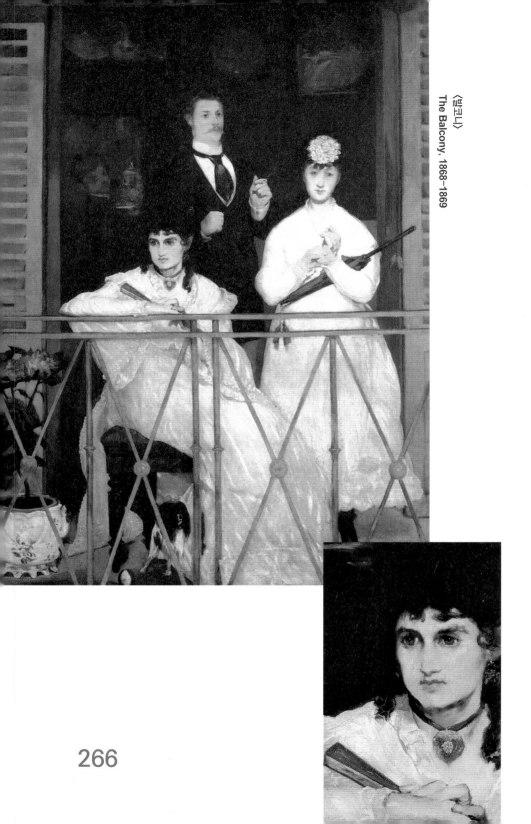

266

모리조는 마네의 그림 속에 모두 열두 번 등장하는데, 그만큼 마네가
가장 애용한 모델이었다.

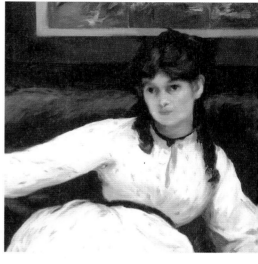

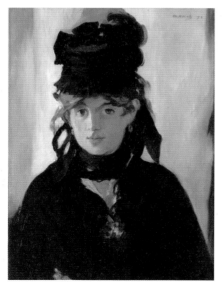

그중에서도 가장 유명한 작
품은 바로 이 초상화다.
개인적으로 이 그림은 아름
다운 정도와 예술적 가치로
보자면 다음의 두 그림에 버
금간다고 생각한다.

유일하게 미흡한 부분은 바로 신비감이 약간 부족하다는 것…….

모리조의 새까만 눈동자는 마네의 그림 속에서 **유난히 아름답고**

매혹적으로 느껴진다.

이어지는 내용들은 거의 근거 없는 소문들이다.

모리조의 어머니는 서신에서 마네에게 푹 빠진 딸에 대한 걱정을 표현한 적이 있다고 한다.
모리조는 30세가 되도록 독신이었는데 당시 사람들의 평균 결혼연령을 기준으로 보면 **노처녀 중의 노처녀였다.**

모리조의 딸 **줄리**는 자신의 일기 한 권을 출판했는데, 행간에 마네의 부인 **쉬잔**에 대한 혐오의 감정이 강하게 드러난다. 쉬잔에 대한 이런 감정은 어머니 모리조의 영향을 받은 것이 아닐까?

마지막으로, 모리조는 에두아르 마네의 친동생인 **외젠 마네**와 결혼했다.
외젠은 모리조를 깊이 사랑했고 오랜 구애 끝에 마침내 그녀와 결혼했다. 결혼 후에도 그는 아내의 미술 사업을 힘껏 지원했다. 모리조는 끝내 **마네 부인**이 되었다.
모리조가 마네의 동생과 결혼한 후 에두아르 마네의 작품 속에는 더 이상 그녀가 등장하지 않았다.
모리조는 사후에 마네 가문의 가족묘지에 묻혔다, 바로 에두아르 마네의 옆에.

270

오늘은 여기까지!

명화와 수다 떨기 2

초판 1쇄 인쇄 | 2018년 2월 1일
초판 1쇄 발행 | 2018년 2월 9일

지은이 | 꾸예 **옮긴이** | 정호운 **펴낸이** | 전영화 **펴낸곳** | 다연
주소 | (413-120) 경기도 파주시 문발로 115 세종출판벤처타운 404호
전화 | 070-8700-8767 **팩스** | (031) 814-8769 **이메일** | dayeonbook@naver.com
본문·표지 | 미토스

ⓒ다연

ISBN 979-11-87962-38-0 (03600)

이 도서의 국립중앙도서관 출판예정도서목록(CIP)은 서지정보유통지원시스템 홈페이지(http://seoji.nl.go.kr)와
국가자료공동목록시스템(http://www.nl.go.kr/kolisnet)에서 이용하실 수 있습니다. (CIP제어번호: CIP2018002305)